북한미술과
분단미술

북한미술과
분단미술

작품으로 본 북한과
우리 안의
분단 트라우마

박계리 지음

아트북스

남과 북은 어떻게 같고, 어떻게 다를까?

2018년 4월 27일 판문점 선언을 지켜보면서, 무엇이 현실이고 무엇이 환상인지 순간적으로 혼동스러웠던 기억, 정치인들의 상상력이 예술가들의 상상력을 뛰어넘을 수도 있다는 떨리는 불안감을 맛보았다. 그 과정은 짜릿했다.

그러나 약 10개월 후 열린 하노이 북미정상회담을 바라보면서 우리가 처해 있는 지독한 현실을 다시 직시해야 했고, 자극적인 불륜드라마보다 더 자극적인 현실 앞에서 그저 냉장고를 열고 타는 갈증을 달랜 기억이 아직 생생하다.

쉽지 않다. 쉽지 않겠지. TV를 보면서 격정을 쏟아내기 전에, 자신에게 질문을 해보면 의외로 쉽게 답이 나온다. 나는 북한에 대해 무엇을 아는가? 내가 아는 북한은 몇 년도의 모습에 머물러 있을까?

동독과 서독 사이에 교류가 막힌 적은 없었다. 동독인들이 서독으로 가는 길은 막은 적은 있지만, 서독인들이 동독으로 가는 길이 완전히 막힌 적은 없었다. 동독 뒤에 소련이 언제나 있었음에도 불구하고 서독의 정치가들은 이 원칙을 지켜냈다. 그래서 서독인들과 동독인들은 서로 왕래는 힘들었지만 서로에 대해 알고는 있었다.

그럼에도 불구하고 통일 후 독일인들은 자신들이 서로에 대해 잘 알지 못한

것이 통일 이후 큰 문제가 되었음을 반성하고 있다. 동독에서 서독의 방송을 볼 수는 있었지만, 직접 가보지 못함으로써 서독에 대해 많은 것들을 이상화하고 있었음을 고백했다. 서독인들은 원하면 동독에 갈 수 있었지만 현실에서 서독인들은 동독에 대해 관심이 없었기 때문에, 대다수의 서독인들은 동독에 대해 잘 알지 못했다. 이러한 무관심이 결국 통일 이후 큰 사회문제가 야기되었음을 반성하고 있다.

나는 지금의 북한에 대해 얼마나 알고 있는가?

나는 지금 동베를린 지역의 한 반전^{Anti War}카페에 앉아서 이곳의 에너지를 느끼고 있다. 카페 벽면에는 전쟁 반대 포스터들이 붙어 있고, 반전 단체의 활동을 알리는 안내문과 책자가 곳곳에 놓여 있다. 의자에 엉덩이를 붙인 채 카페 벽면과 천장 가득 붙어 있는 현란한 반전 포스터를 따라 한동안 시선을 움직인다. 쏟아져 들어오는 이미지에 시선이 사로잡힌다. 이어 이곳 카페 안 젊은이들의 다양한 패션 감각에 바로 눈이 간다. 평화와 자유의 관계에 대해 이 공간의 에너지로 체감하고 있다.

불행히도 나는 평화의 에너지에 대해 잘 모른다. 그래서 설명해야 하고 학습해야 한다. 인정하고 싶진 않지만 내가 불구인 이유이다.

독일 분단의 역사는 알면 알수록 우리 사정과는 참 다르다. 우리처럼 분단 상태가 70여 년이 넘지도 않았고, 군사경계선을 사이에 두고 서로에게 총구를 겨누는 정전 상태도 아니었다.

그래서 나는, 한반도의 평화는 남과 북의 사람들이 얼마나 서로에 대해 모르고 있는지 인정하는 것에서부터 시작해야 한다고 생각한다.

굳이 눈을 감고 가슴에 손을 얹지 않아도, 내 안에 레드 콤플렉스가 없다고 자신 있게 말할 수 있을까? 문화 다양성이란 단어가 이미 식상해진 지 오래인데도 말이다. 유럽을 철도로 여행하면서 '왜 국경에 철조망이 없지?' 하고 놀랐던 어릴 적 기억이 우리 세대에서 멈출 줄 알았다. 그런데 아니었다. 인터넷이 전 세계에서 가장 발달되었다는 대한민국에서 태어난 초등학생들도 같은 질문을 스스로에게 던지는 모습을 보면서, 나는 분단 트라우마가 무섭도록 잔인하다고 생각했다.

그래서 한반도의 평화는, 우리가 분단체제에서 살아남기 위해서, 열심히 살아가면서 얻게 된 분단 트라우마가 내 안에도 있다는 사실을 인정하는 데서부터 시작되어야 한다고 생각한다. 내가 아픈 사람임을 인정할 때, 상대방도 아프다는 것을 인식할 수 있다.

그렇다면 대중은 북한미술에 관심이 있을까? 2000년 6월 김대중 대통령과 김정일 국방위원장이 만났을 당시 북한미술에 대한 관심은 매우 뜨거웠다. 그러나 지금은 그렇지 않은 것 같다. 그 이유의 핵심은 자본주의 미술시장에서 가장 중요한 작품의 진위 문제가 해결되지 않았기 때문이겠지만, 이 외에도 여러 요인이 어우러진 이유가 있을 것이다. 물론 북한미술계에는 자본주의 시장에서 주목할 만한 좋은 작품들이 있기에 이에 대한 소개도 필요하다는 것은 알고

있다. 그러나 이 책은 다시 북한미술에 대해 미술시장이 관심을 갖도록 하기 위해 쓴 것은 아니다. 그럼에도 불구하고 책을 내는 이유는, 미술이라는 예술작품을 통해 독자들이 북한에 대해 다시 느껴보고 들여다보는 매개가 되었으면 하는 바람 때문이다.

또한 이 책은 남한의 대표적인 미술가들을 통해 우리 안의 분단 트라우마가 어떻게 작동되고 있는지 들여다보기 위한 목적도 있다. 이를 통해 내 안의 분단 트라우마를 직시하고자 했다.

그래서 이 책은 순서대로 읽지 않아도 되는, 마음에 드는 작품이나 좋아하는 미술가의 작품부터 펼쳐 보아도 좋다. 그 어느 순간, 어떤 미술작품이 매개가 되어 독자 스스로 자신에게 물어보기를 바란다. 내 안에도 이런 상처가 있었구나, 이 불구적인 상황은 내가 무엇인가를 잘못해서 초래된 것이 아니라 선조들이 물려준 상처였음을 인정하는 명상의 시간이 주어지기를 바란다. 따뜻하게 인정하고 자신을 보듬어주는 시간이 되기를, 나아가 그 기운으로 상대방과 말을 트고 손잡을 수 있기를 바란다.

나는 오랫동안, 내 안의 상처를 애써 바라보지 않고 그저 덮어놓고, 밀어놓고 살았다. 용기와 여유가 필요했던 것 같다.

남북의 대표적인 미술가들의 작품을 함께 모은 이유는, 우리가 어떻게 같고, 어떻게 다른지 드러내 보이고 싶었기 때문이다. 남과 북 사이에는 점점 닮아갈 것 같은 부분도 있고, 한쪽이 다른 쪽에게 영향을 줄 것 같은 부분도 있지만

결코 닮지 않을 부분도 있음을 알게 되었다. 흡수되어 하나의 색채가 될 때보다 다름이 공존할 때, 그 공간의 에너지는 더욱 역동적이 된다. 나는 그 다름의 에너지 또한 주목하고자 한다.

이 책이 만들어지기까지 많은 분들이 함께해 주었다. 평화문제연구소, 『통일한국』 이동훈 기자님의 열정과 애정이 나를 여기까지 오게 해주었다. 아트북스 정민영 대표님의 너그러운 기다림이 내게 용기를 주었다. 언제나 무언가 부족한 내 옆에서 끊임없이 버팀목이 되어주는 김울림 선생님은 그림자처럼 묵묵히 지친 나를 버텨내게 했다. 그리고 이 책 2부 '북한이 만든 미술'에 도판을 제공해 주신 여러 작가님에게 감사한 마음을 전한다.

지금 이 글을 쓰는 동안에도 아들 린을 생각하고 있다. 질풍노도의 시간을 헤쳐가고 있는 아들의 고민을, 세대가 너무도 다른 내가 얼마나 이해할 수 있을까? 항상 겁이 난다. 참 많이 다르고, 그렇지만 또 많이 같다. 며칠 전 아들이 불쑥 "코인 노래방 갈래?" 했을 때, 행복했다. 아들이 부르는 요즘 노래들을 들으면서, 그 곡들에 나도 빠져들 수 있어서 행복했고, 감사했다.

린에게 이 책을 보낸다.

2019년 봄, 독일 베를린에서

박계리

차례

3. 자연의 서정성을 '응찰'하다

3. 북한 밖에서 북한을 보다

1부

북한을 만든 미술

2011년 북한 최고 지도자 김정일 국방위원장의 사망과 조선인민군 최고사령관 김정은의 등장으로 주식이 폭락하고, 매스컴에선 연일 관련 기사들을 쏟아내던 일이 엊그제 같은데, 세상은 또 평온하다. 항상 그랬던 것 같다. 우리의 일상에 북한이라는 존재가 그리 깊게 들어온 적이 있었나 싶다. 수업시간에 학생들과 현대미술을 이야기한 적이 있는데, 그들은 포스트모던과 다문화성, 세계화의 정치적 함의와 지역색을 논할 때면 우리의 미술계가 뉴욕의 미술 담론과 동시대적으로 호흡하고 있음을 당당히 얘기한다. 또 앞으로도 그러기 위해서 자신들의 촉수들을 세워 민감하게 들이민다. 그러다가 포스트모던한 우리 사회가 지니고 있는 모던성, 특히 분단 문제를 수면 위로 올리면 학생들은 당혹해한다. 그들의 인식지도에는 북한이 존재하지 않기 때문이다. 어쩌면, 잊고 살고 싶은 북한은 언제나 불현듯 매스컴에 등장하면서, 갑작스레 폭력적으로 나타났다가 또 언제 그랬냐는 듯 소리 소문 없이 자신의 인식지도 위에서 지워지는 존재였기 때문일 테다. 반쪽의 공간이 출렁일 때마다 여지없이 남은 반쪽이 사회적으로 더 출렁거리는 것처럼 직접적인 영향을 받고 있음에도 불구하고, 우리의 인식지도에서 북한이 지워져가는 이유는 무엇일까?

가장 큰 이유는 문화적으로 그들을 감당할 수 없기 때문인 듯하다. 내 몸의 필요 없는 존재로 퇴화되어 버린 꼬리뼈는 인식하고 살지 않다가 엉덩방아를 찧게 되면 그 존재를 온몸으로 체화할 수밖에 없듯, 꼬리뼈와 같은 존재로 우

리 몸 어딘가에 새겨져 있는 북한. 그래서 실은 다치기 전까지는 그 존재를 애써 들여다보려 하지 않는다. 내 몸 안 어딘가에 있는지는 알지만, 곰곰이 생각해 보면 실은 어떻게 생겼는지도 잘 모르는 현실처럼 북한을 바라보는 우리의 시각은 드러나기 전에는 좀체 들여다보려 하지 않는 무의식적 기피 안에 갇혀 있다.

평이한 질문을 해보자. 북한에서는 어떤 그림을 그리며, 무엇을 아름답다고 여길까? 우리처럼 미술계에도 유행이라는 것이 있을까? 어떤 미술작품이 좋은 작품인가에 대한 미학적 논쟁은 오고 갈까? 북한미술은 가짜 작품이 많다고들 하는데, 금강산이나 개성에 여행 갔다가 구입한 작품은 북한땅에서 산 것이니까 진위 문제를 걱정할 필요는 없는 걸까? 우리의 박수근朴壽根, 1914~65, 이중섭李仲燮, 1916~56, 그리고 뉴욕 구겐하임미술관에서 전시회를 가진 이우환李禹煥, 1936~ 같은 스타 작가가 북쪽에도 있을까? 있다면 그들은 누구이고, 또 어떤 그림을 그렸을까?

생각해 보면 이러한 상식적인 물음마저도 대답하고자 할 때엔 궁색함을 피할 길이 없다. 여태껏 몰랐기 때문이다. 실제로 잘 모르고 살았던 북한미술에 관한 이야기, 아주 기본적인 물음에 대해 이야기해 보려 한다. 사람에 대한 이야기를 중심에 두고, 그들이 제작한 작품 위주로 말할 것이다. 북쪽에서 제작된 작품 중에서도 우리의 시선으로 감동할 만한 작품이 있는지 들여다보려 한다.

미술작품은 언어로 사고하는 작가의 생각을, 색채와 선과 형태로 표현하는

시각미술을 말한다. 어느 작가든 작품을 통해 의도한 바를 언어로 표현한 경우에는 감상자가 보다 정확하게 작가의 생각을 이해할 수 있는 반면, 그림으로 표현하면 작가의 의도와는 다르게 작품을 이해할 수도 있다. 혜원惠園 신윤복申潤福, 1758~? 의 「미인도」는 당시엔 매우 야한 그림이었지만, 현대인들은 이 그림을 보고 전혀 야하다고 생각하지 않는다. 여성의 저고리의 옷고름이 풀리고, 속고름마저 풀리기 직전의 모습. 특히 버선발이 보이는 이 작품은 신윤복 당대엔 매우 야한 그림이었음에 틀림없다. 그러나 오늘날의 야한 이미지들 사이에서 「미인도」는 그저 아름다운 그림일 뿐이며, 작품 속의 여인은 우아하다고까지 느껴진다.

작가와 작품 사이의 간극, 그리고 작품과 감상자 사이의 체험 과정 속에서, 작가의 의도와 감상자의 해석 사이에는 차이가 존재할 수밖에 없다. 바로 그 지점이 미술작품이 가진 매력이기도 하고, 미술비평이 개입하는 매혹적인 부분이기도 하다. 이러한 수용미학의 측면을 인정하면서 북한미술 작품을 감상해 보고자 한다.

1. 우상화, 그리고 조각하다

영웅, 가장 크고 높고 진하게

정관철, 「보천보의 횃불」

「보천보의 횃불」은 북한미술계에서도 기념비적인 작품으로 평가된다. 지금 작품을 대하는 독자들은 화면 오른쪽에 한 손을 높이 들고 서 있는 사람에게 먼저 시선이 갈 것이다. 누구일까? 이 사람의 얼굴을 아는 이든, 모르는 이든, 보천보전투에 대한 지식이 있든 없든, 가장 먼저 떠올리는 이름은 '김일성'일 것이다. 맞다!

이 작품에서처럼 영웅을 영웅답게 묘사해야만 하는 것이 북한미술계 작가들에게 부여된 기본적인 의무이다. 이를 위해 여러 가지 조형 형식이 시도된다. 부각시켜야 할 중요한 사람을 가장 크게, 가장 높게, 가장 진하게 표현하기도 하고, 가장 중앙에 배치하기도 한다. 「보천보의 횃불」에서는 주된 인물을 가장 높게 배치하면서 오른손까지 들었으니, 당연히 관람자의 시선은 김일성에게 먼저 가 꽂히게 된다.

또 하나 흔히 사용하는 방식은 주인공에게 가장 많은 공간을 할애하는 것이다. 미술관에서 작품들을 전시할 때, 벽 한 면 전체에 작품 10개를 설치하고, 같은 크기의 다른 벽엔 작품 하나만을 놓으면 어떻게 될

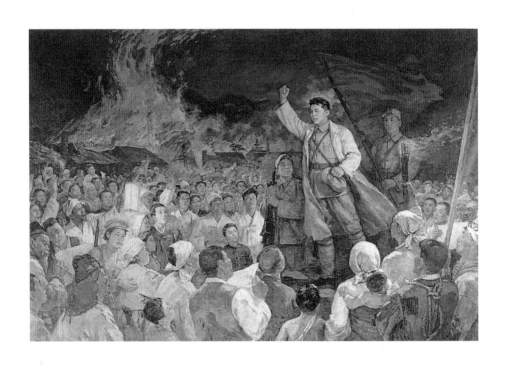

정관철, 「보천보의 횃불」, 유화, 1948

까? 대부분의 감상자들은, 작품 크기에 상관없이 넓은 벽에 놓인 작품이 더 가치 있는 작품이라고 생각하고, 감동할 준비를 하곤 그 작품 앞으로 걸어가게 된다. 물론 이러한 감상자들의 심리 상태를 의도적으로 이용한 큐레이터의 전시 연출이기도 하다.

마찬가지로 「보천보의 횃불」은 밀집해 있는 군중과는 달리 오른손을 높이 든 인물 주변에 공간을 확보하고 하얀색 옷을 덧입히며, 머리 위에 밝은 구름을 배치하여 아우라를 줌으로써 주인공을 영웅적으로 드러내는 데에 효과를 거두고 있다.

이와 같이 북한미술은, 현실을 있는 그대로 한 치의 오차도 없이 드러낸 사실주의에 가깝다기보다는 나폴레옹이라는 영웅을 영웅답게 그리는 데에 익숙한 신고전주의에 더 가깝다고 할 수 있다.

1945년에 김일성의 첫 초상화를 그린 화가

이 작품을 제작한 정관철鄭寬徹, 1916~1983은 일제강점기에 태어났지만 출생지는 현재의 평양시 중구역이기 때문에 월북작가는 아니다. 도쿄미술대학에 유학하여 유화를 배웠으니, 당대 최고의 '스펙'을 지닌 작가이기도 하다. 물론 유학 생활을 할 만큼 부유하지 못해 휴학과 재입학을 반복했고, 신문이나 우유 배달, 광고 도안 등의 아르바이트와 '수혈협회'의 알선으로 매혈賣血을 하며 자금을 충당해 가며 5년간의 유학 생활을 마쳤다. 이런 일화로 보건대, 그림에 대한 정관철의 열정과 삶의 태도가 얼마나 처절했는지 가늠할 수 있다.

1942년 도쿄미술대학을 졸업한 그가 미술계에 화려하게 등장한 것은

1945년 10월 김일성을 환영하는 평양시 군중대회에 사용될 김일성의 첫 초상화를 그리면서부터라 할 수 있다. 「보천보의 햇불」은 1937년 김일성이 이끈 여든 명의 항일유격대가 일본군의 국경수비대를 뚫고 만주에서 압록강을 넘어 보천보를 습격하고, 면사무소와 우체국을 불살랐던 사건을 소재로 한 작품이다. 북한에서는 이 전투가 스물여섯 살의 김일성이 전설적인 인물로 만들어지는 데 결정적인 사건이 되었다고 평가하고 있다.

정관철은 이 작품을 1948년에 그렸다. 당시는 김일성이 자신의 무장유격대 활동의 정통성을 부각해 권력기반을 굳히는 일이 시급한 때였다. 따라서 김일성의 성공은 이 작품을 제작한 그의 위상을 북한미술계에 확고히 굳힐 수 있게 했다. 실제로 정관철은 1949년 평양시 미술동맹 선전부장을 거쳐 이 후 35년간 조선미술가동맹 위원장으로 활약했다.

이 작품은 보천보전투의 핵심적 요소를 정지된 화면에 효과적으로 구성하고 있다. 어둠에 잠겨 있는 보천보라는 시공간을 선택하고, 일본 관할의 주요 기관들이 불타오르는 장면을 통해 반일투쟁의 이미지를 배경으로 활용하고 있다. 수많은 군중이 김일성이라는 중심을 향해 술렁이듯 솟구치며 밀려오는 구성과, 타오르는 불빛에 반사되는 빛과 열기로 군중의 표정을 드라마틱하게 구성하는 능력은, 그를 왜 북한미술계에서 높이 평가하는지 잘 보여 주고 있다. 군중 속 각 인물을 개성적으로 표현한 데생력은 그가 유학을 통해 익힌 아카데미즘의 탄탄함 또한 드러내고 있다.

따라서 독자들에게는 이 작품의 전체적인 화면보다는, 군중 속의 이

름 모를 인물들을 꼼꼼히 들여다보기를 권한다. 정관철 작품의 재미는 영웅 한 사람보다는, 군집되어 있는 사람들 한 명 한 명에 촉촉하게 녹아 있기 때문이다.

태양이 된 부자父子, 권위를 벗다

김성민, 「태양상」 / 리성일, 「태양상」

2012년에 들어와 북한은 김일성 주석과 김정일 국방위원장의 초상화를 새로 제작한 이른바 '태양상'으로 교체한 것으로 알려졌다. 이처럼 북한이 최고 지도자의 초상화를 교체한 배경은 무엇일까? 최고 지도자의 이미지를 그린 작품들은 다양하지만, 공식 초상화는 대중이 배지로 몸에 부착하고 다니고, 공공기관뿐만 아니라 집 안에서도 액자로 만들어 걸어놓는 등 일상생활을 함께하는 이미지이다. 이런 점에서 북한 당국이 이미지를 엄격하게 규정하고 있기 때문에 그 변화에 주목하지 않을 수 없다. 이러한 변화는 최고 지도자를 표상하는 이미지를 새롭게 하겠다는 의미일 것이다. 물론 북한 당국이 사망한 김정일 국방위원장을 태양상이라고 지칭한 것은 유훈통치를 본격화하겠다는 메시지를 대내외에 천명한 것이라고 풀이할 수도 있다.

왜 '태양상'이 두 개일까?

김일성 주석의 공식 초상은 그의 나이 쉰여덟 살 때 제작한 초상화

김성민, 김일성 주석의 「태양상」, 1994/리성일, 김정일 국방위원장의 「태양상」, 2011

를 지속적으로 사용하다가, 1994년 사망 직후 1985년도 일흔세 살의 모습으로 변경했다. 바로 이 초상이 태양상으로 명명되었다. 태양은 하늘에 떠 있는 것이지, 땅에 뿌리내리고 있는 것이 아니다. 즉 김일성 주석을 '태양상'으로 명명함으로써 죽은 자의 위상을 극대화함과 동시에, 지상의 현실적 최고 지도자의 자리는 김정일 국방위원장에게 내주는 전략을 사용한 것이라 추측해 볼 수도 있다. 따라서 김정일 국방위원장의 사망 후에 그의 초상을 '태양상'으로 명명한 것도 동일한 맥락으로 판단된다. 유훈통치로서 김일성 주석과 김정일 국방위원장을 신격화함으로써 동시에 현실 정치의 최고 지도자 자리는 김정은 국방위원회 제1위원장을 위해 내주는 효과를 보고, 동시에 우상화를 극대화하여 3대 세습을 정당화하고자 하는 의도를 엿볼 수 있기 때문이다.

이처럼 초상화 교체로 북한 평양의 김일성광장에 위치한 내각청사 외벽에 걸려 있던 무표정한 김일성 주석 초상화는 웃고 있는 모습으로, 김정일 국방위원장 초상화와 나란히 걸리게 되었다. 초상화의 표정 변화는 어떻게 해석할 수 있을까?

왜 초상화의 표정이 변했을까?

중세시대 유럽에서 예수 그리스도의 이미지도 항상 동일했던 것은 아니었다. 기독교가 탄압을 받던 시대에는 자신의 어떠한 고민을 이야기해도 다 들어줄 것 같은 친근한 '구원자'의 이미지였던 예수는 이후 중세 세속 권력과 종교 권력이 밀착되어 있을 때는 '심판자'로서의 이미지 위주로 변화해 갔다. 십계명을 지키지 않으면 지옥에 보낼 무서운 권

위자의 이미지였다. 이처럼 '구원자'가 아닌 '심판자'의 이미지로 그리스도 표현 양식이 변화한 것을 떠올려보면, 북한이 보여 준 최고 지도자의 초상화 변화가 쉽게 이해될 듯도 하다.

"나를 결사옹위하라"고 얘기할 때의 주체는 강력한 지도자의 권위를 표상하고자 하는 것이 자연스럽다. 전쟁과 같은 상황에서 '선군'을 부르짖을 때, 지도자의 표정이 해맑게 웃는 것보다는 결의에 차 있는 것이 선전선동에 더 부합한 이미지였기 때문이다. 이때 김일성 주석과 김정일 국방위원장의 초상화 복장이 군복으로 바뀌기도 하였다.

그러나 김일성 주석과 김정일 국방위원장의 사망과 더불어 이들은 더 이상 결사옹위의 주체가 아니라, 영생하는 자로서 이미지를 표상해야 했다. 유훈통치를 통해 현실의 사람들을 구원해 내는 이미지는 무서운 권위적인 모습보다는 친근한 모습으로의 변모가 필요했을 것이다. 따라서 권위적인 표정에서 따뜻한 표정으로 이미지를 변경하고자 하였다. 이에 따라 정면을 향하던 자세는 한쪽 어깨를 앞으로 내밀어 사선 구도를 만들어냄으로써 사선을 따라가다 보면 감상자와 만날 수 있는 친근한 구도로 변경하게 되었다고 해석해 볼 수 있다.

북한에서는 『로동신문』을 통해, 김정일 국방위원장의 변화된 초상은, 죽은 자의 초상인 영정으로 사용하고자 제작된 것이 아니라 2012년 축전장에서 사용하고자 만든 것이라고 밝힌 바 있다. 강성대국을 선포하면서 최고 지도자의 이미지도 변화를 꾀하려는 시도가 있었다는 판단을 하게 한다. 그러나 결국 이 초상은 김정일 국방위원장의 영결식장에 사용되면서 표준 영정이 되었다. 북한이 『로동신문』을 통해 밝히고 있

는 내용을 종합해 보면, 그의 갑작스러운 죽음을, 태양처럼 환하고 따뜻하게 인민들이 웃도록 만들어주기 위해 눈보라가 치는 날에도 야전복을 입고 현지 지도를 강행하다 죽은 김정일 국방위원장으로 표상하고자 하는 의도가 강하게 작동되고 있음을 알 수 있다. 쉼 없는 현지 지도의 이미지는 야전복으로 표상하고, 인민들이 웃을 수 있도록 태양처럼 환하고 따뜻하게 다가오는 이미지로 변경했다고 풀이할 수 있겠다.

그렇다면 북한이 이처럼 큰 의미를 부여하고 있는 최고 지도자의 벽화나 초상화는 누가 그렸을까? 조선시대 임금의 초상인 어진御眞은 아무나 그릴 수 없었다. 화원畵員 화가 중 최고의 화가가 그릴 수 있었던 것처럼 북한에서도 최고 지도자의 초상은 아무나 그릴 수 없었다.

태양상을 그리고 출세가도를 달리다

김일성 주석의 「태양상」은 북한 최고의 작가들이 모여 있다고 알려진 만수대창작사의 김성민金成民, 1949~ 이 담당했다. 그런데 흥미로운 것은 김정일 국방위원장의 「태양상」은, 북한의 인민군창작사의 벽화 및 보석화단 화가인 리성일이 창작했다는 점이다. 조선인민군창작사는 인민군 소속 화가들이 주축이 된 미술창작사이다. 따라서 만수대창작사가 아닌 인민군창작사에 초상화 제작을 맡겼다는 점은 특이한 사례이기도 하지만, 선군시대를 이끈 김정일 국방위원장의 초상을 인민군창작사가 맡았다는 점은 일면 자연스러운 귀결이라고도 판단된다. 매우 효과적인 매칭이었다고 생각된다.

최고 지도자의 모습을 그리는 화가인 만큼, 김일성 주석의 「태양상」

을 제작한 김성민은, 제작 직후 노력영웅 칭호를 수여받았고, 1995년에는 김정일 표창을 받았다. 이어 만수대창작사 부사장을 거쳐 2003년에는 만수대창작사 사장을 역임하고, 조선미술가동맹 위원장으로 활동하는 등 출세가도를 달렸다. 김정일 국방위원장의 「태양상」을 제작한 리성일에게는 2012년 2월에 노력영웅 칭호를 수여했다고 알려져 있다. 그에게 어떠한 출셋길이 열릴지 지켜보는 것도 흥미로울 것 같다.

김정숙, 선군의 어머니로 거듭나다

「위대한 수령 김일성 동지를 목숨으로 보위하시는 김정숙 동지」

북한미술의 가장 중요한 특징은 선전선동의 효과를 지니고 있다는 점이다. 북한에서 미술은, 조형적 언어로 현실을 사상 미학적으로 파악하며, 조형 형상을 통하여 인민들의 미학·정서적 교양에 이바지해야 한다고 규정하고 있기 때문이다. 김일성 주석의 부인이자 김정일 국방위원장의 어머니인 김정숙을 그린 작품을 통해, 북한미술의 이러한 역할이 어떻게 작품에 투영되고 있는지 살펴보자.

김정숙과 총의 결합, 선군정치의 신호탄

1917년 태어난 김정숙은, 1935년 9월 항일유격대에 가입하여, 1940년 스물세 살의 나이에 김일성과 결혼했다. 2년 후인 1942년 김정일을 낳았으며, 6·25전쟁 직전인 1949년 서른두 살의 젊은 나이에 사망한 것으로 알려져 있다. 김정숙의 이미지는 최고 권력자와의 관계에서 규정되어, 김일성시대에는 목숨을 바쳐 김일성에게 충성하는 전사의 이미지로 형상화되었다. 그중 가장 높은 평가를 받은 그림은 1940년의 '대사

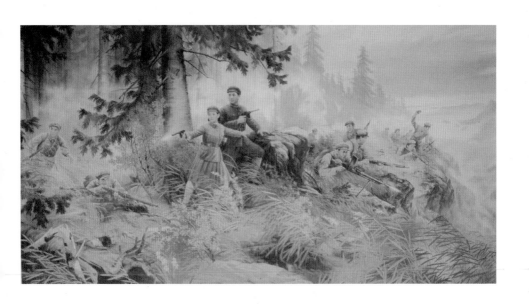

「위대한 수령 김일성 동지를 목숨으로 보위하시는 김정숙 동지」

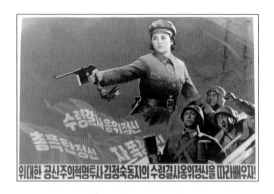

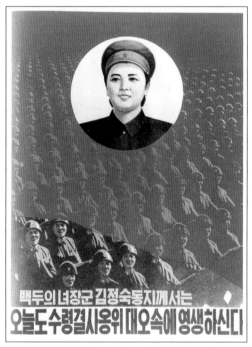

동하도·김국보, 「위대한 공산주의 혁명투사 김정숙 동지의 수령결사옹위정신을 따라 배우자!」, 포스터
김영훈·한재영, 「백두의 녀장군 김정숙 동지께서는 오늘도 수령결사옹위 대오 속에 영생하신다」,
포스터, 1998

하치기전투'를 그린 작품이다. 대사하전투는 1940년 6월 안도현 대사하에서 김일성 부대와 일본군이 벌인 국지전으로, 김정숙이 일본군의 포위와 저격으로부터 몸을 바쳐 김일성을 보위했다고 해서 유명해졌다. '치기'는 가파른 고갯길을 말한다. 북한 사회에 이 같은 그림을 많이 그려 유포함으로써 김정숙을 통해 김일성에 대한 충성심을 함양시키고자 하였던 것이었다.

1994년 김일성의 사망과 더불어 김정일이 실질적인 북한의 지도자로 대내외에 천명되면서, 김정숙의 이미지에도 새로운 의미가 부여되기 시작하였다. 물론 이전에도 존재하기는 했지만 중점적으로 강조하지는 않았던 '김정일의 어머니'로서의 김정숙 이미지가 본격적으로 부각되기 시작했다. 보다 주목되는 것은 김정숙에게 '총'을 포함한 '군대'의 이미지가 결합되기 시작하였다는 것이다. 흥미롭게도 이는 북한 사회가 선군정치를 적극적으로 표방하는 시점과 연관되었다는 것을 알 수 있다.

선군의 어머니로 이미지화되다

「위대한 수령 김일성 동지를 목숨으로 보위하시는 김정숙 동지」를 보면, 김일성과 김정숙 모두 손에 총을 쥐고 있다. 일촉즉발의 전투 상황을 상상하면 자연스러운 구성이다. 그러나 김일성의 죽음 이후, 같은 이야기를 그린 「백두의 녀장군 김정숙 동지처럼 위대한 장군님을 결사옹위하는 성새가 되고 방패가 되자」에서 김일성은 더 이상 총을 지니고 있지 않다. 「위대한 공산주의 혁명투사 김정숙 동지의 수령결사옹위정신을 따라 배우자!」에서 이제 총은 김정숙의 아이콘이 된 것이다. 나아

가 선군정치가 본격적으로 진행되면서 「백두의 녀장군 김정숙 동지께서는 오늘도 수령결사옹위 대오 속에 영생하신다」에서 보듯 김정숙은 북한군, 즉 선군의 어머니로 이미지화되기 시작하였다.

이처럼 김정숙의 이미지는 북한 최고 권력자와의 관계 속에서 의미가 부여되어 왔으나 그것은 단순한 김일성의 아내, 김정일의 어머니로서의 이미지가 아니었다. 그녀의 이미지는 김정일의 대두와 함께 그 위상이 점점 더 강화되면서 수령을 위해 목숨을 바칠 수 있는 결사옹위의 정신과 선군정치를 대중에게 교양하기 위한 이미지로 적극적으로 활용되었던 것이다.

북한미술은 일반인들을 교양하려는 목적을 지니고 있기 때문에, 역으로 우리는 북한의 미술작품을 통해 북한 사회와 정치의 맥락 및 흐름을 읽어낼 수도 있다. 현재 북한은 미술품이 외화벌이의 중요한 대상으로 인식되고 있기 때문에, 판매를 목적으로 제작된 작품이 다수를 차지하고 있다. 따라서 북한의 모든 미술품이 정치적인 성격을 지니고 있다고 말할 수는 없지만, 북한 내부에서 인민들의 교양을 목적으로 제작 및 유통하는 작품의 경우에는 북한 사회를 읽어내는 분석틀과 예측가능성을 제공하고 있다. 김정숙의 이미지는 그런 점에서 북한 사회 및 정치를 읽는 또 다른 창으로 기능한다.

몰골법으로 재탄생한 '수령영생미술'

리동건, 「언제나 인민을 위한 길에 함께 계시며」

 북한미술계에서 2000년 이후 가장 부각된 작품 중 하나는 역시 김일성 주석 사후 김일성의 영생을 주제로 하는 '수령영생미술'일 것이다. 물론 북한미술계에서는 김일성이 살아 있을 때에도 그를 형상화하는 것이 가장 중요한 일이었음은 당연하다 하겠다. 조선시대 임금의 초상을 그리는 일을 그 시대의 가장 뛰어난 화원이 맡았듯이, 북한 사회에서도 누구나 마음대로 최고 권력을 그릴 수는 없다.

 1968년 제작된 박진영의 「조선사람의 본때를 보여 주어야 하오」를 보면, 김일성 주석의 얼굴을 모르는 사람도 단박에 그림 안에서 김일성을 찾아낼 수 있다. 화면 가운데, 다른 사람들보다 크게, 그리고 그 주변에 공간의 여백을 주고 다른 사람들을 배치하는 식으로 묘사하고 있기 때문이다. 그래서 북한미술은 리얼리즘 미술이기보다는 영웅을 영웅으로 보이도록 그리는 데에 익숙한 나폴레옹시대의 신고전주의 미술에 더 닿아 있는 것 같다. 이러한 요소는 때론, TV를 통해 자주 등장하는 김일성의 동상처럼 북한미술 작품을 천편일률로 보이게 하는 데 일조하

박진영, 「조선사람의 본때를 보여 주어야 하오」, 유화, 247×278cm, 1968

곤 한다. 지도자의 이미지를 고정시키는 것은 권력의 영원성을 상징하고자 할 때 매우 효과적이기 때문이다. 그러나 예술작품으로서의 감동은 그만큼 덜하다.

대부분의 수령 형상 작품이 유사해 보이는 것과는 달리 자연스럽게 표현된 작품이 리동건1954~ 의 「언제나 인민을 위한 길에 함께 계시며」이다. 이 작품은 김일성과 김정일만을 소재로 하고 있다. 다른 사람들을 화면 안에 등장시키지 않음으로써 군중 속에서 이들을 부각시키기 위해, 다른 사람들보다 더 크고 진하게 표현하는 과정에서 일어날 수 있는 부자연스러움이 자연스럽게 사라졌다. 이 작품은 김일성 사후 강조되고 있는 '수령영생미술'의 일환으로 제작되었다. 그럼에도 불구하고 두 사람 중 손을 들고 있는 김정일에게 먼저 시선이 가도록 구성했다는 점에서 김정일 시대에 만든 작품임을 알 수 있다. 그러나 김정일이 김일성을 바라보는 자세를 통해 그가 누구를 따르고 있는지도 명확히 드러내고 있다.

몰골법 그림은 청산해야 할 봉건사회의 잔재?

이 작품이 다른 '수령영생미술' 작품과는 다른 느낌으로 다가오는 가장 주요한 이유는 인물화임에도 불구하고 몰골법沒骨法, 단붓질법을 전면적으로 사용하였기 때문이라고 판단된다. 몰골법은 뼈가 없는 준법, 즉 윤곽선을 그리지 않고 농담濃淡만으로 채색하는 방법으로, 대나무·난초 등 사군자를 그릴 때 즐겨 쓰는 화법을 말한다. 북한에서는 한자어인 몰골법을 '단붓질법'으로 풀어써 '몰골법'이라는 용어와 함께 사용하

리동건, 「언제나 인민을 위한 길에 함께 계시며」, 조선화

고 있다. 단붓질법이란 단번의 붓질로, 테두리 선을 긋지 않고 단붓에 형태와 색감을 동시에 그리는 기법인 반면, 몰골법은 묘사하는 대상의 모양·색감·질감·운동감 등의 조형적 특징을 한 번의 붓질로 함축하여 집약적으로 나타내는 기법을 말한다. 북한미술계에서는 1970년대 후반부터 몰골법의 사용에 대한 김정일의 교시와, 이에 대한 미술계의 논쟁이 본격적으로 벌어졌다. 북한 사회에서 몰골법에 대한 거부 반응은 쉽게 예상할 수 있다. 왜냐하면 몰골법은 전통적으로 문인화文人畵의 기본적인 화목인 사군자를 그릴 때 사용한 대표적인 준법이기 때문이다. 따라서 문인화를 척결해야 하는 봉건사회의 잔재로 규정짓고, 여기서 파생된 문인들이 즐겨 쓰던 서화 기법과 형식을 이데올로기적으로 공격했다. 이런 상황에서 몰골법의 적극적 사용이 쉽게 받아들여지기는 어려울 수밖에 없었을 것이다.

그러나 1990년대 들어오면 몰골법에 대한 이데올로기적 공격은 사라지게 된다. 이것이 가능했던 것은 김기훈의 논리에서 잘 드러난다. 그는 "문인화를 먹그림을 기본으로 하여 봉건 사대부들이 그린 형식주의적이며 주관주의적인 동양화"로 정의하고, 이 문인화의 발생으로 채색화가 천시되어 조선화 화법의 건전한 발전이 억제당했다고 주장하였다.

이는 북한미술계가 1960년대 이후 계속 주장해 온 논리이다. 즉 수묵화와 채색화를 이데올로기에 의해 이분법적으로 파악한 것이다. 김기훈은 여기서 더 나아가 몰골법도 수묵몰골과 채색몰골로 분리시켜 앞의 구도에 대립시킨다. 따라서 이데올로기의 문제는 수묵과 채색의 문제로 한정되고, 몰골은 이 이데올로기 문제에서 제외시키는 데에 성공

한다. 이러한 논리가 성공적으로 적용되면서 몰골법에 대한 반론은 사라지게 된다.

몰골법은 조선화의 주도적인 창작기법!

김기훈의 논문이 나오고 5년 후에 리광영의 글 「인물주체화 창작에서 조선화 몰골법의 특성을 더욱 살려나가자」가 발표되었다. 이 글에서 리광영은, 오늘 조선화 작품 창작에서 몰골법으로 그린 인물화 작품이 주도적인 자리를 차지하고 있다고 밝히고 있다. 이는 사상교양 주제를 전달하는 데 중심적 역할을 하는 인물화 장르에는 몰골법이 적합하지 않다는 1970년대 후반의 논의와는 반대되는 것이다.

특히 이 글에서는 그림의 주제 사상적 내용에 따라 선묘기법, 세화기법, 몰골법 등을 선택하여 형상적 효과를 극대화해야 하고, 몰골법으로 그리는 과정에서도 채색몰골화 형식으로 할지, 수묵담채화 형식으로 할지를 작품의 주제나 내용에 따라 선택하여 조형적 효과를 얻어내라고 담담하게 적고 있다. 달라진 북한미술계를 보여 준다고 하겠다. 이러한 변화된 모습이 적극적으로 반영된 것이 리동건의 작품이다.

박진영의 작품이 인물 대상의 덩어리감, 화면 안의 깊이감을 잘 표현하고 있음에 반하여, 리동건의 작품은 얼굴과 손은 극사실주의 형식을 띤 데 비해 몸에는 몰골법을 적극 사용하고 있어 대조적이다. 또한 배경은 흰색, 대상은 검은색으로 화면을 크게 구분하여 흑백 대비의 평면적인 구조를 보인다는 점에서도 대조적이다.

따라서 이 작품은 러시아 사회주의 사실주의 작품과 차별성을 지님

과 동시에, 대상의 얼굴은 극사실주의로, 몸은 평면적으로 처리하는 전통 초상화와 연결된다는 점에서도 흥미롭다. 더불어 김정일 미술론에서 강조한 '함축'과 '집중'이 인물화에 어떻게 적용될 수 있는지를 보여준다는 점에서도 주목되는 작품이라 하겠다.

북한 기념비 미술의 시원

「보천보전투승리기념탑」 1-건립 논쟁

기념비 미술이란 우리식 개념으로 이야기하면 '조소'에 가깝다. 그런데 북한에서는 이 장르 앞에 크다는 의미의 '대^大' 자를 붙여 흔히 '대기념비 미술'이라고 일컫는다. 여기에서 알 수 있듯이, 설치 미술에 가까울 만큼 그 규모가 크다. 북한미술이 선전선동 차원에서 인민의 교양을 위해 존재하기 때문에, 많은 이들이 항상 관람 가능한 북한식 공공미술 개념인 기념비 미술이 북한미술에서 차지하는 위상은 높을 수밖에 없다.

그렇다면 북한미술계에서 대기념비 미술의 역사적 시원으로 평가하는 작품은 무엇일까? 바로 「보천보전투승리기념탑」이다. 「보천보전투승리기념탑」은 북한에서 처음으로 세워진 혁명 전통 기념비로 알려져 있다. 양강도 혜산시에 세워진 이 탑은 1960년대 초 김일성이 직접 보천보전투의 승리를 기념하는 탑을 건립할 것을 명하였다고 한다. 이에 2중 천리마조각창작단을 중심으로 각지에서 온 우수한 조각가들이 제작하였다고 한다. 1,300m²의 붉은 화강석으로 이루어진 깃발 아래 60

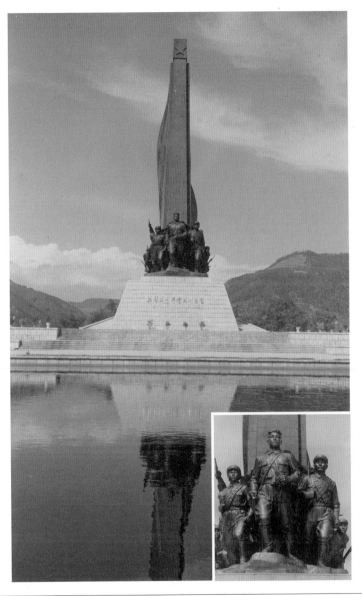

「보천보전투승리기념탑」(전경), 1967
「보천보전투승리기념탑」(부분)

명의 군상이 힘차게 전진하는 모습을 서사적인 장중함으로 구성한 이 기념탑은 일제강점기 때 김일성의 지휘 아래 1937년 벌어진 보천보전투 승리 30주년에 맞춰 1967년 6월 4일 제막식이 거행되었다.

김정일, "건립 반대론자, 반당반혁명분자!"

1966년 10월에 열린 북한의 조선노동당 대표자 회의에서 인민을 조직사상적으로 김일성을 중심으로 조직화하는 문제가 중요한 혁명과업으로 제기되었다. 이는 그때까지도 북한 사회가 김일성을 중심으로 견고하게 조직화되어 있지 못하다는 반증이기도 하였다.

이러한 시대 상황 속에서 김일성의 혁명운동을 기념비적 조각으로 제작하고자 한 「보천보전투승리기념탑」 건립이 발의되자 논쟁이 벌어졌다. 먼저, 이 탑 정면에 김일성 형상을 세우는 것에 대한 반론이 제기되었다. 또한 "탑의 규모가 지나치게 크다"느니 "유격대원들을 너무 많이 형상화하였다"느니 하며, 내용과 구성을 변경하고 탑의 규모를 축소하려는 반론이 제기되었다. 이에 대하여 기념탑 건립을 진두지휘하던 김정일은 1967년 5월 조선노동당 중앙위원회 제4기 제15차 전원회의에서 이 탑의 건립을 반대하던 이들을 '반당반혁명분자'로 규정하고 '종파주의자'로 낙인찍어 공격함으로써 김일성 동상을 중심에 배치한 「보천보전투승리기념탑」은 계획대로 건립되기에 이른다. 이로써 반대론자들을 척결하고, 북한이 김일성 중심의 사회임을 국내외에 천명하게 된 것이다. 따라서 「보천보전투승리기념탑」은 북한미술의 대표적 장르 중 하나인 기념비 미술의 시원이라는 미술사적 의의뿐만 아니라 정치사적인

의의도 함께 지닌 작품이라 하겠다.

이 시기 북한 내부에서는 혁명 전통의 폭을 상하좌우로 넓힌다는 명목 아래 공자와 맹자의 봉건유교사상을 인민 속에 퍼뜨리는 것, 카프 KAPF, 조선프롤레타리아예술가동맹의 전통을 계승해야 한다는 논리, 조선화의 수묵화를 전통적인 형식으로 이해하고 이를 장려하면서 채색화를 금지하는 행위, 그리고 이와는 극단적으로 과거 민족미술 유산에서 별로 찾아볼 것이 없다는 편향이 공존하고 있었다.

김일성은 이들을 종파주의자로 규정하고 척결하기 위한 투쟁에 박차를 가한다. 이에 따라 미술계에서도 이른바 반당반혁명분자들이 부식 扶植해 놓은 사상여독을 청산하기 위한 사업을 적극적으로 해나가기 시작했다. 이것은 기본적으로 철학에 대한 문제이자 이데올로기 투쟁이었다. 결국 혁명 전통을 어떻게 보느냐의 문제로 드러나기 때문이다.

김정일은 이 문제에 적극적으로 나서기 시작하는데, 김일성의 혁명 전통을 미술작품의 주제로 삼는 김일성 형상 작품을 미술인들에게 작업할 것을 지시한다. 「보천보전투승리기념탑」 건립이 시사하듯 김정일의 이러한 사업이 성공적으로 추진됨으로써, 1968년 제10차 국가미술전람회에서는 한결같이 김일성을 형상화한 혁명적·전투적 미술작품이 전면에 등장하여 전람회를 장악하는 계기가 되었다. 이러한 과정 중심에 「보천보전투승리기념탑」 건립이 자리하고 있는 것이다.

율동적으로 형상화한 혁명의 세찬 전진

「보천보전투승리기념탑」 2-조형적 특징

「보천보전투승리기념탑」의 형식적 특징은 휘날리는 붉은 깃발 모양으로 탑을 형상화했다는 점이다. 이는 기념비 미술에서 처음 시도된 형식으로, 그만큼 붉은 깃발이 장중하고 선명하게 느껴지도록 배려함으로써 깃발의 이미지가 탑의 형상을 장악하는 효과를 가지게 했다.

기념탑의 크기는 흰 화강석 기단으로부터 붉은 밤색의 화강석 깃발 탑까지 총높이 38.7미터, 길이 30.3미터이다. 청동으로 형상한 60명 군상群像의 총길이는 78미터, 인물의 크기는 앞부분이 8.5미터, 뒷부분이 3.7미터이다. 또한 탑의 구성은 기념탑 정면의 군상과 그 좌우의 부주제副主題 군상들, 그리고 깃발 탑으로 구성되어 있다.

재봉기, 피리, 책보따리로 드러낸 시대상

탑의 형상을 조형하는 깃발대의 높이는 38.7미터, 깃발 폭의 길이는 30미터로, 특히 깃발의 폭이 탑의 기본 공간이 되도록 구성하여, 이 깃

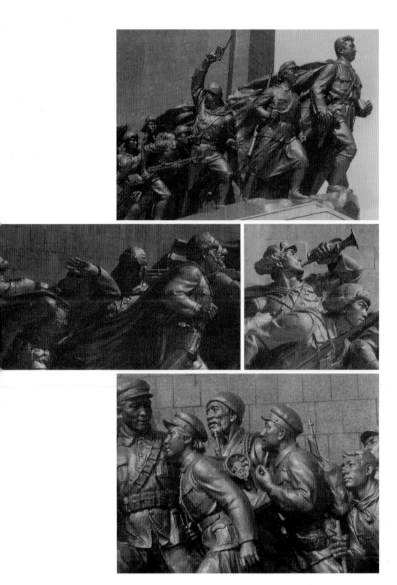

「보천보전투승리기념탑」(군상, 부분), 1967

발의 움직임을 통해 '혁명의 세찬 전진'을 율동적으로 형상하고 있다. 깃발의 폭은 앞에서 보면 왼쪽에서 오른쪽으로 포물선을 그으면서 바람에 나부끼듯 형상하였고, 옆에서 보면 앞에서 점차 사선으로 곡선을 그으면서 내려오다가 다시 휘두르고 끝에 와서 약간 추켜올려 긴장감과 함께 속도감과 율동감을 극적으로 드러내고 있다.

또한 붉은 깃폭으로 된 탑신과 그 탑신 좌우(동쪽과 서쪽)에는 부주제를 다루는 조각 군상들을 배치하여 전달하고자 하는 내용을 풍부히 서술하고 있다. 이 부주제 조각 군상은 총 6개의 주제로 구성되어 있다. 붉은 깃발의 동쪽에는 '조국 광복의 서광', '조국 진군', '진격'이라는 주제에 맞춰 조각 군상이 배치되어 있고, 서쪽에는 '무장을 위하여', '고난을 뚫고', '격멸'이라는 주제가 군상을 통해 표현되어 있다.

각 군상 안에는 부두 노동자, 광부, 농민 등 각계각층의 사람들과 어린아이에서부터 나루터 할아버지에 이르기까지 각 세대의 모습을 조각하였다. 이러한 각 계층의 특징은 한 개인의 리얼리티를 표현하기보다 전형적인 성격을 드러내는 데에 있다. 이에 따라 유격대원들은 근육질의 몸에, 핏줄이 불거진 팔뚝을 표현하여 강인함으로 극대화시키려 하였다. 뿐만 아니라 나이 어린 대원들을 따뜻하게 돌보는 눈빛 등으로 인간적인 리얼리티를 표현하는가 하면, 재봉대원의 등에 짊어진 재봉기, 어린 대원의 배낭에 들어 있는 피리, 어린아이 어깨에 걸친 책보자기, 각종 무기 등의 표현에서는 당시의 생활상과 시대사를 충실히 반영하며 리얼리티를 실감나게 표현하고 있다.

앞으로 갈수록 고조되는 격동적인 전투

「보천보전투승리기념탑」 조각 군상의 뒷부분은 관중이 직접 손으로 만져볼 수 있게 형상하고, 앞부분은 약 6미터의 높은 기단 위에 뒤의 인물보다 두 배나 큰 크기로 조각상을 형상하였다. 뒷부분의 조각에는 세심함이 느껴진다. 미술관 등 실내에서 조각을 가까이 감상할 때 요구되는 섬세함과 야외조각으로서 요구되는 형태의 명료성을 지니되, 가급적이면 큰 운동감을 피하도록 기획되었다. 즉 뒷부분에서 앞부분으로 갈수록 서서히 율동을 가하여 점차 앞으로 감에 따라 격동적인 운동과 전투가 고조되는 장면에 걸맞게, 양감을 강조하고 공간도 시원하게 조형하여 전체적으로 극적인 서사구조를 구축하고자 한 것이다. 이러한 공간 형성과 운동감은 앞부분의 조각을 덩어리감이 육중한 환각丸刻으로 처리하고, 뒷부분으로 내려가면서 낮은 부각浮刻으로 처리하는 등 덩어리감의 절제를 통해 실현하고 있다.

기념탑에는 불과 30미터의 길이에 60명의 조각 군상이 등장하고 있지만 길이가 더 길어 보이고 군상도 많아 보인다. 이는 앞에서 뒤로 갈수록 인물의 크기를 점차 줄여가는 방법, 흔히 회화에서 사용하는 '선원근법인 투시적 비례관계'로 공간의 깊이를 주었기 때문이다.

이러한 공공미술의 특징을 지닌 기념비 미술은 선전선동을 중시하는 북한에서 매우 중요한 장르로 자리매김할 수밖에 없다.

빼어난 경치 속의 웅장한 기념비

「삼지연 대기념비」

기념비 미술의 조형적 특징은 규모가 매우 크다는 점과, 많은 조각상과 탑, 사적비들을 결합한 광범위한 구성에서 찾을 수 있다. 이러한 조형적 특징 때문에 북한미술계에서는 기념비 미술을 제작하는 미술가들에게 기념비 미술의 형상적 특성인 형식의 웅장성과 선명성을 잘 드러낼 것을 요구하고 있다. 이때 웅장성이란, 단순히 작품의 크기와 규모에서만 비롯되는 것이 아니라 기념비 미술의 조형적 구성, 주위 환경과의 관계 속에서 표현된다. 작업실에서는 웅장한 조각상이라고 느낀 작품도, 탁 트인 야외나 자연 속에서는 왜소하게 보일 수 있기 때문이다. 그렇다면 이러한 웅장성을 효과적으로 드러낼 수 있는 구성은 어떤 것일까? 북한미술계에서 이 문제는 선명성과 밀접히 결합되어 있다고 주장한다. 대기념비 미술은 부주제 군상의 방대한 규모 때문에 수많은 군상이 결합되는 복잡한 구성으로 이루어진다. 그렇기에 다양하고 풍부한 개별 조각상을 통일적으로 묶어주는 선명한 조형적 형식 없이는, 인민들에게 전달할 선전선동의 내용이 선명하게 부각되지 않을

수 있다는 것이다.

당국, 구체적 원칙 세워 미술가 규제

「삼지연 대기념비」의 경우에는 상징성의 문제를, 봉화탑과 「진격의 나팔수」 조각상으로 조형화하였다. 봉화탑은 주체사상을, 「진격의 나팔수」는 1939년 일본군에게 승리를 거둔 무산지구전투를 상징한다. 그러나 이러한 탑과 상징성이 강한 조각상은 다른 다양한 조각상을 한데 엮어 효과를 극대화할 수 있는 장점이 있는 반면, 내용 면에서는 개념만 추상적으로 전달하는 한계가 있다. 때문에 구체적인 내용을 정확하게 전달하기 위해서는 당시 생활의 구체적인 모습을 보여 주는 묘사 방법과 상징적으로 표현하는 방법을 바르게 결합시키는 문제가 제기된다.

기념비 미술은 대부분 야외에 설치되기 때문에 기념비 조각의 위치 선정과 주위 환경과의 조화에 대한 원칙도 북한 당국은 규정하고 있다. 첫째는 사적지와 기념비 미술을 일치시키라는 창작원칙이다. 기념해야 할 사건이 벌어진 사적지와 기념비 미술을 일치시키면, 선전선동의 역할을 극대화할 수 있다고 믿기 때문이다.

또한 기념비 미술을 설치할 위치 선정과 관련하여 중요한 요건의 하나는 사람들이 많이 다니는 곳에 기념비를 세우는 것이다. 이는 김정일의 "수령님께서는 언제나 인민들 속에 계십니다. 그렇기 때문에 수령님의 동상은 인민들이 제일 많이 다니는 곳에 모시는 것이 좋습니다"라는 언급에 따른 것이자, 북한에서 기념비 미술은 대중 교양의 강력한 수단으로 작동하기에 많은 사람들이 쉽게 와서 볼 수 있는 개방된 장

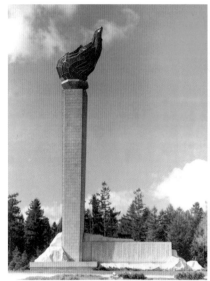

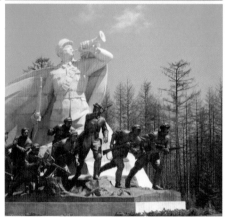

「삼지연 대기념비」봉화탑, 1979

「삼지연 대기념비」의 부주제 조각 군상인
「조국의 품」과 「진격의 나팔수」(부분)

소가 요구되는 까닭이다. 이를 위해서 시야가 넓게 트이고 어느 곳에서 보더라도 기념비의 형태가 선명하게 보일 수 있는 위치를 선택할 것을 요구한다. 이러한 목적을 충족하기 위해 대부분의 북한 기념비들은 산마루나 언덕에 세워지고 있으며, 기념비 미술 주위에 광장을 조성하고 있다.

북한 당국도 기념비 조각이 주위 환경과 조화를 이뤄야 하는 것은 대자연의 미를 그대로 살리기 위해서라고 말한다. 그러나 그것은 어디까지나 기념비 조각을 조형적으로 부각시키기 위해 주위 환경을 조형에 복종시키는 관계라는 한계를 노정한다. 김일성 동상을 웅장하고 선명하게 형상하기 위해, 모든 형상 요소뿐만 아니라 주위 환경마저도 이 동상에 복종시키는 결합 형태를 제작 원칙에 드러내고 있다. 야외에 세워져 있는 조각 작품을 볼 때, 사람들은 그 조각만 보는 것이 아니라 배경과 더불어 공간 속에 놓인 조각을 볼 수밖에 없다. 따라서 조각과 함께 인간의 시야에 들어오는 자연을 조각의 구성단계에서부터 의식하여 자연과 어우러져 한 폭의 아름다운 그림이 되도록 구성해야 한다는 점이다. 「삼지연 대기념비」를 비롯한 북한의 기념비적 창조물이 한결같이 빼어난 경치 속에 세워져 있는 이유이기도 하다.

이처럼 북한의 기념비 미술은 장르가 가진 선전선동성의 파급력만큼이나 북한 당국의 지대한 관심과 지원 속에 제작되고 있다. 따라서 인력과 제작비가 많이 드는 장르임에도 불구하고 북한에서는 수많은 기념비 미술을 창작하고 있다. 더불어 앞에서 살펴본 바와 같이, 북한 당국은 이러한 관심만큼이나 기념비 미술 제작과 관련한 구체적인 원칙

을 세워서 미술가들을 규제하고 있는 것도 사실이다. 북한미술계는 부주제 군상 조각에서 드러나듯, 발달된 리얼리즘 조각 기술은 물론 다양한 형상이 방대하게 등장하는 거대한 기념비 미술을 조형할 수 있는 구성력을 구비하고 있다. 기념비 미술이 앞으로 더욱 발전하기 위해서는 어떻게 해야 할까? 무엇보다 북한 당국이 촘촘하게 규제하고 있는 구체적인 제작 원칙을 완화하여 미술가들의 자율에 맡겨져야 한다. 그러니까 작가들의 역량과 사상성을 믿고 형식에 관한 자율성을 보장하는 과감한 자신감과 발상의 전환이 필요해 보인다.

왜 기념탑 증축인가
「무산지구전투승리기념탑」

무산지구전투는 김일성이 1939년 5월 22일부터 23일까지 함경북도 무산군(지금의 양강도 대홍단군 유곡노동자구)에서 일본군과 벌인 항일전투이다. 이 전투를 기념하기 위해 북한은 1971년 5월 이곳에 높이 35미터의 탑과 김일성의 얼굴을 새긴 부조 등으로 이뤄진 「무산지구전투승리기념탑」을 세웠다. 그런데 2000년 김정일이 현지 지도를 통해 이 기념탑을 선군시대에 맞게 다시 만들 것을 요구하자 2002년 5월 23일 무산지구전투승리기념일에 맞춰 새롭게 증축하였다. 이 기념비미술의 구성과 형식에 어떠한 변화가 있었는지 살펴보는 것은 결국 선군시대를 표상하는 이미지가 무엇인지 알 수 있는 하나의 단초가 된다.

가장 큰 변화는 기념탑이 총대탑으로 바뀌었다는 점이다. 총부지 면적 1만 1,000제곱미터에 증축된 「무산지구전투승리기념탑」의 구성은 이렇다. 맨 앞에 김일성 동상과 그 뒤에 총대탑이 서 있고, 오른쪽에 길이 35미터, 높이 4.1미터의 대형 부주제 군상, 왼쪽에는 길이 12미터, 높이 4미터의 혁명사적비가 놓여 있다.

「무산지구전투승리기념탑」, 1971
「무산지구전투승리기념탑」, 2002
「무산지구전투승리기념탑」 부주제 군상, 2002

선군정치의 핵심 이미지, 총

선군시대의 기념비적 미술로 변모시키면서 가장 부각되는 조형은 역시 총대탑이다. 현재 북한에서 강성대국 건설의 근본이라고 언급하고 있는 총대중시사상에서도 드러나듯, 선군정치를 표상하는 핵심 이미지는 '총'이다. 특히 「무산지구전투승리기념탑」에서는 원래 있던 탑신 윗부분에 총과 창을 형상화하여 결합한 것을 볼 수 있다. 1971년에 세워진 탑신의 모습을 완전히 바꾸지 않으면서도 선군시대의 요구에 맞게 탑의 형식을 변형하는 방식을 채택한 것이다. 더불어 이렇게 변신한 탑의 높이를 무산지구전투승리일인 1939년 5월 23일에 맞춰 39.523미터로 조성했다. 물론 건축 구조에 특정 날짜를 끼워넣는 경향은 북한미술계에서 흔히 사용하는 내용과 형식의 결합 방식 가운데 하나이기도 하다.

이 개조한 구성에서 눈에 띄는 점은 기본 주제와 부주제의 결합 방식에 있다. 부주제 군상이 부조로 길에 늘어져 있음에도 불구하고, 김일성 동상을 부주제 군상과 간격을 두면서 크게 형상화하고 있다. 이 때문에 처음 이 기념비 미술을 대하면 김일성 동상과 총대탑만 한눈에 들어온다. 특히 동상을 앞이 탁 트이게 조성한 공원 안에 배치함으로써 이러한 효과는 극대화된다.

또한 동상 뒤의 부주제 군상은 인물만으로 채운 것이 아니라 벌판과 수림 등 환경적 요소를 잘 활용하여, 공간적 깊이와 여백의 미를 효과적으로 화면에 드러냈다는 점에 주목하게 된다. 글씨의 적절한 배치로 서예적 형식과의 결합을 시도했다는 점 또한 눈에 띈다. 이전에 볼 수 없었던 이러한 구성 방식은 '우리민족제일주의'의 부각과 더불어 고조된

전통미술에 대한 관심이 조형적 형식에 반영된 것이 아닐까 판단된다.

30여 년 만의 증축, 선군시대의 이미지를 담다

특히 최근 김정은 시대를 맞이하여 서술한 글에는 이 기념비 미술에서 김일성 동상을 20대의 청년 장군의 모습으로 형상화한 점을 높이 평가하고 있어 흥미롭다. 김일성이 항일전사로서 활약한 나이가 실은 20대였음을 부각함으로써, 현재의 젊은 리더의 나이와 선군시대를 이끄는 리더의 이미지가 서로 부합함을 증명하고자 하는 시도가 내포되어 있음을 감지할 수 있다.

북한에서 혁명적 기념비라는 것은 수령의 기념비를 칭하는 것이다. 따라서 북한미술계에서 기념비 미술이 성공하는 데 핵심 요인은 '수령의 혁명업적을 얼마나 폭넓고 깊이 있게 조형예술화하였는가'에 달려 있다. 그런 맥락에서 이 기념비 미술이 주목되는 것은, 1971년 제작된 「무산지구전투승리기념탑」을 재건축하면서 탑이 표상하고자 하는 바가 김일성의 혁명업적이 아닌 백두산 장군들의 혁명업적으로 확대되었다는 점이다.

백두산 장군은 김일성, 김정일과 함께 김일성의 아내이자 김정일의 어머니인 김정숙을 일컫는다. 새로 제작된 부주제 군상 앞면에는 김일성 부대에서 함께 활동했다고 알려진 김정숙의 당시 활약상을 형상화한 부조와 전투 장면을 새겨넣었다. 또한 부주제 군상 뒷면에는 김정일의 친필서한뿐만 아니라 무산지구전투가 벌어진 당시의 상황과 더불어 이 지역의 어제와 오늘을 동시에 형상화함으로써 김정일 업적을 함께

기록하고 있다.

이에 대해 북한미술계에서는 항일운동 때부터 지금까지의 총대중시 사상과 선군사상의 역사를 드러내고 있다는 점에서 높이 평가하고 있으며, 또한 철학성에서도 선군시대를 대표하는 기념비로 혁명적 기념비 조각의 새로운 장을 열어놓은 작품이라고 기술하고 있다. 이는 앞으로도 김일성만을, 또는 김정일만을 우상화하는 작업보다 백두혈통이라는 이름 아래 '백두산 3대 장군'을 함께 우상화하는 작업에 좀 더 박차를 가하지 않을까 예측케 한다.

끝나지 않은 전쟁을 추모하다

「조국해방전쟁참전열사묘」

　　지난 학기는 학교에서 국장 의례와 미술문화에 관한 수업을 진행했다. 당시 세월호 참사를 겪었던 터라 수업 분위기도 많이 가라앉았다. 집에서 TV를 보아도 죽음, 학교 수업시간에도 죽음을 다루면서 마음은 점점 우울해졌다. '죽음 앞에서 미술은 어떤 역할을 할 수 있을까?' 묻고 또 물었다. 죽음을 '애도'할 때, 미술의 호소력은 보다 커진다며 확신에 차 이야기한 한 학생이 떠올랐다. 과연 그럴까? 우리는 왜 죽음을 애도하고자 할까? 왜 죽음 앞에 꽃을 올리고, 향을 피우며 고개를 숙일까?

　죽음을 바라보는 마음은 남과 북이 같을까? 2013년 7월 북한에서는 「조국해방전쟁참전열사묘」 준공식이 성대하게 치러졌다. 이날 가장 눈에 띄었던 것은 이 '열사묘' 중앙에 자리 잡은 '인민군열사추모탑'이었다. 거대한 크기의 총 때문이다. 이 거대한 총 옆에는 3년간의 전쟁을 상징하는 1950과 1953이라는 숫자가 새겨져 있다. 총탑은 총대와 북한의 공화국기를 하나로 결합시켜 형상화했다. 덕분에, 우리는 한눈에 이

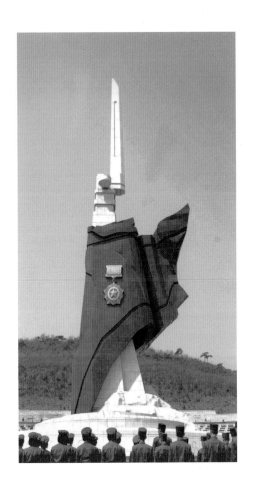

「조국해방전쟁참전열사묘」, 2013

기념탑이 김정은의 선군시대를 대표하는 기념비임을 감지할 수 있다. "전쟁 시기 인민군들이 총대로 내 조국을 지켰으며, 후대들도 그 넋을 이어받아 어머니 조국을 총대로 지켜나가자"라는 선언이 날카로운 총탑의 형상으로 우뚝 세워져 있다.

그런데 과연 '총'으로 죽음을 애도할 수 있을까? 총을 보는 순간, 우리는 바로 '적'을 떠올리게 된다. 총으로 상징화된 감정은 '분노'일 수밖에 없다. 분노의 감정을 가져본 사람들은 안다. 분노의 감정을 내려놓지 못할 때, 우리는 결코 죽은 자를 우리 곁에서 떠나보내지 못한다는 사실을. 죽은 자를 죽음의 공간으로 보내지 못하는 애도가 총탑에서도 전해진다. "신체적으로는 죽었으나 정치 영역에서는 영생한다."

김정은의 총대정신 승계 형상화

김정은 시대를 맞이하여 준공된 「조국해방전쟁참전열사묘」에는 관棺을 형상화한 조형물도 전시되어 있다. 「영웅들의 넋」이라는 제목의 이 조형물은 시체가 들어 있는 관이라는 의미인 '영구靈柩' 위에 전쟁에서의 승리를 상징하는 공화국기가 덮여 있다. 그 위엔 전쟁 중에 싸우다가 전사한 군인을 상징하는 군모와 기관단총이 놓여 있다. 묻히지 못한 영구는 지속되는 전쟁을 암시하는 듯하다. 시체가 땅속에서 흙이 되어 다시 대지로 돌아가 다른 삶의 모습으로 윤회하기를 바라는 전통적인 죽음의 의례에서 보면, 땅 위에 놓인 관은 차마 죽지 못하는 기구한 운명을 역설하는 듯 보인다. 끝나지 않는 전쟁을 상징하는 것 같다.

이번에 준공된 「조국해방전쟁참전열사묘」 외에도 북한에는 「혁명열사

능」이 조성되어 있다. 이 묘는 김일성이 조성하면서 혁명 1세대의 지위를 강화한 바 있다. 이후 김정일은 이 「혁명열사능」을 개축할 때, 김정숙 동상을 배치함으로써 자신의 어머니를 빨치산 부대에서 가장 존경받는 지도자로 기억해야 한다는 메시지를 분명하게 전달한 바 있다.

이어 김정은 시대를 맞이하며 준공된 「조국해방전쟁참전열사묘」를 통해 김정은은 조국해방전쟁의 총대사상을 오늘날에 이어받을 것임을 분명히 하였고, 이 총대정신은 항일운동의 상징이자 백두 3대 장군의 이른바 '백두산총대사상'에서 이어받은 것임을 다시 한 번 대내외에 선포한 격이다.

죽음은 어떻게 애도되는가? 곧 전쟁을 일으킬 듯한 북한의 언행이 자극적일 때도 남한에서는 사재기조차 일어나지 않는다면서 놀라워하는 외신 보도가 기억이 난다. 우리는 왜 전쟁의 공포에 이토록 태연할 수 있을까? 아마도 집단적인 망각 현상이지 않을까 한다. 망각하고자 하는 방어기제의 작동처럼 보인다. 우리는 누군가와 서로 총을 겨누며 살고 있다는 사실을 끊임없이 잊는다. 잊고 살고 싶어 한다. 죽음을, 분노를 망각하고자 하는 것. 또는 총을 높이 들고 끊임없이 죽음을 적과 함께 분노로써 기억하고자 하는 것. 이러한 '망각'과 '분노' 사이에 죽음을 떠나보내지 못하는 한반도가 있다. 우리의 트라우마도 이곳에 있다.

2. 선군정치의 전사를 그리다

"사실주의 기법, 왜 서구에서 찾아!"

김용준, 「춤」

「수향산방樹鄕山房」은 근원近園 김용준金瑢俊, 1904~67이 자신의 친구이자 후배인 화가 김환기金煥基,1913~74와 그의 부인 김향안金鄕岸, 1916~2004을 그린 작품이다. 1944년 김용준은 자신이 10년 동안 살던 집을 후배인 김환기 부부에게 넘겼다. 사진으로 풍경을 찍은 것처럼 구도를 잡는 서구 르네상스 그림에서 흔히 보이는 선원근법 대신, 위에서 아래로 내려다보는 전통적인 시선인 부감법俯瞰法으로 처리했다. 화면 안의 나무·기둥·지붕 등을 만지면 손에 잡힐 것 같은 덩어리감으로 표현하지 않고 윤곽선을 중심으로 간략하고 담백하게 그렸음에도 불구하고, 마당과 나무, 괴석과 가옥의 사실감이 잘 표현된 작품이다. 키가 커서 학이라는 별명을 가진 김환기와 이에 비해 작은 몸집을 지닌 신여성 김향안의 특징 또한 간결하게 포착되어 있다. 김용준이 월북하기 전인 1944년 서울에서 그린 작품이다.

이후 김용준은 서울대학교 미술대학 교수를 지내다 1950년 월북하여 북한 최고의 미술대학인 평양미술대학교의 교수가 된다. 흔히 북한

김용준, 「춤」, 조선화, 171×86cm, 1957

김용준, 「수향산방」, 종이에 수묵담채, 24×32cm, 1944

최고의 대학은 김일성대학이라고 알려져 있는데, 김일성대학에는 미술대학이 없다. 북한의 초기 문예정책의 이론적 바탕은 마르크스-레닌주의에 기초한 창작방법인 '사회주의적 사실주의'이다. 이는 김일성이 미술가들에게 천명한 담화문인 '우리의 미술을 민족적 형식에 사회주의적 내용을 담은 혁명적인 미술로 발전시키자'로 집결된다. 그러나 이러한 김일성의 교시는, 스탈린이 문화정책의 일환으로 이미 제기한 바 있다. 문제는 민족적 형식에 사회주의적 내용을 담은 혁명적인 미술을 만들자는 테제 자체에 대한 토론이 아니라, 이 테제를 구체화시키는 과정에서 야기되었다. 먼저 이 토대 위에서 구체적으로 자신의 전통 중 무엇을 계승하여, 민족적 형식으로 삼을 것인가가 문제였다. 북한에서 이문제에 대한 해답을 얻기 위해 수년에 걸쳐 미술계 내부의 치열한 논쟁

이 이어졌다. 그리고 1단계 반사대주의이론 투쟁 단계와 2단계 반복고
주의이론 투쟁 단계를 거치면서, 1960년대 이후 정형화된 김일성주의
미술론의 양식적 특성이 완성된다.

이러한 '반사대주의 미술' 논쟁의 핵심 당사자는 김용준과 이여성李如
星. 1901~?이었다. 북한의 본격적인 조선화 이론의 출발점은 김용준으로부
터다. 김용준은 월북하여 당시 평양미술대학 교수로 재직 중이었고, 이
여성은 여운형의 오른팔로 활동하다가 1948년경 월북하여 1957년 8월
김일성대학 역사학과 교수로 있었다.

사진 찍은 듯한 화면만 사실주의인가?

'사실주의 전통은 우리 전통미술 안에서도 충분히 있어왔다'라는 김
용준의 주장과 달리 이여성은 '서구의 사실주의 기법을 참고해야 한다'
라고 주장했다. 이 논쟁에서 결국 김용준은 이여성을 민족허무주의와
사대종파주의자로 비판하면서 1차 논쟁에서 승리한다. 1960년에 이여
성에게 가해진 비판은 역사의 왜곡과 사실주의 전통의 왜곡, 종파적 사
상의 전파의 세 가지로 요약된다.

카메라로 '방금 찍은 것 같은' 화면만이 사실주의는 아니라는 것이다.
학교 교실을 그릴 때, 카메라처럼 화면을 구성하는 방식은 앞사람은 크
고 진하게 그리고, 멀리 있는 사람은 작고 흐리게 그린다. 그런데 실은
뒤쪽에 작게 그린 사람을 불러서 맨 앞에 크게 그린 사람과 키를 비교
해 보면, 뒤쪽에 있던 친구가 실제로는 더 클지도 모른다. 그럼에도 불
구하고 사진을 찍는 사람의 눈을 기준으로 해서, 무조건 찍는 사람의

눈에 작게 보이면 작게 그리고, 크게 보이면 크게 그리는 것이 우리가 익숙한 카메라 속 화면이다. 그러나 이것은 어디까지나 사진을 찍는(그림을 그리는) 사람 위주로 세상을 바라보는 시선일 뿐이다. 실질적인 대상의 리얼리티를 무시하는 이런 그림만 사실적인 그림일까? 무엇을 표현하는 것이 사실주의인가? 어떠한 형식이 대상의 리얼리티를 정확하게 화면 위에 옮겨내는 방법으로 적합한가에 대한 고민은 사실주의 논쟁에서 핵심 의제일 수밖에 없다.

첫 논쟁에서 김용준이 이여성에 승리하면서, 전통회화에서 주체를 확립해야 할 당위와 근거는 확보했다. 「춤」은 이 시기 김용준의 대표작이다. 한삼자락의 윤곽선 강조에서 나타난 도드라진 필선의 생동하는 기운과, 한 번의 붓질로 형상화한 배경의 악기로 먹의 깊은 맛을 효과적으로 표현한 역작이다. 그러나 이 시기는 전통회화의 전통 속에서 현대 조선화를 이룩하자는 테제만 합의된 상태이고, 아직 다양한 전통회화 양식 중 어디에 정통성을 부여할 것인가에 대한 구체적 논의는 이루어지지 않은 상태였다.

리얼리즘의 역작을 그린 노동자 화가

박문협, 「전후 40일 만에 첫 쇠물을 뽑아내는 강철전사들」

북한은 당의 배려에 따라 인민들이 풍부한 문화생활을 향유하고 있다고 자랑한다. 북한의 노동자, 농민, 군인, 청년 학생 등 대중은 자신의 취미와 능력에 따라 선택한 문예소조에 들어가 문학 예술 활동을 향유하도록 조직되어 있다. 이러한 북한의 군중문화노선은 대중이 수동적으로 문화를 향수하는 활동에서 나아가 스스로 예술을 창조하게 한다는 정책지향성을 띠고 있다. 실질적으로 북한에서 주장하듯 인민 전체가 이러한 활동에 얼마나 능동적으로 적극 참여하고 있는지를 확인할 수는 없으나, 많은 수가 이 정책의 테두리 안에서 창작활동을 하고 있는 것은 사실인 듯하다. 이러한 사회의 특수성 때문에 북한에서의 문예소조는 예술동호인회 성격 못지않게 정치단체로서의 성격도 강하다. 사회주의 국가의 몰락과 경제적 어려움 속에서도 최근 북한이 군중문화정책을 보다 강화하고 있는 것은, 북한의 정책 담당자들이 문화예술 향유를 통한 정서 활동이 인간에게 얼마나 중요한 영향을 끼치는지 이해하고, 이를 자신들의 문화정책을 관철시키는 주요한 수단

으로 적극 활용하고 있다는 점에서 시사적이다.

주물공이 그린 강선제강소의 첫 쇳물

이러한 대중문화정책의 일환인 미술소조 활동에 참가하여 「전후 40
일 만에 첫 쇳물을 뽑아내는 강철전사들」을 비롯한 일련의 대작을 제
작한 노동자 작가가 박문협朴文峽, 1938~92이다. 박문협은 1938년 평안북도
운전군 원서리에서 출생하여 중등교육을 마치고, 1958년부터 강선제강
소에서 주물공으로 일하면서 미술소조 활동을 통해 미술창작을 시작
했다. 정규 미술교육은 받지 못했지만, 미술소조 활동을 하면서 미술을
배울 기회를 얻게 되었다. 현지 파견 미술가로 와 있던 평양미술대학 출
신의 화가이자 훗날 공훈예술가가 된 송찬형宋燦炯, 1930~ 의 가르침을 받
은 것이다.

박문협의 「전후 40일 만에 첫 쇳물을 뽑아내는 강철전사들」이 제11
차 국가미술전람회장에 등장하자, 이 작품을 감상한 많은 이들이 깊은
사색에 잠겨 지난 시기를 회고하고 눈물을 흘리며 감격했다고 한다. 이
러한 평가가 가능했던 것은 작품을 얼핏 보면 승리자들의 환희와 기
쁨에 찬 그림 같으나 자세히 보면 어려웠던 시기를 회고하게 하는 힘이
있기 때문이다. 이러한 힘은 구도의 중심에 서 있는 주인공의 형상으로
구현된다. 수많은 군중이 첫 쇳물의 감격에 환호성을 올릴 때, 주인공은
쇠장대를 움켜쥐고 앞가슴을 풀어헤친 채 긴장된 시선으로 쇳물을 바
라보고 있다. 이 주인공이 남들처럼 환희에 들떠 있지 않고 깊은 생각
에 잠긴 이유는 무엇일까? 그것은 이 작품이 관념적이지 않고, 현실을

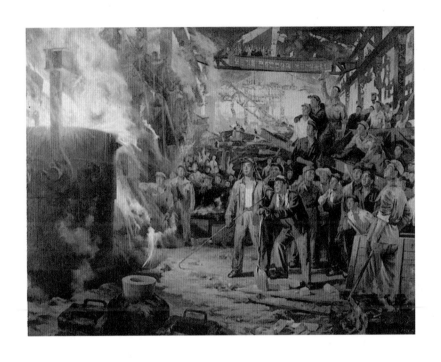

박문협, 「전후 40일 만에 첫 쇠물을 뽑아내는 강철전사들」, 유화, 171×229cm, 1970

반영한 리얼리즘 작품으로 추앙받는 이유이기도 하다.

주제를 어떻게 선택할 것인가

주인공의 아버지도 오랫동안 이곳에서 용해공으로 일한 노동자였다. 이 강선땅에서 용해로와 함께 성장해서, 전쟁시기에는 용해로를 지키기 위해 끝까지 싸웠다고 한다. 일제강점기에 갖은 고역과 수모를 받으면서도 용해로를 떠나지 않았던 아버지는 해방이 되자 아들도 대를 이어 용해공으로 키우겠다는 결심을 한다. 그러나 전쟁터에 나갔다가 용해로로 돌아온 아들을 기다리고 있었던 것은, 용해로를 지키기 위해 싸우다 희생된 아버지의 시신이었다. 아들은 아버지의 원한을 안고 아버지의 유언에 따라 자신도 이 강선의 용해공이 되겠다고 결심한다.

전쟁의 포연이 채 가시기도 전인 1953년 8월 3일 김일성이 강선제강소를 찾아왔다. 알려진 바와 같이 전후 북한은 중공업 중심으로 경제 발전의 방향을 결정한다. 김일성이 강선제강소를 방문한 것은 이 때문이었다. 강철을 생산해 내기 위해서는 가열로를 하루바삐 세워야 했던 북한에서는 이 일을 계기로 노동자, 농민뿐만 아니라 군인, 학생들까지 망치와 벽돌, 그리고 음식을 싣고 강선마을로 모여든다. 덕분에 강선제강소에서는 노동자들과 그들의 아내, 가족, 친척들 모두가 합심하여 40일 만에 첫 쇳물을 만든다. 이 감격의 날을 그림으로 표현한 것이 바로 이 작품이다. 박문협은 이렇게 반문한다. "40일 만에 첫 쇳물을 쏟아낸 감격적인 순간에 이 용해로를 지키다 돌아가신 아버지의 보안경을 끼고 서 있는 주인공의 뜨거운 심정을 어떻게 웃고 있는 얼굴 표정으로

대신할 수 있겠는가?"

인물을 어떻게 형상화할 것인가

화면 오른쪽 근경에 탑형구도로 설정된 인물군상은 각 인물의 특징적인 성격을 잘 형상화하고 있어, 현장을 아는 사람일수록 감동의 깊이가 더할 수 있다. 화면을 자세히 보면 군중 가운데 한 할머니가 둥근 밥그릇을 들고 서 있는 것을 볼 수 있다. 이 할머니는 40일 동안 하루도 쉬지 않고 용해공들의 식사를 준비했다고 한다. 할머니 앞쪽에는 목수건으로 땀을 닦고 있는 젊은 처녀의 모습도 눈에 띈다. 이 처녀는 전쟁 중에 돌아가신 아버지의 유언을 지켜 첫날부터 기중기 운전수로 일했다. 용해공의 맏아들이자 소년기동선전대원으로 활동했다는 붉은 넥타이를 휘날리는 소년단원의 모습도 생생한 현장감을 고스란히 전해 준다. 특히 주인공 옆에서 삽을 세운 채 몸을 구부정하게 굽히고 소탈한 표정으로 환하게 웃고 있는 노동자의 모습이 시선을 끈다. 실눈을 뜬 채 크게 웃고 있는 얼굴, 목에 두른 땀에 전 수건, 벽돌 위에 한발을 딛고 서 있는 자연스러운 동작, 굵은 관절과 건장한 하체, 검붉은 살결 등을 통해 노동으로 단련된 단단한 체구와 어떠한 난관 앞에서도 굴하지 않는 낙천성으로 마침내 고난을 이겨내는, 북한 사회가 요구하는 노동자 계급의 전형적인 풍모를 형상화하고 있다.

결국 이 작품은 전후 강선땅에서 벌어졌던 역사적인 사건을 주제로, 노동계급의 구체적인 모습에 기초하여 제작했지만, 각각의 구체성은 북한 사회가 요구하는 전형성으로 표현되었다. 북한의 정치사회가 원하는

인간상으로 변모시킴으로써 인민 교양의 내용을 보다 효과적으로 전달하고자 한 것이다. 북한미술계는 이러한 변모를 높이 평가한다. 인물의 구체성보다는 북한 사회가 원하는 전형성을 그리고, 북한 사람들이 이러한 전형적인 모습을 따라 배울 것을 요구하기 때문이다.

배경을 어떻게 성격화할 것인가

이 작품에서 인물의 형상이 조형적으로 힘 있게 강조될 수 있었던 또 다른 이유는 배경에 존재한다. 화면 왼쪽은, 웅장한 강철 용해장과 여기저기서 벌어지는 용접 작업을 통해 휘날리는 불꽃의 생동감으로 치열한 전투장을 방불케 한다. 이는 전투에 임하듯 작업에 임하는 노동자들을 형상화하기에 적합한 배경이다.

끊어지고 구멍이 숭숭한 철탑기둥들, 무너지고 휘어진 육중한 천장 기중기탑들, 하늘이 올려다보이는 천장들, 쌓이고 쌓인 파괴된 건물들과 파철破鐵, 벽돌더미들도 실은 역사적 사실에 기초한 모습은 아니다. 이 현장의 회화적 형상성을 높이기 위하여 작가가 구성한 배경인 것이다.

중경과 원경에는 많은 환경물을 묘사했으면서도 복잡해 보이지 않도록 구성되어 있어, 작업장 구내이지만 시원한 공간을 만들었다. 선원근법과 공기원근법을 적절히 사용해서 만든 배경의 힘으로, 많은 수의 인물은 더 웅장한 규모로 관람자들에게 다가온다.

이처럼 북한에서 훌륭하다고 평가받는 사실주의 작품이란 있는 그대로의 모습을 옮기는 것이 아니라, 체험을 통해 대상을 파악하고, 파악한 대상의 특징이 드러나기에 적합한 계기를 설정하여 예술적으로 조

형화하는 것을 말한다. 북한미술의 목적이 인민을 교화하기 위한 선전 선동에 있기 때문에, 미술작품으로 하여금 북한 인민들을 감동시켜야 하는 의무가 있다. 어떻게 해야 이들을 감동시킬 수 있을까에 대한 첫 답이 이러한 제작 과정이다. 또한 관람자들은 수동적인 감상에서 벗어나 이러한 제작 과정에 참여함으로써 감동을 직접적으로 체감할 수 있기에, 인민들이 각 문화소조에서 활동하는 것을 적극적으로 권장하고 있는 것이다.

한편 박문협은 이 작품을 통해 화가로서 명성을 얻게 되자 전문창작기관에서 창작할 기회가 주어졌으나 모두 거절하고, 노동자 미술가로 일하며 창작하는 삶을 살았다. 이는 그가 북한의 군중문화정책의 지향점을 대변하는 인물임을 짐작게 하는 대목이기도 하다.

남강 여인, 억센 손에 장총을 부여잡고

김의관, 「남강마을의 녀성들」

「남강마을의 녀성들」은 화가 김의관金義冠, 1939~ 이 1966년 제작한 조선화이다. 총과 볏짚을 이고 진 두 명의 여성이 긴장된 표정으로 좌우를 살피며, 소를 몰고 강을 건너는 장면을 포착했다. 그림은 총을 쥔 여성에게 감상자의 시선이 집중되도록 구성하였다. 총은 만지면 잡힐 것처럼 입체감이 잘 표현되어 있다. 시선의 흐름은 총을 쥔 여성에서 소로, 다시 옆에 볏짚을 머리에 인 여성을 통해 오른쪽으로 흐른다. 화면 왼쪽 끝에 흐릿하게 보이는 인물과 화면 중앙에 선명하게 강조된 인물의 배치는 화면 안으로 걸어 들어갈 수 있을 것 같은 깊이를 조성한다. 의도적으로 선원근법과 공기원근법을 사용했다. 착시현상을 통해 카메라로 찍은 듯한 사실성을 부여하고자 했음을 알 수 있다. 물론 화면 안으론 걸어 들어갈 수는 없다. 이러한 기법을 '일루전illusion', 즉 착시현상을 토대로 한 '환영'이라고 한다.

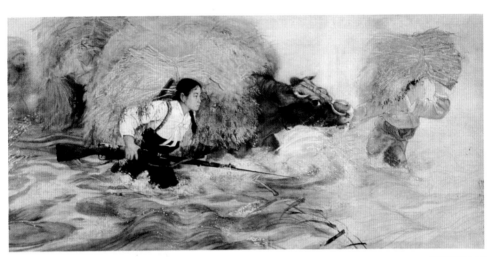

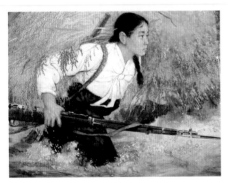

김의관, 「남강마을의 녀성들」, 조선화, 121×264cm, 1966
「남강마을의 녀성들」(부분)
「남강마을의 녀성들」(부분)

손에 잡힐 듯한 입체감, 새로운 조선화의 탄생

전통적인 재료를 사용하여, 깊이감과 입체감을 표현한 새로운 조선화가 탄생한 것이다. 이러한 양식이 북한미술계를 대표하는 아카데믹한 양식으로 자리 잡는 과정에는 어떠한 토론과 논쟁이 있었을까?

해방 직후 북한미술계는 1단계 반사대주의이론 투쟁 단계와 2단계 반복고주의이론 투쟁 단계를 거쳐서 김일성주의 미술론을 성립해 낸다. 이 작품이 제작될 즈음은 반사대주의이론 투쟁 단계를 통해 전통회화에서 주체를 확립해야 할 당위와 근거만 확보한 상태였으나, 아직 다양한 전통회화 양식 중 어디에 정통성을 부여할 것인가에 대한 구체적 논의는 이루어지지 않은 시기였다. 따라서 현재 우리가 흔히 알고 있는 채색화 위주의 제한적이고 협애한 조선화의 전형이 확립되지 않은 단계라 할 수 있다. 따라서 반복고주의이론 투쟁 단계에서는 전통회화의 다양한 양식 중 어떠한 양식에 정통성을 부여하여 현대화할 것인지에 대한 논쟁이 진행되었다. 이에 따라 수묵화와 채색화 논쟁이 벌어지게 된 것이다.

김용준계인 한상진·리능종의 수묵화 전통계승론과, 조준오·김무삼의 채색화 전통계승론 간의 논쟁이 벌어지고, 그 결과 조준오·김무삼이 승리한다. 이로써 전통시대 수묵화는 봉건적 잔재로 정의하여 척결해야 할 대상으로, 채색화는 계승해야 할 대상으로 규정된다. 형태뿐만 아니라 색채에서도 사회주의적 리얼리즘을 담보하기 위해 채색의 강조와 더불어 전통회화를 이데올로기에 따른 이분법으로 규정한다. 그래서 문인화는 봉건 착취계급의 미술 형식이고 민화는 민중의 미술 형식이라

는 도식화 작업이 이루어진다. 이러한 일련의 작업을 통해 현대화된 조선화는 인물 중심의 구상화에다가 수묵담채가 아닌 채색 위주로, 또 명암법을 사용하여 입체감을 강조하는 독특한 양식이 탄생한다. 이러한 일련의 이론 투쟁이 정리되자 1965년 김일성 담화에서 채색화를 중심으로 조선화를 발전시킬 것을 선포한다.

가로로 긴 화면, 긴장감과 긴박감의 극대화

김의관의 「남강마을의 녀성들」은 김일성 담화 선포 직후인 1966년에 제작되었는데, 실제 김일성이 매우 만족해한 작품으로 알려져 있다. 형식뿐만 아니라 내용에서도, 6·25전쟁 중 직접 전투에 참여하는 남성들 못지않게 후방에서 용감하게 싸우는 여성들의 모습을 주제로 삼음으로써 인민들에게 하나의 본보기를 제시해 주었기 때문이다.

두려움 없이 총을 부여잡고 앞을 주시하는 빛나는 눈동자와 굳게 다문 입술에는 추호의 두려움도 없어 보인다. 단련된 억센 손에 쥐어진 장총은 여인네의 용감성을 더욱 부각하고, 목을 길게 뺀 소의 긴장된 행태를 통해 긴박감을 화면 전체로 확장하고 있다. 특히 화면의 윗부분을 잘라 가로로 긴 화면을 구성함으로써, 이러한 긴장감과 긴박감을 극대화한 역작이다

김의관은 1939년 평안북도 곽산군 안의리에서 태어나 1962년 북한 최고의 미술대학인 평양미술대학교를 졸업한 재원이었다. 졸업 후 창작의 실마리를 찾아 헤매던 어느 날 강원도 고성군의 한 여성을 만나 작품의 소재를 얻는다. 6·25전쟁 때 남강마을의 여성들은 죽음을 두려워

하지 않고 전투에 참여했다고 한다. 그러니까 여성들이 치마폭에 낫을 싸가지고 다니면서 적군이 있는 곳에 들어가 벼를 벤 뒤 밥을 지어서, 전쟁터의 병사들에게 날라다 주었다는 이야기였다. 이 이야기를 듣고 김의관은 벼를 베어서 강물을 건너는 여성들의 모습을 통해, 전쟁 때 발휘한 여성의 슬기롭고 강한 모습을 표현하기로 한다.

화면 중심에서 총을 쥔 여성을 강한 채색과 더불어 조각상처럼 또렷하게 형상화한 것이나, 그 옆의 여성과 볏짚을 담백한 채색으로 평면적으로 형상화한 구성도 매우 흥미롭다. 채색을 담백하게 우려내면서도 선의 맛을 적극적으로 활용하여, 유화작품에서는 표현하기 어려운 담백하면서도 경쾌한 화면을 형상화함으로써 조선화의 전통을 효과적으로 계승하고 있다.

김일성 시대 북한미술계는 특정 전통을 정통화하고, 이를 해석하는 과정에서 미술사적 문제점이 노정되었음에도 불구하고, 이러한 과정을 통해 전통을 계승하고 현대화하는 실험을 시도하였고, 나름의 결과물을 도출해 냈다. 그렇다면 그들이 이러한 실험으로 선택한 전통과, 이를 현대적으로 해석한 결과물인 「남강마을의 녀성들」이 이데올로기를 초월하여 현대의 우리에게도 예술적 감동을 줄 수 있을까? 판단은 감상자의 몫이다.

조선화로 구현한 입체적 사실감

김성민, 「지난날의 용해공들」

인민예술가 김성민은 1994년 김일성 영결식을 치를 때 김일성 영정 「태양상」을 제작한 화가로 유명하다. 조선시대 임금의 얼굴을 그리는 어진 제작은 아무나 할 수 없는 일로 특별히 선별된 최고의 화원 화가만 그릴 수 있었던 것처럼, 현재 북한에서도 최고 권력자의 영정은 아무나 그릴 수 없다.

탈북화가가 남한에 내려와서 꼭 해보고 싶은 작업이 김일성 얼굴을 그려보는 것이라고 하는데, 그 역시 처음으로 김일성 얼굴을 그렸을 때의 떨림을 아직도 잊을 수 없다고 토로하던 모습이 떠오른다. "나도 충분히 똑같이 그릴 수 있는데……" 마음대로 그릴 수 있는 자유와 권리가 없었던 북한땅을 벗어나자마다 자신에게 주어진 자유를 스스로 확인해 보는 작업이 김일성을 그려보는 것이었다고 그 탈북화가는 술회했다. 그리고 남쪽땅에서 그리는 김일성 초상이었음에도 붓을 든 손은, 금기의 땅을 향해 첫발을 내딛는 것보다 더 떨렸고 무서웠다는 그 순간의 증언은, 이후 이러한 작업이 이 땅에서는 국가보안법에 위배된다는

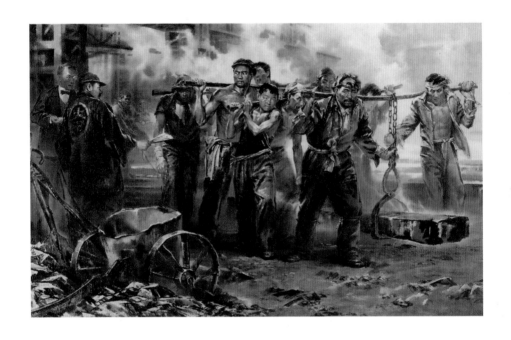

김성민, 「지난날의 용해공들」, 조선화, 1260×2400cm, 1970

사실에 무척 혼란스러워하던 표정과 오버랩되었다.

북한은 전국에서 가장 재능 있는 인재들을 만수대창작사에 집결시키고, 당의 직접적인 지도 아래 수령형상작품을 통일적으로 진행하도록 하고 있다. 마치 이집트인들이 헤지라 초상을 제작할 때, 인체 비례의 규칙을 정해놓고 3,000여 년간 일관되게 양식을 고수함으로써, 왕의 지속성에 대한 메시지를 효과적으로 유포시키고 유지했던 정책과 유사하다.

김성민이 북한미술계에서 주목을 받은 작품은 1970년 제작된 「지난날의 용해공들」이다. 화면은 제철소의 뜨거운 열기를 붉은색과 황색을 사용해 효과적으로 드러내고 있으며, 무엇보다 시선을 끄는 것은 조선화로 제작했음에도 불구하고 손에 잡힐 것만 같은 입체적인 사실감이다. 북한미술계가 건국 초부터 조선화를 중심으로 미술을 현대화하고자 하였지만, 실제 현장에서는 유화작품이 사회주의적 리얼리즘을 표현하는 데 더욱 적합하다는 인식이 짙게 깔려 있었다. 그런데 「지난날의 용해공들」은 조선화로서는 인물 주제화를 그릴 수 없다는 기성의 관념을 불식시킨 작품으로 높이 평가받고 있다.

조선화 특성 위에 효과적인 리얼리티 구현

나아가 김일성 사후 김정일 시대에 그가 더욱 주목받는 이유는, 「칼춤」과 같은 작품 양식의 변화와 관련된다. 김일성 시대가 러시아의 사회주의적 리얼리즘 작품을 의식하여 조선화 작품에도 사진과 같은 리얼리즘을 표현해 내려고 노력했다면, 김정일 시대에는 서구와 비교하여 다른 점에서 우리의 독창성을 확인하고 이를 더욱 적극적으로 추구하

김성민, 「칼춤」, 조선화, 1620×970cm, 1990

고자 하였다. '우리민족제일주의'의 부각과 맥을 같이하는 이러한 시도 속에서, 「칼춤」에서 보듯이 화면은 평면화되었다. 인물을 그릴 때 사진처럼 그리는 극사실주의 방법과 크로키처럼 대상의 특징을 몇 번의 선으로 표현하는 방법이 있다면, 김정일 시대는 '함축'과 '집중'이라는 키워드를 통해 후자를 높이 평가한다. 조선화 고유의 평면성과 한두 번의 붓질만으로도 대상의 리얼리티를 효과적으로 잡아낼 수 있다는 것이다.

이와 같은 김성민의 「칼춤」은 얼굴과 손의 표현 방식과 칼과 옷의 표현 방식을 달리하면서 자신만의 독특한 화면을 구성했다. 대상과 융합하면서 질감화된 선묘로 극적이며 율동적인 순간을 포착함으로써 감상자의 감성을 자극하고 감동을 극대화하는 그의 화면은, 현대 북한미술계에서 지향하고자 하는 인물화의 특징을 가감 없이 전해 준다.

휘몰아치는 눈보라 속의 전선

정종여, 「고성인민들의 전선원호」

북한 정부가 수립될 당시 다른 분야와 마찬가지로 미술 분야에서도 국가체제에 맞는 미술작품을 창작하기 위한 치열한 토론과 논쟁이 진행되었다. 다른 장르도 그렇지만 이 과정에서 월북미술가들이 중요한 역할을 했다. 그러나 북한을 유토피아를 실현하기 위한 꿈의 땅이라고 믿었던 월북작가들은 논쟁이 정리되고 미술정책이 수립되면서 대부분 꿈과 함께 사라졌다.

그중에는 사라지지 않고 역사의 중심에서 자신의 역할을 수행한 작가도 있었다. 대표적인 존재가 청계靑谿 정종여鄭鍾汝, 1914~84이다. 1914년 경상남도 거창군에서 농민의 아들로 태어난 그는 1933년 일본 오사카 미술학교 동양화과에 입학한다. 예나 지금이나 버거운 유학 생활을 이어가기 위해 정종여도 아침이면 신문을 돌리고 자전거나 전구 만드는 공장에서 일하면서 그림을 배웠고, 화가로서 본격적인 활동을 시작하였다. 일제강점기의 대표적인 미술전람회였던 '조선미술전람회'에 작품을 출품하여 입선과 특선을 연달아 수상한 그는 해방 직후인 1946년

조선조형예술동맹, 1947년에는 조선미술동맹에서 활동하다가 1950년 9·28 서울 수복 때 월북한다. 이후 북한 최고의 미술대학인 평양미술 대학교의 교수로 활동하며 공훈예술가, 인민예술가의 칭호를 수여받았 다. 1984년 12월, 그의 죽음을 『민주조선』과 『평양신문』에서 부고를 알 렸으며, 1986년 그를 기념하는 전시가 대대적으로 열린 것만 봐도 북한 미술계에서의 위상을 상상하기란 어렵지 않다.

정종여의 대표작 중 하나가 「고성인민들의 전선원호」이다. 1958년에 제 작된 이 작품은 국제미술전람회에서 금메달을 수상한 작품이기도 하다.

지필묵을 활용한 전통미술의 대가

그림은 휘몰아치는 눈보라 속에서 노인과 여인들이 전선으로 탄약과 음식을 운반하는 모습을 담았다. 화면은 지팡이를 든 노인이 소를 끌고 가는 모습에 시선이 먼저 꽂히도록 구성되어 있다. 탄약을 등에 실은 소 를 한손으로 끌어당기며 길을 재촉하는 노인의 표정엔 긴장감과 결의가 가득 차 있다.

가로가 523센티미터나 되는 큰 화면을 여백과 먹만으로 내용의 서술 성을 웅장하게 전달한다. 여백 처리의 강약, 기운이 생동하는 기백 넘치 는 선의 흐름이 대형 화폭에서 꿈틀거리고 있다. 사람의 얼굴만 채색했 음에도 불구하고 이질적으로 느껴지기보다는 인물의 사실성이 더욱 효 과적으로 다가온다. 이러한 구성은 그가 대가임을 단번에 알려 준다.

화면 오른쪽에 머리를 높이 쳐든 놀란 말의 표정과 고삐를 잡아채는 군인의 앙다문 입과 눈빛만으로도 전선戰線 가까이 있는 급박한 정황을

정종여, 「고성인민들의 전선원호」, 조선화, 145×523cm, 1958

효과적으로 드러내 준다. 더욱이 노인들의 형태를 잡아낸 강한 먹선만으로도 긴장된 상황 속에서 꺾이지 않은 군건한 의지를 명확히 드러낸다. 또한 이 그림을 감상하는 조형적 즐거움은 지팡이의 강한 먹선 뒤에 열은 먹으로 여인의 눈, 코, 입을 표현한 섬세함 같은 세부 묘사에 있다. 각 인물의 다양한 표정뿐만 아니라 말과 소의 눈동자만으로도 대상의 감정을 함축적으로 전달한다.

이 작품에서 드러나듯이 지필묵을 능수능란하게 다루는 정종여는 1960년대 후반 유화에 치중되어 있던 당시 북한미술계를 조선화 중심으로 재편할 때 중요한 역할을 담당한다. 1970년대 초, 조선노동당의 방침에 따라 유화, 출판화 부분에서 활동하던 수백 명의 미술가가 조선화로 전환할 때, 이들에 대한 조선화 실기강습을 조직하고 집행하는 역할을 성공적으로 수행하여 이후 위상이 더욱 강고해졌다.

특히 봉건 착취계급의 미술 장르로 척결의 대상이 되었던 문인화 장르가 '몰골 형식'이라는 이름으로 복권되었을 때에도, 그는 몰골에 대한 교재를 만들면서 사군자를 가르치기도 했다. 물론 이 교재에서 사군자를 배우는 이유는 먹과 붓을 다루는 테크닉 연습에 효과적이기 때문이라 서술하고 있다. 하지만 사군자의 중요성을 강조한 것은 월북하기 전에 자신이 배웠던 전통미술에 대한 영향 때문이었다고 판단된다. 당시 북한이 전통을 복권하고자 할 때, 전통을 절름발이로 학습하기 이전 세대가 북한미술계에서 활동하고 있었다는 것은 다행스러운 일이 아닐 수 없다. 정종여를 주목하게 되는 이유이다.

비판적 현실주의에서 혁명적 낙관성으로

정현웅, 「누구 키가 더 큰가」

 티 없이 맑은 아이들의 순수한 일상이 동화책의 한 컷처럼 다가오는 작품이다. 제작한 지 57년여가 지났음에도 낯설지 않은 현장감이 살아 있다. 반세기를 관통하는 아이들의 천진난만한 일상은 어른들의 옛이야기를 추억케 한다. 지난 일상은 언제나 낭만적이다. "내가 더 커야만 해!" 허리를 있는 힘껏 쭉 펴고, 긴장된 표정으로 결과를 기다리는 두 사내아이의 진중함과 까치발을 하고선 '이번엔 누가 이길까?' 흥미진진하게 심사를 하는 친구들, 혹시 두 사내아이 중 누군가가 발뒤꿈치를 들어 반칙을 하는지 쪼그리고 앉아서 살펴보는 어린 동생의 표정이 생생하다. 티 없이 맑은 아이들의 일상에도 자신들 나름의 경쟁이 있고, 규칙이 있고, 지켜보는 이들이 있다. 이기고 싶은 욕망이 얼굴 가득 드러난, 흥미진진한 즐거움이 있다. "네가 졌어" 하는 순간 엉덩이를 확 밀어 상대방을 고꾸라뜨리는 트릭이 벌어질 것 같은 예감은 없다. 서로를 믿고 등을 기댄 한판승부가 그래서 즐겁고 재미있다.

 정현웅鄭玄雄, 1911~76의 「누구 키가 더 큰가」를 들여다보면서 남과 북,

경쟁과 규칙, 신뢰 등의 단어를 떠올리게 된다. 직업병일까? 정현웅이 월북작가이기 때문일까?

혁명의 낙관적 미래를 화폭에 담다

정현웅은 서울에서 태어나 독학으로 그림을 익혔지만 1927년 조선미술전람회에 작품 「고성」이 입상하며 화가의 꿈을 키웠다. 그러다 1929년 일본의 가와바타미술학교川端畵學校로 유학을 간다. 당시 작은 가구점을 운영하던 정현웅의 아버지는 자식의 미술 유학을 뒷바라지해 줄 만한 여유가 없었다. 하지만 뜻이 있는 곳에 길은 있었다. 중학교를 졸업할 때, 정현웅의 재능을 아낀 선생님들이 그의 작품을 사주며 응원해 준 덕분에 부푼 꿈을 안고 일본땅을 밟을 수 있었다.

그러나 정현웅은 엄혹했던 시절을 오래 버티지 못하고 서울로 돌아온다. 삽화를 그리면서 다시 활동을 재개하였다. 삽화는 다른 미술 장르에 비해 재료비가 저렴할 뿐만 아니라, 당시 인쇄기술의 발달로 출판물의 종류가 늘어나고 있는 상황이라 수입도 나쁘지 않았다. 이후 『동아일보』, 『조선일보』의 삽화가로 일하면서 일찌감치 삽화에 눈을 떴다. 월북한 후에도 1957년 조선미술가동맹 출판화 분과위원장을 지내는 등 북한의 출판미술 발전에 기여하였다. 그래서일까? 「누구 키가 더 큰가」는 동화의 삽화 같은 느낌을 준다.

물론 정현웅이 삽화만 그렸던 것은 아니다. 해방 전에 그렸던 「대합실」(1941)을 보면, 「누구 키가 더 큰가」와 다른 분위기를 한눈에 알 수 있다. 현재 소재를 알 수 없는 「대합실」은 조선미술전람회에 출품한 작

정현웅, 「누구 키가 더 큰가」, 수채화, 38.5×54cm, 1963

정현웅, 「대합실」, 캔버스에 유채, 1941

품으로, 당시 흑백으로 출판된 도록에 실려 있다. 일제강점기의 고단한 삶의 무게가 얼굴 표정 하나하나에 고스란히 담겨 있다. 현실을 있는 그대로 덤덤히 포착한 일상에서, 턱을 괸 채 생각에 잠긴 소녀는 무슨 꿈을 꾸고 있을까? 일상의 무게에 고개를 떨군 아버지의 어깨 너머로 관람자를 응시하고 있는 인물은 무슨 말을 하고 싶은 것일까? 일상의 한순간을 제시하여 현실 문제를 직시하게 하는 날카로운 구성이 돋보이는 작품이다.

이에 비해, 월북 이후에 그린 「누구 키가 더 큰가」는 낭만적인 감성이 화면을 지배하고 있다. 「대합실」을 보다가 「누구 키가 더 큰가」를 보면,

비판적 현실주의에서 혁명적 낙관성으로 변모해 가는 모습이 보인다. 이는 월북한 화가들 중 이후 지속적인 활동을 하는 미술가들에게서 나타나는 일면이다. 현실 문제의 본질을 성찰하는 시선이 사라지고 낙관적인 미래만 바라보는 화폭에서는 왠지 낭만적인 기미가 감지된다.

계급착취가 투영된 농민들의 생활상

민병제, 「딸」

민병제閔炳濟, 1923~?의 작품 「딸」은 한참을 들여다보게 한다. 낡디 낡은 이불을 가슴께까지 끌어올린 병색이 완연한 아들의 눈빛과, 분노를 가슴에 품은 어머니의 눈빛, 그리고 왼쪽 마름의 눈빛이 화면 속으로 우리를 끌어당긴다. 복잡한 심리적 움직임이 그림을 보는 감상자까지 긴장하게 만든다. 이 그림은 빚을 갚지 못해 어린 딸마저 지주에게 빼앗길 수밖에 없는 한 소작인 가정의 비극적 이야기를 담고 있다.

미술작품은 서사적인 이야기를 형과 색으로 직조하여 감상자에게 전해야 한다. 그것도 정지된 한 컷에 이야기를 효과적으로 형상화해야 한다. 내레이션이 있는 이야기를 정지된 한 컷에 담아내는 과정은 그리 녹록지 않다.

예를 들어 빅토르 위고의 소설 『레미제라블』을 책이나 영화, 또는 뮤지컬로 읽거나 본 후 각자 스스로 화가가 되었다고 상상해 보자. 『레미제라블』의 본질을 한 컷으로, 머릿속에 그려보자. 어떤 장면을 그렸는가? 만약 여러 장면이 떠오른다면 안타깝지만 한 컷으로 압축해야만

한다. 정지된 화면 속에 『레미제라블』의 긴 내용이 함축적으로 드러나도록 구성하는 것. 좋은 작품의 시작이다.

　어린 딸을 지주에게 빼앗기는 사연을 그림으로 그리라고 하면, 대부분의 사람들은 딸이 끌려나가고, 어미가 울면서 아이를 붙잡는 장면을 떠올린다. 이런 구성이 가장 직접적이고 감정이 격해지는 장면이라 공감도 쉬울 것이라고 생각한다. 그런데 민병제의 「딸」은 그러한 격렬한 장면과는 결이 다른 긴장감으로 구성되어 있어서 주목된다.

탄탄한 데생력과 탁월한 심리묘사

　「딸」에서 작가는 각 인물의 눈빛, 표정과 포즈, 화면에 흩어져 있는 사물을 통해 숱한 사연을 녹여내고 있다. 화면 왼쪽의 남자는 광택 나는 구두를 신은 채 문턱에 걸터앉아 무례한 포즈로 노란 금시계와 반지로 계층을 드러내며 지주를 대신하여 소작권을 관리하던 마름의 전형적인 모습을 보여 주고 있다. 그 앞에 놓인 가방 안의 주판과 장부가 그의 직업을 짐작게 한다. 교활하고 능글맞은 표정의 마름이 유일하게 입술을 벌려 이야기하는 모습으로 형상화되어 있다. 감언이설로 순박한 어미와 어린 자식에게 무슨 말을 하고 있을지 충분히 짐작하고도 남는다. 화면 가운데에는 정삼각형 구도와 탄탄한 덩어리감으로 강고한 성격의 어머니 모습이 형상화되어 있다. 떠나기 싫어 어미의 허리를 부둥켜안고 엎드려 우는 딸아이의 등을 쓰다듬는 어머니의 손, 또 다른 손은 자신의 얼굴만 하염없이 쳐다보고 있는 갓난아이를 강건하게 끌어안고 있다. 그녀의 촉촉이 젖어 있는 눈이, 운명에 순응하는 연약한

민병제, 「딸」, 유화, 154×200cm, 1966

여성의 눈빛이 아님을 알 수 있다. 고개를 숙이거나 허리를 굽히지 않고 강건한 팔로 두 아이를 감싼 채 미래를 응시하는 어머니의 모습에서 무언의 저항을 읽을 수 있기 때문이다. 오른쪽 구석에는 병색이 짙은, 기운 없는 아들이 현재 벌어지고 있는 상황에 대한 두려움과 공포, 분노와 절망 사이에서 웅크린 고양이처럼 눈을 치켜뜨고 있다.

이처럼 어머니와 마름, 어머니와 딸, 아들과 마름 간의 복잡한 심리적 움직임을 그려, 당대 사회의 계급적 착취가 투영된 농민의 일상생활을 개성미 넘치게 그렸다는 점에서 북한미술계는 이 작품에 주목하였다. 그것도 전람회에서 1등상을 수상하여, 조선미술박물관에 국보로 소장되어 있다.

이 작품을 그린 민병제는 황해남도에서 출생하여 해주동흥중학교를 다니다가 1942년 일본으로 유학을 떠나 가와바타미술학교에서 미술공부를 하였다. 그의 작품에서 보이는 탄탄한 데생력이 이때 다져졌을 것으로 판단된다. 그러나 어려운 시절 유학까지 가서 예술혼을 불태운 그의 북한에서의 활동은 잘 알려져 있지 않다. 북한미술계에서도 그의 또다른 작품 「분노」와 함께 "혜성처럼 밝게 빛났다가 소문도 없이 사라져 버리고 말았다"라고 언급하고 있어서, 더 안타까울 따름이다. 인간의 심리묘사에 탁월했던 민병제. 그의 심리를 추적하고 기록해야 할 과제가 이제 우리에게 던져졌다.

거친 눈보라를 뚫고 올라선 남자

우연일, 「난관을 뚫고」

며칠 전 내린 눈이 얼어붙었다. 발끝에 힘을 주고 아파트 단지를 조심스럽게 걸었다. 간신히 집으로 돌아와 커피를 마시며 책을 뒤적이다가 우연일禹淵逸, 1941~ 의 작품에 우연히 눈이 꽂혔다. 눈이 내리고 있었다.

「난관을 뚫고」는 무너진 철탑의 일부를 복원하기 위해서 눈이 펑펑 내리는 가운데서도 높은 철탑에 올라 복구 작업 중인 인물의 모습을 형상화한 작품이다. 조선화의 특징이 잘 반영된 작품임을 한눈에 알 수 있다.

나의 시선은 화면 중앙의 남자에게 먼저 가닿았다. 가장 진한 색으로, 매우 사실적으로 그려져 있다. 남자는 흐리게 처리한 주변의 색채와 대비되어 더욱 강렬하게 화면 밖으로 튀어나올 듯이 묘사되어 있다. 만져질 듯 입체적으로 그려진 남자의 오른팔과 왼팔을 지나 오른쪽 화면 끝으로 천천히 시선을 옮기면, 팔 연결 부위의 회색 철근에 이른다. 핍진한 사실성에 '진짜 조선화 맞나?' 싶다.

우연일, 「난관을 뚫고」, 조선화, 226×127cm, 1971

"감동적이야", "안쓰럽네"

그러나 시선을 조금만 넓게 펼쳐도 우려낸 듯 그려진 배경에서 조선
화의 풀어진 먹으로 인해 담백한 멋을 느낄 수 있다. 「난관을 뚫고」의
담백한 화면은 눈보라가 휘몰아치는 날씨를 배경으로 사실성을 획득하
면서, 흐려진 배경 속에 우뚝 서 있는 강건한 철탑의 위용과 만나게 한
다. 강렬한 인상을 주는 남자의 모습도, 세부적인 묘사의 모자와 얼굴
을 지나 시선을 천천히 아래로 옮기면 툭툭 몇 번의 붓질로 그린 평면
적 화면과 만나게 된다. 또한 바지의 표현은 바로 오른쪽 옆에 있는 절
제된 사실성으로 표현한 쇠 부품과 비교되면서 서로 다른 표현 방식이
두드러짐을 알 수 있다. 그러나 쇠 물질의 차가운 대상성과 바람에 휘날
리듯 흩어진 바지의 회화적 화면 모두 눈보라 치는 날씨라는 배경 설정
속에서 다시금 사실성을 획득한다. 작가가 얼마나 세심하게 화면 곳곳
의 조형성과 표현적 효과에 대해 고민했는지를 드러내는 장면이다.

눈보라 휘몰아치는 날, 위험한 작업을 하고 있는 인물에게 감상자들
은 어떻게 감정이입이 될지 궁금하다. '위험해!', '저런 날씨에 저 높은
곳에서 작업을 하다니, 안쓰럽네', '저런 날씨에도 위험을 감수하고 다
른 사람들을 위해 일을 하다니 감동적이야', '안전장비도 갖추지 않은
채 높은 곳에 올라가게 만들다니, 위험한 나라네.' 감상자마다 얼마든
지 표현을 달리할 수 있을 것이다.

이 작품을 보고 영웅을 연상할 수도 있고, 위험을 넘어 안쓰러움을
느낄 수도 있다. 그 차이는 어디에서 오는 것일까? 미술작품을 감상할
때 느끼는 다양한 감정은 우리가 서로 다르게 갖고 있는 정보와 연동

될 수도 있고, 우리 사회의 지배적인 이데올로기가 다른 사회의 작품을 볼 때 작동한 것일 수도 있다. 때로는 제대로 인식하지 못하는 미학적 무의식의 지점이 객관적 거리를 확보하고 바라보는 사람에 의해 포착될 수도 있다. 이 작품을 그린 작가는 주인공을 영웅적인 남자로 묘사하고 싶었을 것이다. 그러나 그렇다고 해서 감상자들이 하나같이 남자를 영웅적으로 인식할까. 아닐 것이다. 그린 이가 주인공을 영웅적으로 표현하고자 하였다는 점에 우리가 동의하더라도, 각자의 느낌은 얼마든지 다를 수 있다. 감상자가 북한에 대해 알고 있는 정보량이나 이를 바라보는 관점, 세상을 보는 시선 등이 우리의 해석을 지배하기 때문이다.

글을 쓰는 사이, 다시 눈이 내리기 시작하였나 보다. 아파트 창을 가로막는 눈발이 꽤 굵다. 오랜만에 보는 함박눈. 금방 세상을 덮을 기세다. '차를 갖고 출발해도 괜찮을까?', '제설작업이 바로 시작되려나?' 걱정이 함박눈처럼 쌓이지만 서울의 거리는 빠른 속도로 안정을 되찾는다. 거센 눈발과 동시에 제설작업이 시작되는 까닭이다. 다시 커피를 한 잔 내린다.

총 대신 하모니카 부는 북한군

조철혁, 「전사들」

두 명의 군인이 총을 놔둔 채 쉬고 있다. 하모니카에서는 어떤 소리가 울려 퍼질까? 그 옆에 누워 모자를 푹 눌러쓴 청년병의 새하얀 이 사이로 머금은 미소가 우리를 궁금케 한다.

화면은 크게 밝은 부분과 어두운 부분으로 나누어져 있다. 어두운 부분도 침울하지 않고, 밝은 부분도 따스한 햇살의 온기로 충만하다. 화면 오른쪽 끝부분에서 명확히 드러나 있듯 화면 안에서 그림자는 검은빛을 띠고 있지 않다.

혹시나 태양이 비치는 야외에서 가만히 자신의 그림자를 들여다본 적이 있는가. 만약 그런 적이 없다면 점심식사 후 가벼운 산책을 하며 오랜만에 자신의 그림자를 들여다보자. 어떤 색인가? 검은색인가? 회색인가? '그림자도 색이 있다.' 당연한 이야기 같지만 때로는 이 당연한 이야기가 어색할 때가 있다. 느닷없이 불쑥 "자, 머릿속에 밤하늘을 떠올려보세요. 무슨 색이죠?" 하고 물으면, 대부분의 사람들은 무의식적으로 검은 밤하늘에 별을 떠올린다. 우리의 일상이 매일매일 하늘 밑에

조철혁, 「전사들」, 유화, 2011

서 이루어지지만 언제부터인가 퇴근길에 하늘을 올려다본 기억이 가물가물하다. 저벅저벅 지친 다리를 끌고 집으로 향하는 저녁시간. 오늘은 하늘을 한번 쳐다보자. 무슨 색일까?

풍부한 햇빛 표현이 만든 낭만적 분위기

자신이 관념적으로 알고 있다고 생각하는 색을 예로 들어보자. 바나나는? 노란색이다. 사과는? 빨간색이다. 그러나 이런 개념적인 색이 아니라, 지금 자신의 눈앞에 놓여 있는 바나나의 색을 보자. 아직 노랗게 익지 않아서 초록색의 기운이 만연한 바나나든, 너무 익어서 문드러질 것 같은 검은빛의 바나나든, 지금 눈앞에 보이는 색이 바로 이순간의 진실이고, 리얼리티라고 믿었던 사람들. 그들이 바로 인상주의 작가였고, 그것이 바로 인상주의 생각이었다. 지금 자신의 눈에 보이는 이 순간의 색의 리얼리티는 실은 햇빛과의 관계 속에서 결정된다. 노을이 물든 하늘 아래 세상은 어떤가? 만물이 붉은빛을 머금듯이 변화하지 않는가. 검은색 원피스의 옷이 햇빛이 작열하는 야외에선 회색으로 보이는 것과 같은 이치이다. 클로드 모네^{Claude Monet, 1840~1926}의 작품으로 대변되는 인상주의자들의 고민은 '리얼리티'였다. 조철혁의 「전사들」은 화면에서도 인상주의자들과 같은 태양 광선이 느껴진다.

그러나 모네에게는 시간에 따라 태양의 조도와 방향이 바뀜에 따라 대상의 색채가 변화하기 때문에, 대상을 빨리 그려야만 하는 숙명이 있었다. 그래서 화면의 붓터치가 속도감이 있고, 거칠다. 당연히 대상의 덩어리감은 문드러질 수밖에 없다. 그에 비해서 「전사들」은 그리고자

하는 대상의 덩어리가 흐트러지지 않았다. 단단하다. 이는 작가가 실감 나는 형태의 리얼리티를 고민하고 있었기 때문일 것이다. 그래서 이 작품을 인상주의풍이라고 말하기에는 다소 거리가 있다. 또한 총의 금속성이 지닌 미끈한 재질감이 햇빛에 빛난다. 햇빛을 받은 인물의 얼굴 표면은 여러 보색의 붓질로 거칠다. 그럼에도 이 작품에서 햇빛은 화면 전체를 낭만적 분위기로 감싸는데 더 혁혁한 공헌을 하고 있다.

사실 이 작품이 낯선 이유는 낭만적인 분위기 때문이다. 김정일의 선군시대 이후 우리에게는 총을 한쪽으로 치우고 하모니카를 불고 있는, 북한군의 모습이 왠지 어색하다. 선군시대의 대표적인 키워드는 '총'이다. 앞서 「무산지구전투승리기념탑」 재건축의 예를 통해 살펴보았듯이, 미술에서도 선군시대를 대표하는 도상은 '총'이다. 그래서인지 우리도 북한을 떠올릴 때도 총을 든 군인 이미지가 자연스럽게 부각된다. 그것도 사람들을 처형하는 프랑스 군인들의 모습을 인간성이 결여된 기계처럼 표현한 프란시스코 고야^{Francisco Goya, 1746~1828}의 「1808년 5월 3일의 학살」(1814)을 떠올리게 한다. '총을 든 기계화된 인간들'이란 이미지가 짙은 작품이다. 나도 '북한 군인' 하면 뿔이 달린 붉은색 도깨비를 떠올리지는 않을 만큼 나이를 먹었지만, 어느새 우리 안엔 총을 든 기계화된 인간이 북한을 표상하는 이미지로 자리 잡은 것 같다.

그러나 매 순간을 이데올로기적으로 살 수는 없다. 삶이, 일상이 그렇게 논리적이지 않다는 것을 자신을 들여다보면 금방 알 수 있다. 그렇지만 조철혁의 「전사들」을 보는 순간 낯설다. 때로는 의심도 한다. 바나나 하면 노란색을 떠올리면서도 우린 마트에서 검은빛 바나나를 보고

놀라지 않는다. 급기야 요즘에는 벌레 먹은 과일이, 머릿속의 매끈한 과일보다 몸에 좋다는 것까지 알고 있다.

　그래서 서로의 일상을 안다는 것은 서로를 이해하는 출발점이 될 수밖에 없다. 그럼에도 불구하고 일상은 멀고 이미지만이 도처에 있다. 그래서 위험하고, 그래서 더 낯설다.

3. 자연의 서정성을 '응찰'하다

풀, 나무, 꽃에 스민 조선의 기백

리석호, 「국화」

　　　　평양미술대학 교수를 지낸 김용준의 미학이 북한미술계
에 영향을 끼치면서 부각된 작가가 리석호李碩鎬, 1904~71이다. 그의 작품
은 최근 언론을 통해 보도된 바 있듯, 2011년 9월 베이징에서 열린 경
매에 출품되어 외국 화랑들의 비상한 관심을 받기도 했다. 결론부터 이
야기하면, 북한에서 새로운 조선적인 리얼리즘 회화를 어떠한 조형 형
식으로 만들 것인가에 대한 첫 논쟁에서 김용준 계열이 이기고, 두 번
째 논쟁인 복고주의 논쟁에서는 김용준 계열이 지면서 김일성 시대를
대표하는 조형 형식이 완성되기 전까지의 짧은 기간, 바로 그때가 리석
호가 부각된 시기이다.

　김일성 시대를 대표하는 작품은, 김룡권1936~?의 「진격의 나루터」에서
보듯이 조선화, 즉 전통적인 매체인 종이(또는 비단)에 먹과 붓을 쓰면서
도 러시아 리얼리즘의 유화작품처럼 화면 안의 대상물이 손에 잡힐 듯
한 덩어리감이 표현되어 있고, 화면 안으로 걸어 들어갈 수 있을 것 같
은 공간감이 표현되어 있다. 카메라로 촬영한 화면과 같은 사실감이 있

리석호, 「국화」, 조선화, 79×19cm, 1965

는 작품이다.

이에 비해서 리석호의 「국화」는 평면적이고, 보다 전통적이다. 김용준과 리석호는 「국화」와 같은 작품에 바로 조선적인 리얼리즘 미학이 숨쉬고 있다고 주장한 것이다. 대상의 관찰을 통해서 리얼리티를 표현하고자 할 때, 대상의 외형적인 형태만 표현하는 것은 진정한 리얼리즘이 아니라고 생각한 이들은, 형태의 리얼리즘을 표현하는 것은 물론 중요하지만 이를 넘어서 대상의 본질 또는 법칙까지 화면 안에 표현하는 것이 자신들이 추구하는 진정한 리얼리즘이라고 주장하였다.

조선 리얼리즘 미학의 재발견

예를 들어, 난™을 그릴 때 외형만 닮게 그리는 것이 아니라 그 본질까지 화면에 담아내려면 어떻게 해야 할까? 이들의 대답은 실물을 좀더 가깝게 관찰하라는 것이다. 난을 너무 사랑해서 단 하루도 거르지 않고 매일 세 번씩 물을 주면 어떻게 될까? 아마 죽을 것이다. 죽은 난을 보며 성실하게 최선을 다해 가꾸었는데 왜 죽었을까 하며 하늘을 보고 원망해도 소용없다. 왜냐하면 이 난의 주인은 난의 법칙, 난의 생리를 몰랐기 때문이다.

최소한 1년간 난을 관찰해 보아야만 그제야 우리는 난이 여름에는 어떻게 되는지, 겨울에는 어떻게 되는지 등의 생태를 파악할 수 있게 된다. 그 기간을 거쳐 난을 키울 수 있는 눈을 갖게 된다. 이렇게 난에 대해 많이 알게 되면, 어느 순간 난이 나 자신인 듯 훤히 알게 되고, 그 순간 난과 난을 그리고자 하는 작가가 합일의 경지에 이르게 된다. 나

김룡권, 「진격의 나루터」, 조선화, 113×218cm, 1971

와 난이 하나가 될 때, 일필휘지로 난을 그려도 '난' 그림에는 '난'의 법칙이 표현된다는 것이다. 내 속에 난이 들어와 있기 때문이다. 난을 그릴 때, 밑에서부터 위로 붓을 움직이는 것도 난이 자라는 생리에 맞춰 그림을 그리기 때문인 것이다.

이렇듯 대상을 핍진하게 관찰하는 것을 응찰凝察이라고 한다. 응찰을 통해 대상의 외형뿐만 아니라 본질과 법칙까지 표현하는 것은, 대상의 형태만 손에 잡힐 듯 똑같이 그리는 서구적 방법보다 더 높은 단계의 리얼리즘이라고 주장한 사람이 바로 김용준이었으며, 그의 이론을 대표하는 화가가 리석호였다.

리석호는 경기도 안성에서 태어나 해방 전 '서화협회' 전람회와 '조선미술전람회'에서 입선을 한 바 있으며, 1948년에는 정종여 등과 함께 7인전을 가졌는가 하면, 그 이듬해에는 이응로와 2인전을 개최하는 등 화가로서 활동을 이어갔다. 그러다 1950년 9·28 서울 수복 때 월북하여 조선미술가동맹 조선화 분과위원장으로 1963년까지 활동하였다.

주로 풀·꽃·나무 등을 대상으로 화조화를 그린 리석호는 자신의 작업을 다음과 같이 설명한 바 있다. "나는 우리 조국의 풀 한 포기, 나무 한 그루, 꽃 한 송이에 스며 있는 조선의 정신과 기백을 화폭으로 형상한다는 긍지를 가지며 조선에서 태어난 것을 무한한 행복으로 생각한다. 조국의 진달래를 비롯한 가지가지 오색찬란한 꽃을 빠짐없이 그려보려 한다."

조국에 핀 이름 없는 풀들의 아름다움을 표현함으로써 이를 통해 조국애를 드러내고자 한 리석호. 그의 붓질에서 표현된 색의 농담, 붓의

속도감, 선의 강약을 통한 생명력이 함축된 시적 정서는 북한미술계에서 높이 평가하는 점이기도 하다.

선군시대 상징이 된 민족의 영산

만수대창작사, 「백두산 3대 장군과 216봉우리」

'백두산' 하면 '화산', '폭발', '재앙' 등의 단어가 떠오른다. 그러나 '백두산'과 '폭발'이라는 연관관계는 일련의 언론기사에서 시작되었으며, 백두산 관광이 가능했던 2000년대 초에는 '백두산' 하면 '관광'이 떠올랐고, 1980년대에는 '백두에서 한라까지'라는 구호와 더불어 '통일'이라는 단어가 쉽게 연상되었다. 이미지와 연상되는 표상은 항상 일정할 수가 없다. 시대에 따라, 또는 같은 시대라도 지역과 문화권에 따라 각기 다른 의미로 다가오기 마련이다.

'김일성' 상징에서 '김정일' 상징으로

백두산은 20세기 들어 우리 국토의 북쪽 경계 부분에 위치하고 있다는 점과, '백두대간'이라는 용어에서 드러나듯 한반도의 가장 크고 긴 산줄기라는 지정학적 위치가 부각되면서 적극적으로 미술의 대상이 되기 시작하였다. 특히 북한은 '민족사의 발상지', '조종의 산', 더 나아가 '조선의 심장', '혁명의 성상'으로 표상되면서 문화정책적 차원에서 적극

만수대창작사, 「백두산 3대 장군과 216봉우리」(겨울편, 위쪽 2점), 조선화, 200×1500cm, 2004
만수대창작사, 「백두산 3대 장군과 216봉우리」(여름편, 아래쪽 2점), 조선화, 200×1500cm, 2004

적으로 이미지를 생산해 내고 있다.

주체미술에서 자연 묘사의 본질은 인민 대중의 미적 견해와 태도에 의하여 정서적으로 체험한 자연을 반영한다는 데 있다. 아름다운 것은 객관적으로 존재하는 사물 현상이지만 사람의 주관적 정서를 통해서만 아름답게 느껴질 수 있다는 점을 강조하고 있는 것이다. 이러한 자연에 대한 인간의 견해와 태도는 자연을 보는 세계관에 의해 만들어지며, 따라서 인간의 미적 견해와 태도를 반영하는 자연 묘사는 철저히 계급적 성격을 띤다는 것이 주체문예 이론이다.

자연에 대한 예술적 반영은 단순히 현실에 대한 기계적인 반영이 아니라 미술가의 사상미학적 견해에 의하여 창조되는 것이 예술작품이라는 게, 김정일의 『미술론』에서 언급하고 있는 풍경화론의 핵심이다. 자연을 형상한 그림에는 예외 없이 이를 창작한 미술가의 세계관, 사회정치적 견해와 입장, 미학적 이상이 반영되는데, 이것이 자연을 반영한 그림이 뜻을 가지는 요인이 된다고 설명한다.

이러한 주체문예 이론에 입각해서 현재 북한에서 국보격 명작이라고 평가받고 있는 작품이 바로 「백두산 3대 장군과 216봉우리」이다. 1998년 3월 3일자 『로동신문』에는 김정일이 백두산을 형상한 미술작품을 지도하기 위해 만수대창작사를 방문하였다는 기사가 실렸다. 이날 김정일은 백두의 기상이 반영된 미술작품을 더 많이 창작하여 '주체혈통의 대를 이어가는 데 적극 기여할 것'을 요구하고 있다. 김일성 사후 백두산 재현 문제가 '김일성' 상징에서 '김정일' 상징으로 적극 확대되었음을 알 수 있다. 특히 「백두산 3대 장군과 216봉우리」에서는 김정일 생

일인 2월 16일이라는 숫자가 등장함으로써 이러한 의도가 정점에 달했음을 보여 준다.

선군시대의 국보격 명작

이 작품은 크게 '여름편'과 '겨울편'의 두 화폭으로 나누어 구성되었다. 각각 세로 2미터, 가로 15미터로 '여름편'에는 119개의 봉우리, '겨울편'에는 97개의 봉우리가 표현되어 두 병풍을 합치면 216개의 봉우리가 비非반복적으로 묘사되어 백두산 천지의 웅건하고 장중한 전경을 드러내고 있다. 백두산 천지 종합탐험대원들이 백두산 천지 일대의 측량 조사 과정에서 상대 높이 20미터 이상이 되는 봉우리가 216개가 된다는 것을 확증하고 그것을 한눈에 볼 수 있는 원도를 그렸는데, 만수대창작사의 조선화가들이 이를 토대로 여러 차례 현지답사를 거쳐 대형 병풍식 조선화 「백두산 3대 장군과 216봉우리」를 창작했다는 것이다. 그러나 봉우리 216개는 실질적으로 김정일 생일 2월 16일에서 영감을 받은 것으로 판단된다.

현재 북한에서는 이 작품을 선군시대의 또 하나의 기념비, 국보격 명작이라고 평가한다. 특히 작품 안에 백두산 3대 장군인 김일성, 김정일, 김정숙을 상징하는 장군봉, 향도봉, 해발봉을 묘사함으로써 백두산 3대 장군의 업적과 풍모를 재현하였다는 점을 높이 평가하고 있다. 선군시대 만들어진 백두산 3대 장군이 강조된 이 작품을 통해 백두산이 선군시대를 재현하는 새로운 상징을 부여받고 있음을 확인할 수 있다.

이처럼 북한은 '민족의 명산', '조종의 산'이라는 백두산의 상징성을

김일성, 김정일 우상화정책에 적극적으로 활용하고 있다. 앞서 언급한 바와 같이, 주체미술에서 아름다운 것은 객관적으로 존재하는 사물 현상이지만 사람의 주관적 정서를 통해서만 아름답게 느껴질 수 있다는 점을 강조함으로써, 백두산이라는 물성은 인간이 지닌 세계관과 철학을 통해서만 그 아름다움을 논할 수 있다는 점을 명확히 하였다. 하지만 역설적이게도 북한 사회에서 이러한 논의는 주체사상이라는 테두리를 더 명확하게 하는 토대로만 작동한다는 사실이다.

만약 백두산을 소재로 한 작품이 북한 지역을 떠나 다른 지역, 다른 사상을 지닌 사람들과 만나더라도 그것이 재현한 의미망은 여전히 동일한 파장을 일으킬 것이다. 특정 대상과 물질이 인간이 지닌 세계관과 미학을 통해 '아름다움'으로 발견된다는 전제에서 본다면, 당연히 또 다른 시선의 역학이 작동할 것이다. 상징의 해석만큼 '상징의 역동성'이 중요해지는 이유다.

북한미술이 낳은 서정적 표현의 대가

정창모, 「북만의 봄」

　　김대중 전 대통령 시절, 남북정상회담을 통해 남북 문화
교류의 문이 열리면서 가장 활발하게 진행된 분야가 미술 교류였던 것
같다. 당시는 우리 사회에서 미술 붐이 일기 시작하던 때였다. 이때 북
한 작품도 대중의 관심을 받았다. 집에 보기 좋은 미술작품 하나쯤 걸
어놓고 싶지만 비싼 가격 때문에 차마 구매할 생각을 하지 못했던 사람
들에게 북한 작가들의 작품이 아주 매력적으로 다가왔기 때문이었다.

　남한에 소개된 작품들은 북한을 대표하는 작가의 작품임에도 남한
의 그것과 비교하면 작품값이 매우 저렴했고, 웬지 어렵게 느껴지는 추
상미술품이 아닌 리얼리즘에 토대를 둔 구상작품이었다는 점 등이 대
중의 관심을 촉발시켰다. 당시 북한미술품의 매매는 진위 여부를 포함
한 여러 문제점을 노출하기도 했지만 스타 작가가 부상했다는 점에서
주목되었다.

　국내 미술시장이 가장 선호한 작가 중의 한 사람이 바로 정창모鄭昌謨,
1931~2010이다. 그는 월북한 화가였다. 물론 일제강점기에 화가로서 활동

하다가 월북한 화가가 아닌, 북으로 올라가 비로소 화가의 길을 걷기 시작하였다는 점에서 엄밀히 말해 '월북화가'라고 할 수는 없다. 월북화가인 이쾌대李快大, 1913~65의 경우 그의 명성이 알려지게 된 것이 월북 이후의 활동에 기인한 것이지만, 정창모의 경우는 북한을 대표하는 화가로서 주목받았지만 훗날 알고 보니 태생이 남한이었다는 표현이 적절할 것이다.

「북만의 봄」, 주목받은 '낙관적 미래 표현'

실제 정창모는 북한미술계를 대표한다. 주체문예 이론 속에서 풍경화에 대한 김정일의 유명한 테제 '자연은 어느 것이나 뜻이 깊고 정서가 차고 넘치게 그려야 한다'를 잘 구현한 대표적인 작가가 정창모이기 때문이다. 북한미술계에서는 아무리 좋은 내용과 위대한 사상을 체현하고 있는 작품이라도 정서적으로 표현되지 못하면 진정한 예술작품이라 할 수 없다고 논하고 있다. 정서성이 있어야 사람들의 감정에 작용하여 감상자의 정서를 불러일으킬 수 있다는 말이다.

이는 선전선동을 통해 인민을 교양하려는 목적을 지닌 북한미술의 존재 의의와 직결되는 문제이다. 서정성이 잘 표현된 작품으로, 북한미술계에서는 정창모의 「북만의 봄」(1966)을 높이 평가한다. 이 작품이 제작 당시부터 북한미술계에서 호평을 받았던 것은 아니다. 오히려 제작 당시에는 주제를 뚜렷이 드러내지 못하고 있다는 점에서 비판의 대상이 되기도 하였다.

화면 중심에는 일제강점기 때 독립을 위해 싸운 유격대원이 물을 마

정창모, 「북만의 봄」, 조선화, 1200×1620cm, 1966

정창모, 「폭포」, 조선화, 570×1200cm, 1989

시는 말을 물끄러미 보고 있고, 화면 왼쪽 위에는 숲속에서 휴식을 취하는 항일유격대원들의 모습이 그려져 있다. 문제는 이 부분인데, 휴식을 취하는 유격대원들의 모습이 혁명 과정에서 적극적인 활동성을 보여 주지 못한다는 비판을 받으면서 제작 초기에 높은 평가를 받지 못했다.

그러나 휴식을 취하고 있는 모습은 다른 한편으론 그동안 험난했던 삶의 모습을 내포하고 있으며, 눈 쌓인 풍경은 그들의 힘겨웠던 현실과 가슴 아픈 희생의 숭고함을 웅변하고 있다는 점에 주목하는 시각이 이어지면서 작품을 재평가하기 시작했다. 더구나 괴롭거나 절망하지 않는 미소를 머금고, 밝은 표정으로 물을 마시고 있는 말을 바라보는 소녀대원의 모습이 화면 안에 낙관적 미래를 암시하고 있을 뿐만 아니라 나뭇가지에서 돋아나는 흰 눈과 새싹의 효과를 통해 희망을 서정성 있게 표현하였다는 점에서 높은 평가를 받았다. 이처럼 「북만의 봄」은 화면을 보자마자 바로 메시지가 전달되는 직접적 방식이 아닌, 꼼꼼히 작품을 감상하다 보면 자연스레 풍겨 나오는 정서적 여운으로 감동을 이끌어내고 있다는 점이 주목되었던 것이다.

외면받던 정물화에 빛을 주다

정창모는 화조화花鳥畵 부문에서도 뛰어난 성과를 이루었다. 1960년대 후반에서 1970년대에 들어서면서 북한미술계는 시대의 요구를 반영한다는 과업에 따라 인물화를 중심으로 평가하는 경향이 있었다. 이때 상대적으로 고루한 장르로 평가받은 부문이 전통시대에 많이 그렸던

화조화나 기명절지도器皿折枝圖 등의 정물화였다. 그러나 북한에 기념비적 건축물이 많이 세워지면서 건축물 장식을 위한 미술품이 요구되기 시작할 때, 정창모는 이처럼 외면받던 장르로 성과를 내면서 미술계에 자신의 존재를 안착시켰다.

정창모가 이러한 성과를 낼 수 있었던 것은 일제강점기에 전주에서 표구를 했다는 아버지와 문인화가였다는 할아버지 밑에서 어린 시절부터 전통미술을 보고 자랐던 환경이 주효했다고 할 수 있다. 그러한 뿌리의 힘이었을까. 정창모의 화조화, 기명절지도가 남쪽에 소개되자 몰골법을 다루는 그의 필력은 국내 미술시장의 뜨거운 반응을 이끌어냈다.

남과 북에서 사랑받은 정창모는 2010년 사망했다. 그래서인지, 통일을 염원하며 많이 그렸던 분단의 현장 「분계선」에 쓰여 있는 그의 글이 가슴을 먹먹하게 한다. "분계선. 이 땅의 허리를 잘라 지나간 비운의 철조망 위에 눈보라 싸납다. 허나 우리의 소원은 통일. 이 노래 부르며 통일의 봄 맞으리."

갈대꽃 흔들림에 분단의 상처를 담다

김승희, 「분계선의 달」

김승희[1939~] 는 1989년 공훈예술가, 1999년에는 인민예술가 칭호를 수여받았을 뿐만 아니라 이후 김일성상까지 받은 성공한 화가이다. 그녀가 1983년 광주민주화운동을 그린 「광주의 원한」은 현재 조선미술박물관에 국보로 지정되어 소장되어 있다. 또 1995년에 제작한 「총련일군에게 주체의 혈통을 심어 주시는 위대한 어버이」 역시 국가미술전람회에 출품된 후 국보로 조선미술박물관에 소장되어 있다. 이렇듯 북한미술계를 대표하는 그녀는 해외동포의 삶에 깊은 관심을 가지고 관련된 주제를 많이 그렸다는 점에서 더욱 특별하다. 왜냐하면 그녀가 재일조선인이기 때문이다. 일본에서 평양으로 들어온 40년을 기념해서 김일성상을 받았다는 점에서 알 수 있듯이, 그녀는 북한으로 들어와 성공한 재일조선인을 대표한다.

재일조선인 화가, 그윽한 멋의 조선화에 빠지다

김승희는 1939년 일본 도쿄에서 태어났다. 엄혹한 시절에, 가족을 부

양하기란 쉽지 않았다. 아버지는 제주도에서 살다가 1924년 일본으로 건너갔고, 제주도 해녀 출신인 어머니도 일본으로 건너갔다. 아버지가 일찍 세상을 뜨자 중학교 때부터 스스로 세상을 헤쳐가며 성장한 그녀는 가정교사를 하면서 고등학교를 다녔다. 그러던 어느 날 정물화 「감」이 학교전람회에서 1등을 한 것이 계기가 되어, 재일 조선대학교에서 사무원으로 일하면서 밤에는 무사시노미술대학武藏野美術大學에서 유화를 배우게 되었다. 그녀의 인생을 변화시킨 결정적인 계기는 1959년 오스트리아에서 열린 제7차 세계청년학생축전에 재일청년학생대표로 참가한 후 평양에 가게 된 일이었다. 평양미술대학에서 공부하고 싶다는 자신의 바람이 받아들여지면서, 그녀는 일본을 떠나 평양에서 화가로 성장한다. 무사시노미술대학에서 배운 추상미술이 아닌 사실주의 미술을 하고 싶다는 바람대로 그녀는 사람들을 일일이 만나 스케치를 하며 탄탄한 데생력을 키워갔다.

1963년 평양미술대학 유화과를 최우등으로 졸업하고, 바로 국가미술전람회에서 입선을 하는 등 평양에서의 삶은 순탄했다. 그녀는 성실했고 자신만만했다. 그러나 1970년대 10년간의 작업 끝에 그녀는 자신이 인민적이고 혁명적인 그림을 그리겠다고 최선을 다했으나 민족의 역사와 찬란한 문화에 대해서는 깊이 있게 알지 못한다는 점을 반성하게된다. 그리고 우리 민족의 심리에 맞는 그림을 그린다면서 조선화에 대해서는 전혀 몰랐다는 사실에 대한 반성은 유화만이 가장 좋은 회화형식이라고 생각한 것에 대한 반성으로 이어졌다. 그녀는 늦었지만 조선화의 정갈하고 그윽하며, 힘 있고 아름다우면서 고상한 맛을 내는 세

김승희, 「분계선의 달」, 조선화, 1150×800cm, 1991

김승희, 「묘길상」, 조선화, 800×600cm, 1999

계에 들어가 보기로 한다. 먼저 조선미술박물관에서 선조들의 우수한 회화작품을 연구하기 시작했다. 특히 고구려 벽화의 「사신도」와 겸재 정선, 단원 김홍도, 오원 장승업의 그림에 심취하면서 유화로는 표현할 수 없는 조선화의 표현 방식에 눈을 뜬다.

풍경화 형식을 통해 제시한 철학적 화두

조선화로 그린 첫 작품은 1978년 제작되었다. 이 작품의 주제도 역시 재일본 조총련의 삶과 관련된 것으로, 조총련 사람들이 학교에서 우리말을 배우는 모습을 그린 「우리말, 우리글을 더 잘 배워」였다. 나아가 민족의 유구한 역사와 문화 전통을 드러낸 「묘길상」은 작가 스스로 "이 작품에 매혹되어 있다"고 밝힌 바 있다. 이러한 전통적인 소재가 작품의 주제가 된 것은 '우리 민족 제일주의'가 주요 담론이 되면서 미술계에서 일어난 변화 중의 하나로 판단된다.

그녀는 일본에서 받은 현대미술 교육의 답답함을 사실주의로 해결해보고자 평양으로 향했다고 밝히고 있지만, 작품에 나타난 독특함은 그녀가 일본에서 성장기를 보내면서 의식하든 그렇지 않든 학습한 수많은 이미지가 자양분이 되었음을 부정하기는 어려워 보인다. 「구룡폭포」에서는 대상의 본질을 드러낼 때 그 외형을 닮게 그려야 한다는 사실주의자의 편협한 자기검열이 작동하지 않고 있음을 알 수 있으며, 「가을의 백두산」에 투영된 서정성과 장식성의 조화 또한 그러함을 알 수 있다.

조선화 「분계선의 달」은 북한미술계에서 "풍경화 형식을 통해 사회적

문제를 제기하는 것으로 철학성 있는 작품"이라는 높은 평가를 받고 있는 걸작이다. 가을날 바람도 스산하고 되는 대로 뻗어 나온 가시나무도 앙상한데 진회색으로 흐려진 하늘에 뜬 보름달마저 희미하다. 고개 숙인 갈대꽃의 하얀 흔들림과 앙상한 가시나무의 움직임은 분단의 역사에 새겨져 있는 상처, 말 못할 사연의 고통과 슬픔이 맺혀 있어 혁명적 낭만주의의 낙관적 화폭과는 대조를 이룬다. 그런데 「분계선의 달」도 앙상한 가시나무가 흔들리면서도 위로 뻗어 올라가는 기세를 품고 있다는 점에 주목해야 한다. 풍경화 형식을 통해 철학적 화두를 제시할 수 있는 점이 바로 그녀를 더욱 돋보이게 한다.

치밀한 묘사와 대담한 생략의 묘

선우영, 「박연폭포」

개성공단 재가동 소식이 반갑다. 이산가족 행사와 관련해 시끄러운 요즘, 관광지에서 심심찮게 보였던 미술품 판매소들이 생각난다. 북한에서는 화가들이 직접 자신의 작품을 팔기도 한다. 금강산 관광지 미술품 판매소에서 자신의 작품을 팔던 화가들을 만난 기억이 아직도 생생하다. 북한의 최고 미술대학인 평양미술대학 출신이라고 밝힌 화가를, 내가 미심쩍은 표정으로 쳐다보자 그는 자신의 작품 앞에 붙어 있는 작가 얼굴 사진 앞으로 나를 이끌었다. 약력이 적힌 소개글에 붙어 있는 사진 속의 모습 그대로였다.

금강산에서, 이런 초라한 판매소에서 평양미술대학 출신 화가들을 만날 수 있으리라고곤 상상하지 못한 내가 그들에게 "평양미술대학에서 무슨 과를 나오셨어요?" 하고 묻자, 대뜸 돌아온 대답은 "조선화, 유화 다 그릴 수 있습네다"였다. 당신이 무엇을 주문해도 다 그릴 수 있다는 그들의 표정은, '미술품은 더 이상 선전선동을 위해 제작되는 것이 아니라 외화벌이의 수단이구나' 하는 강렬한 인상을 받았다.

선우영, 「박연폭포」, 조선화, 2006

미술품 시장이 형성되기 시작하면, 아무리 순수미술이라고 하더라도 시장의 취향에 민감해지기 마련이다. 미술가들은 컬렉터, 미술비평가의 발언 등 미술품의 가격에 영향을 미치는 요인에 예민해지기 쉽고, 때로는 특정 경향의 작품을 만들 수도 있다. 물론 그것은 미술가들에게 독이 될 수도, 약이 될 수도 있는 게임이다.

선우영, 치밀하게 그리는 세화기법의 대가

국내 미술시장에서 부각된 북한의 미술가로 산률山律 선우영鮮于英, 1946~2009을 들지 않을 수 없다. 선우영은 1946년 평양 용성구역에서 태어나 평양미술대학 산업미술학부를 졸업했다. 선우영의 증언에 따르면, 자신은 원래 회화를 전공하려고 했으나 경공업대학에서 미술대학으로 편입하게 된 관계로 산업미술을 전공할 수밖에 없었다고 한다. 그러나 졸업 후에는 중앙미술창작사에서 유화를 그리게 되었고, 1972년 이후 조선화를 배우기 시작하면서 조선화 화가로 변신한다.

당시 조선미술가동맹에서는 조선화를 기본으로 우리 미술을 주체적으로 발전시키는 데 있어 당의 방침을 관철하기 위해서 중앙미술창작사에 조선화 강습시간을 따로 마련하였다. 강사는 당대 최고의 조선화가이며 평양미술대학 교수였던 정종여가 맡았다. 당시 강습에 누구보다 열심히 참여한 선우영은 1973년 이후부터는 만수대창작사 조선화창작단에서 조선화 화가로 활동하게 되었다.

정창모가 몰골법에 의한 대범한 화면이 특색이라면, 이와는 반대로 선우영은 현미경을 보듯이 사물을 치밀하게 그리는 진채세화眞彩細畵의

대가로 유명하다. 물론 그가 모든 대상물을 꼼꼼하게 그리는 것은 아니다. 치밀하게 그리는 부분과 대범하게 생략하는 부분이 공존하는 구성을 시도하기 때문이다.

대부분의 작품은 주제를 화면 가까이에 배치하여 강조한다. 그리고 앞부분에 배치하기 때문에 당연히 크고 진하다. 이렇게 강조된 부분을 세밀한 붓으로 세부까지 꼼꼼히 그려내는 것이 선우영 그림의 특징이다. 회화를 직관적인 예술로 파악한 선우영은 작품이 직관적으로 감상자의 시선을 사로잡아야 하며, 작품에 사로잡힌 감상자가 작품을 보면 볼수록 새로운 미를 지속적으로 느낄 수 있어야 생명력을 잃지 않는다고 생각했다.

「박연폭포」에서 감상자의 시선을 끄는 것은 바로 맨 앞의 바위이다. 거대한 바위의 육중함에 시선을 빼앗기면, 그 세부의 치밀한 묘사에 한동안 감탄하게 된다. 그리고 곧 시원한 폭포에 눈이 간다. 폭포가 떨어지는 곳의 물의 흐름은 서양화에서 대상을 입체적으로 묘사할 때 사용하는 기법이 사용된 듯, 마치 사진을 찍은 것 같은 볼륨감이 현란하다. 그러나 그 뒤쪽을 보면 수풀과 하늘이 매우 평면적으로 그려진 것을 볼 수 있다. 점점 멀어져 아스라이 사라지는 원경의 모습이 아니라 평면적인 하늘이 툭 막힌 듯 펼쳐져 있다.

이러한 구성이 선우영의 화폭이 갖는 특징 중 하나이다. 전통적이면서 동시에 서구적 기법을 구사하고 있고, 매우 치밀하면서 동시에 대담하게 생략하며, 사실적이면서 동시에 세련된 화면을 구축한다. 이러한 개성은 그가 화가로서 성장한 독특한 이력이 토대가 되었을 것으로 판

단된다. 경공업대학을 다닐 때 보석공예작업을 하면 으레 확대경을 보면서 작업한 과정에서 연마된 섬세한 기술, 이후 유화를 배우고 다시 조선화를 익힌 긴 과정 등이 독창적 화폭을 창조해 낸 동력이 되었을 것이다.

그래서일까. 선우영의 작품을 보고 있으니 유화와 조선화를 다 그릴 수 있다고 자신 있게 말한, 금강산에서 만난 그의 후배들이 떠오른다. 그들의 화폭이 선우영을 넘어 또 다른 창의적인 방향으로 추동될 수 있기를 바란다.

강렬한 색채로 옮긴 삼천리 금수강산

한상익, 「국화」

　　살아 꿈틀거리는 화면이다. 생명의 기운이 줄기 끝까지, 작은 꽃잎의 꽃술까지 뻗어 있다. 시들기 직전까지 꽃잎의 작은 이파리, 가느다란 줄기 하나에도 생명이 꿈틀거린다. 이 당연한 진리가 화면으로 살아나자 한편 낯설고도 경이롭다. 한눈에 황홀하다가 계속 들여다보니, 그 기운에 섬뜩해진다. 화사한 만개는 시듦을 내포하고 있고, 생명이 죽음과 연관되어 있기 때문일까.

　　프랑스어로 된 화집에서 우연히 발견하고, 보자마자 한동안 머릿속에 계속 떠올랐던 작품 「국화」. 이 작품을 보았을 때의 느낌처럼 화가 한상익韓相益, 1917~97의 삶도 명암이 공존하며 만개해 갔다.

　　1917년 함경남도 함주군에서 태어난 한상익은 1939년 일본으로 건너가 도쿄미술학교 유화과에 입학한다. 당시 서양미술의 여러 작품이 책을 통해 소개되던 도쿄에서, 그는 루소·밀레 등의 작품이 보여 주는 풍부한 색채의 매력에 눈을 뜬다. 귀국 직후, 조선미술전람회에 출품하여 특선을 받으며 성과를 냈고, 해방이 되자 다시 고향으로 돌아갔다고 알려

한상익, 「국화」, 유화, 53×68cm, 1985

져 있다.

북쪽에서의 활동도 순조롭게 시작된 듯 보인다. 1947년 제1회 국가미술전람회에서 문학예술상 2등상을 받았고, 1950년에는 평양미술대학 교수가 된다. 그러나 제2회 국가미술전람회에서의 낙선은 이후 그의 삶의 굴곡을 암시하는 듯하다. '형식에 치우친 작품'이라는 평가를 받고 낙선했다.

색채 대조만 강조한다는 편향성 비판

"변화무쌍한 자연의 색채, 그 속에서 진정으로 아름답고 고상한 색채를 찾아내 나의 것으로 만들리라. 색을 떼어놓고 유화에 대해 말할 수 없는 것처럼. …… 이 목표를 달성할 때까지 나에게서 그 어떤 개인적 문제란 있을 수 없다."

1989년 개인전 준비를 앞두고 자신의 창작생활을 회고한 화가의 지향점은 실은 도쿄 유학 생활 때부터 그가 추구해 왔던 목표였다. 그의 작품은 1950년대까지는 미술계에서 받아들여졌지만, 1960년대 들어서면서 주제보다 형식적 측면을 중시하면서 주관주의로 나아갔다는 비판을 받기 시작하였다. 형상과 색채의 대조를 강조하는 데만 치우치는 편향의 문제를 지적하는 목소리가 점점 커졌다. 그러나 한상익은 창작적 개성의 문제, 조형적 형상과 형식 문제에서 새로운 시도의 필요성을 주장하면서 미술계에 물의를 일으켰다.

당시 미술가동맹 유화 분과위원장이었던 오택경吳澤慶, 1913~78은 한상익에 대해 "일단 작품을 내놓을 때 남의 의견을 참고하였으나 그대로 받

아들이지 않았고, 상반되는 주장과 의견에 머리를 수그리지 않았다. 그는 오직 현실에만 머리를 수그릴 뿐이었다. 현실은 그의 스승이었다"라고 증언했다.

결국 한상익은 평양미술대학의 교수직을 그만두고, 통천군 고저수산사업소, 고산군 광명공예품공장 등지에서 일하면서 창작활동을 지속한다. 이러한 삶은 1984년까지 약 14년간 이어진다. 북한미술계는 "중견미술가로서 화단에서 차지하는 위치로 보아, 다른 미술가들에게 영향을 줄 수 있으므로 사회주의 사실주의 창작방법에 확고히 의거하여 창작생활을 새롭게 시작할 수 있도록 조치를 취해야 하였다"라고 밝히고 있다.

이후 한상익은 때로는 만사를 제쳐놓고 금강산에 들어가 1년에도 몇 달씩 현지 창작을 하곤 했다. 이러한 금강산에서의 현지 창작은 그가 일본 유학시절부터 지향하던 색채미의 탐구와 조형적 형상의 문제에 대한 고민을 보다 성숙하게 하였을 것으로 추측된다.

1990년대 들어와 북한미술계는 리석호의 작품 같은 사의적인 풍경화를 받아들이면서 변화하기 시작하였다. 이러한 분위기 속에, 1991년 김일성이 그가 금강산에서 작업한 「국화」를 비롯한 일련의 작품을 선명하고 간결함을 토대로 한 조선화와 비교하면서 조선적인 유화로 높게 평가한다. 이어 1992년에는 작품 200여 점으로 국제문화회관에서 개인전람회를 개최한다. 북한에서 개인 전람회는 좀체 드물다는 점을 고려하면, 한상익의 복권된 위상을 추측해 볼 수 있다.

"조선 사람으로 태어나 삼천리 금수강산의 아름다움을 가장 고상하고 아름다운 색채로 형상화해 보자"라는 그의 노력은 섬세한 필치와

단단한 소묘력이 결합된 「국화」로 우리 앞에 있다. 꿈틀거리는 듯한 국화에 화가의 삶이 자꾸 겹쳐진다.

한상익은 1997년 눈을 감는 날까지 강원도 미술창작사에서 작업을 계속했다고 알려져 있다.

김일성을 그린 신여성

정온녀, 「아버지, 오늘의 생산 성과는?」

　　"정온녀鄭溫女, 1920~?는 오직 창작에만 몰두하면서 자기의
개인생활에 관심을 돌리지 못하였다. 물론 자기 일신상 문제에 대하여
걱정하는 사람들이 많았고 자신도 마음의 동요가 있었으나 뜻대로 되
지 못했다. 한때 짐을 꾸려가지고 행여나 하여 한상익을 찾아 원산으
로 갔으나 한상익 자체도 여성보다 그림을 더 사랑했던지라 사이좋게
이해하고 헤어지고 말았다"(『조선력대미술가편람』, 1999).

　북한의 공식 미술가 사전에 수록되어 있는 이 글 때문에 정온녀에 대
해 잘 모르는 남한에서, 그녀는 미술가 이전에 한상익의 연인으로 더
많이 회자되는 것 같다. 공식 미술가 사전에서 개인의 사생활을 언급하
고 있는 것도 매우 이례적일 뿐만 아니라 같은 사전에 수록된 한상익
에 대한 서술에는 정온녀에 대한 언급이 전혀 없다는 점 또한 위 구절
에 대한 호기심을 더욱 자극한다.

　남녀 간의 '이루어질 수 없는 사랑'이란 어찌 자본주의 사회에서만 있
음 직한 뜨거움일 수 있겠는가 생각해 보면, 사람 사는 동네에서 흔히

벌어질 수 있는 사람 냄새 나는 일임에 틀림없다. 그럼에도 불구하고 이 사건이 흥미로운 것은 북한의 공식적인 사전에서 개인적인 로맨스를 언급하고 있기 때문이다. 무슨 이유일까? 솔직히 아직도 그 답을 풀어내진 못했다.

정온녀와 한상익의 '이루어질 수 없는 사랑'

한상익은 기운생동하는 작품으로 사람을 끌어당기는 매혹적인 작가였기 때문에, 그의 주변을 맴돌던 정온녀에게 관심이 과하게 치우친 것도 사실이다. 일제강점기 때 조선미인대회에서 1등 없는 2등으로 당선되었다는 이력도 한몫했던 것 같다.

1920년 강원도 평강군에서 태어난 정온녀는 고등학교 졸업 후 1938년 도쿄여자미술학교 고등과 사양화부에 입학한다. 귀국 후에는 기자와 교사 생활을 하기도 했다. 1949년 여류 5인전(박래현·이현옥·배정례·천경자·정온녀)을 함께 연 남한의 대표적인 여성 화가 우향雨鄕 박래현朴崍賢, 1920~76과 동갑이다. 박래현은 작품도 훌륭하지만, 청각장애인 화가 운보雲甫 김기창金基昶, 1913~2001과 결혼하여 헬렌 켈러의 설리번처럼 남편의 귀가 되었던 아내로도 유명하다. 그런데 자신의 작품 활동을 멈추지 않았던 박래현뿐만 아니라 페미니스트 화가로 익히 알려진 정월晶月 나혜석羅蕙錫, 1896~1948도 도쿄여자미술학교 출신이다. 나혜석과 박래현이 그러하듯 정온녀 또한 20세기 전반을 대표하는 신여성임에 틀림없다.

정온녀는 도쿄 유학 당시 화단을 휩쓸던 인상주의 화풍이 아닌, 일본의 나카자와 히로미츠中澤弘光의 사실주의 화풍에 매료된다. 그녀의 탄

정온녀, 「아버지, 오늘의 생산 성과는?」, 유화, 1958

정온녀, 「묘향산박물관 풍경」, 유화, 1961

탄한 인체 데생은 이미 유학 시절부터 체득되었다. 이러한 실력은 1951년부터 내각사무국 전속 미술가로 재직하면서 최고사령부에서 김일성을 가까이 관찰하며 그의 초상화를 창작할 수 있는 토대로 작용했다. 당시 최고사령부의 회의실과 응접실, 각 사무국의 부서에 걸린 김일성의 초상이 그녀의 작품으로 확인된다.

물론 이 시기에도 그녀는 풍경화도 다수 제작했는데, 풍경화와 정물화의 양식은 한상익의 작품을 연상시킨다는 점에서 흥미롭다. 기운생동하는 붓터치와 마티에르 효과, 색의 조화에서 이러한 면모를 발견할 수 있다.

단단한 인물화의 덩어리감과 달리 흩어지는 정물화의 생동감은 그녀가 작품의 대상과 주제에 따라 양식을 자유롭게 넘나들며 창작활동을 했음을 알 수 있다. 남북한을 통합한 20세기 미술가 사전이 나온다면 당당히 대표적인 미술가로 등재될 만한 작가이다.

1994년 국제문화회관에서 개인전이 열렸다는 사실로 보아도 북한미술계에서 차지하는 그녀의 위상을 짐작하고도 남는다. 1999년 발행된 『조선력대미술가편람』에서 그녀에 대한 설명의 마지막은 이렇게 끝난다. "정온녀는 지금도 독신으로 장자강將子江 기슭의 경치 좋은 화실에서 깊은 추억을 안고 조국 통일의 그날을 그리며 창작의 붓을 놓지 않고 있다."

왜 한상익은 그녀를 받아들이지 않았을까? 20세기에 불어닥친 자유연애의 바람은 사회를 매우 뜨겁게 달구었다. 남녀 간의 사랑이야기가 어제 오늘의 일은 아니지만, 20세기의 자유연애가 뜨거웠던 것은 일부일처제의 확립과 공존해야 했기 때문인 듯하다. 남성들이 정실부인 외

에 소실을 두고 사는 것이 익숙했던 문화에서, 첩이 용인되지 못함과 동시에 불어닥친 자유연애 바람은 청춘의 가슴을 더욱 뜨겁게 만들었던 것 같다.

그래서 한상익은 남쪽에 남편과 딸을 두고 온 정온녀를 받아들이지 못했던 것이 아닐까. 기구한 20세기를 살아야 했던 신여성의 삶. 그 가슴에서 쏟아낸 단편이 먹먹하게 전해진다.

실을 튕겨 개나리를 피우다

로정희, 「개나리와 진달래」

수예작품이다. 화사한 개나리 꽃잎의 아름다움이 손에 잡힐 듯 펼쳐져 있다. 개나리의 꽃말인 '희망'처럼 이 작품을 보는 모든 사람이 고단한 일상에도 불구하고 새해에도 희망을 잃지 않고 다시금 희망을 꿈꾸길 바란다.

화면 안의 개나리꽃은 진달래꽃의 붉은 기운으로 더욱 선명하게 노란색 기운을 내뿜고 있다. 꽃잎이 달려 있는 줄기를 따라가 보자. 생명의 기운을 느끼면서, 천천히 시선을 옮겨 보자. 아래로 처지다가 다시 위로 솟아오르는 생명의 꿈틀거림이 느껴지는가. 하늘을 향해 뻗어 올린 가녀린 줄기에도 눈을 돌려 보자. 봄바람에 살랑이듯이 춤추듯 하늘거리는, 하지만 결코 연약하지 않은 줄기의 미세한 움직임을 감상하는 재미가 여간 아니다.

북한의 수예작품이 기술적인 면에서 뛰어난 것은 익히 알려져 있는 사실이지만, 이 작품은 기법적인 놀라움 이전에 화면의 구도와 색채, 선의 흐름과 면 처리가 연출한 조형성에 먼저 감탄하게 된다. 물론 이

로정희, 「개나리와 진달래」, 수예, 1975

로정희, 「꽃병풍」(7폭), 수예, 1975

작품의 조형성이 눈에 띄는 또 다른 이유는 로정희1934~?의 독특한 기법
이 효과적으로 작동하고 있어서다.

로정희 스타일의 수예기법

이 작품을 제작한 로정희는 자신만의 수예기법을 창안한 것으로 유
명한데, 그중 하나가 '공식수'라는 기법이다. '공식수'는 표현하고자 하
는 대상을 면으로 보고, 모자이크 식으로 놓는 장식수 기법이다. 수예
작품이라고 하면 선으로 표현되기 때문에, 화면에 선의 맛이 강한 데
비해, 로정희의 수예는 작품의 진달래꽃에서도 알 수 있듯이 면의 느낌
을 자연스럽게 표현하고 있다. 그의 작품이 매우 사실적으로 보이는 힘
은 바로 여기에서 비롯한다.

또한 로정희는 탄력기법도 사용하고 있다. 이 기법은 수예실을 당겼다
가 놓으면서 작업하는 것으로, 실의 탄력성에 의해 수예의 윤택성을 극
대화하는 효과를 낸다. 탄력기법은 꽃의 화사함을 표현하는 데 적합하
다. 평면적인 조선화나 유화와 달리 수예실의 두께 때문에, 화면의 바탕
위로 자연스럽게 생기는 화폭의 두께감과 사실성의 깊이를 얻게 한다.

로정희는 1965년 평양미술대학 조선화 학부를 졸업하고, 평양학생소
년궁전의 수예 교사로 활동했다고 알려져 있다. 평양학생소년궁전 교사
라는 위치는 미술에 재능 있는 학생들을 지도하기 때문에, 그녀가 수예
를 가르친 학생들이 평양미술대학교에 입학하는 경우가 적지 않았다.
이후 이들이 성장하여 자연스럽게 만수대창작사를 비롯해 각 창작기관
에서 수예가로 활동하였다. 그녀는 이러한 역할을 인정받아 1993년에

는 공훈교원의 명예를 얻었다.

수예실의 탄력성으로 꽃의 화사한 이미지 표현

로정희는 일찍부터 작품성도 인정받았다. 1964년에 이미 국가미술전 람회에서 「기물병풍」으로 2등상을 수상한 바 있으며, 1989년에는 제13차 세계청년학생축전 미술전람회에서 「호랑이를 이긴 고슴도치」로 1등상을, 1990년에는 제11차 아세아미술축전에서 「토끼와 거부기」로 특등상을 수상하는 등 지속적인 성과를 냈다. 이러한 성과를 이룩한 배경은 아마도 그녀가 수예의 원화를 스스로 창작할 수 있는 흔치 않은 수예가였던 점이 주효했을 것이다. 남북한 모두 수예작품은 도안을 화가들이 만들어주거나, 화가들의 그림을 그대로 모사한 밑그림을 토대로 작업하는 경우가 흔하다.

「개나리와 진달래」는 「꽃병풍」(7폭) 중의 한 폭이다. 이 「꽃병풍」의 중앙에는 김일성화花가 놓여 있다. 작품 사진에서 보는 바와 같이, 북한 사회의 특성을 생각해 보면, 김일성화가 병풍 한가운데 가장 크게 배치되어 있다는 것은 그리 놀라운 일은 아니다. 그런데 병풍은 접어서 보관해야 한다. 더욱이 북한의 꽃병풍은 구조가 특이하다. 왜냐하면 가운데 화면이 다른 화면에 비해 면적이 넓기 때문이다. 대부분의 병풍은 각 폭의 크기가 일정하다. 병풍을 접었다 폈다 해야 하기 때문이다. 그런데 북한 사회에서 김일성화는 마치 김일성을 그릴 때와 마찬가지로 화면 중앙에 배치해서 가장 먼저 눈에 띄게 구성해야 한다. 뿐만 아니라 감히 김일성화가 반으로 접히는 구성을 한다는 것은, 북한 사회에

서는 상상할 수 없는 일이다. 때문에 가운데에 가장 크게 배치하면서도 김일성화가 접히지 않게 하기 위해 새롭게 틀을 디자인한 병풍의 모습을, 로정희의 작품에서도 확인할 수 있다. 가운데를 접지 않고, 양쪽에서 접히는 구조인 것이다. 북한 사회의 특성을 반영하기 위해 제작된 북한식 병풍의 독특한 양식 구조이다.

로정희의 뛰어난 작품이 우리에게 또 다른 관점에서 흥미로운 것은, 그녀의 아들이 선우영이라는 점 때문이다. 지난 남북 미술교류를 통해 국내에서 스타 작가로 부각된 선우영. 그가 어떤 환경에서 성장했을지, 어머니 작품을 보면서 다시 한 번 상상해 보게 된다.

"북한 풍경화, 조국 자연의 숭고함을 그려야"

최근슬, 「가을풍경」

여름이다. 당연하게도 우리는 작열하는 태양 속에서 그
늘의 고마움을 절실히 느낀다. 자연의 고마움을 느끼며 산과 바다로
향하는 계절이 여름이다. 피서지에서 사람들은 추억을 오래도록 간직하
고자 카메라 셔터를 누르기에 여념이 없다. 하지만 휴가를 끝내고 피서
지에서 찍은 사진을 보면 실망하기 십상이다. 감흥이 되살아나지 않기
때문이다. 흔히 겪는 일상이다.

풍경에서 받은 감동을 사진으로 담아내는 일이 쉬운 듯 보이지만 실
은 그렇지 않다. 눈으로 본 모습을 그대로 옮기면 감동을 온전히 포착
할 수 있을 것 같으나 결과물은 늘 딴판이다. 시신경의 요술이자 오묘
한 매력이기도 하다.

최근슬의 회화작품은 숲속에서 받았던 감동을 화면을 통해 더 깊이
있게 전한다는 점에서 주목하게 한다. 평범해 보이는 화면인데, 어떠한
비법이 숨어 있는 것일까? 화폭을 자세히 들여다보게 된다.

최근슬, 「가을풍경」, 조선화, 100×62cm

「가을풍경」에 구현된 빨려드는 깊이감

최근슬의 작품은 전통적인 방법으로 그린 조선화이다. 화면에 손을 대면 만져질 듯하고, 화면 안으로 걸어 들어갈 수 있을 것처럼 묘사가 사실적이다. 그런데 왠지 화면 깊숙이 들어가다 보면 현실의 땅을 넘어설 것 같은 느낌을 준다. 신비로운 기운이 화면을 지배하고 있다.

북한의 미술가들이 풍경을 그리는 이유는 무엇일까. 가장 중요한 이유는 조국 산천의 숭고한 아름다움을 드러내기 위해서다. 물론 조국애로 이어진다. "이 땅의 숭고함을 그릴 것"이라는 테제는 말은 쉬워 보이나, 화폭 앞에 서면 매번 먹먹해지기 쉬운 주제이기도 하다. 그래서 더더욱 최근슬의 작품을 주목하게 된다.

그의 풍경화는 대상을 멀리 관조하는 자세보다 한곳을 응시하는 시점을 지니고 있다. 시선이 이동하는 전통적인 삼원법三遠法과는 다른, 카메라의 시점과 닮았다. 그러나 화면에서 조금 떨어져 돌아보면 우려낸 먹과 빛의 효과를 적절히 사용해 화면 안으로 빨려드는 깊이감을 내고 있다. 서정성의 깊이는 색채의 향연 속에서 심화되고, 그 깊이는 보는 이의 감정을 북받치게 한다.

김정일의 『미술론』에는 "미술작품에 그려진 자연에는 인간생활의 정서가 반영된다"라고 언급하고 있어 주목된다. 즉 주체미술에서 자연 묘사의 본질은 인민 대중의 미적 견해와 태도에 의해 정서적으로 체험한 자연을 반영한다는 데 있다는 것이다. 아름다운 것은 객관적으로 존재하는 사물 현상이지만, 사람의 주관적 정서를 통해서 아름답다고 느껴질 때 비로소 그 사물이 아름다워질 수 있음을 강조한다.

그렇다면 내가 무엇을 아름답다고 느끼느냐 하는 지점이 중요하다. 이러한 자연에 대한 인간의 미학적 견해와 태도는 자연을 보는 인간의 세계관에 의하여 좌우된다는 점을 강조하는 것이 주체문예 이론이다. 따라서 인간의 미적 견해와 태도를 반영하는 자연 묘사는 철저히 계급적 성격을 띤다. 자연에 대한 예술적 반영은 단순히 현실에 대한 기계적 반영이 아니라 미술가의 사상미학적 견해에 따라 창조되고, 그것이 예술작품이라는 게 김정일의 『미술론』에서 언급하고 있는 풍경화론의 핵심이다.

따라서 북한미술계는 여태껏 사물을 있는 그대로 담아내는 자연주의 미술에 주목하지 않은 듯 보인다. 풍경화에서도 마찬가지이다. 북한미술계에서 높은 평가를 받고 있는 최근슬의 숲이 우리네 뒷동산에도 있을 법한 현실적인 공간으로 다가오지 않는 이유도 여기에 있다. 어떤가? 최근슬의 화면에서 자연의 숭고함이 느껴지는가?

조선적인 사회주의 미술

문학수, 「풍경」

　문학수文學洙, 1916~88는 평양의 부유한 변호사의 아들로 태어나 일제강점기에 일본의 가와바타미술학교와 문화학원에서 유화를 배웠고, 자유미술가협회와 신미술협회 등에서 활발한 활동을 한 미술가로 알려져 있다. 한국과 일본의 전위미술가들과 함께 활동하면서 한국적인 모더니즘 회화를 만들고자 했던 그의 고민은 일제강점기의 작품에 드러나 있다.

　당시 자유미술가협회 일원이었던 일본 화가 로타니 히로사다와 일본의 저명한 초현실주의 시인이자 평론가였던 다키구치 슈조瀧口修造, 1903~79 등은 문학수에 대해 "프랑스어 실력이 뛰어났으며 프랑스 문학작품을 매우 좋아했고, 작품의 색채나 분위기는 밀레의 작품과 유사한 향토적인 느낌이었다"라고 증언한다. 특히 하세가와 사부로長谷川三郎, 1906~57는 협회상을 받은 문학수의 작품 다섯 점이 수상자를 뽑는 회의에서 전원일치로 추대되었다며 그의 작품에 애정을 표했다.

　원작은 사라졌고 잡지에 실린 흑백사진만 남아 있는 작품에서, 그는

문학수, 「풍경」, 유화, 39×65cm(『LES BEAUX-ARTS DE CORE』, 1979년에 수록)

문학수, 「비행기가 있는 풍경」, 유채, 1939 문학수, 「춘향 단죄지도」, 유채, 1940

소재적인 면에서 한복을 입은 여인을 등장시키고 '춘향'이라는 주제를 표현하는 등 다분히 한국적이면서도 동시에 비행기를 그려넣는 등 화면을 초현실주의적으로 구성하고 있음을 확인할 수 있다.

격동적 화면 속에 녹여낸 민중성

물론 이러한 그림은 당시 미술계의 호평과 달리 이후 북한에서는 서구에서 유행하는 추상주의 미술을 맹목적으로 따랐다고 비판을 받는다. 그러나 문학수는 분단 이후 북한에 남아 사회주의 리얼리즘 미술을 착실히 익혀갔다. 이 과정에서 문학수는 몇몇 화가를 만난다.

그중 하나가 변월룡邊月龍, 1916~90이다. 상트페테르부르크 레핀미술대학 교수였던 변월룡은 소련 문화성의 지원으로 1953년과 1954년 북한에 파견된다. 새로운 사회주의 건설 과정에서 '조선적인 사회주의 미술'은 무엇이어야 하는지 버거운 고민 앞에 선 북한 화가들과 그 속의 문학

수. 당시 사회주의 리얼리즘 미술의 원류라고 여겼던 러시아에서 교수로 지낸 변월룡과 문학수는 사회주의 리얼리즘의 창작 기틀에 대해 많은 토론을 하였다. 이후 변월룡은 건강상의 이유로 소련으로 돌아갔고, 문학수는 변월룡이 소련으로 돌아간 이후에도 편지를 주고받으며 작품에 대한 토론을 계속하면서 그의 이야기를 듣고자 하였다.

변월룡을 통해 사회주의 리얼리즘 미술에 안착한 문학수는 1951년부터 20년간 조선미술가동맹 중앙위원회 위원 및 집행위원으로 활동하게 된다. 특히 1958년에는 '사회주의 국가 조형예술전람회' 준비를 위해 세 차례 소련을 방문하게 되는데, 이때 그는 트레차코프미술관에 있는 바실리 수리코프Vasily Surikov, 1848~1916 작품에 깊은 감명을 받게 된다.

수리코프는 작품 안에서 과거의 정신을 부활시키고 현재와 과거 사이의 신비한 관계를 만들어내는 작가로 유명하다. 특히 화면을 구성할 때 인물 하나하나의 감정에 공감할 뿐만 아니라, 가장 평범하고 일상적인 사물도 자세히 관찰하는 집요함에 문학수는 큰 감동을 받는다. 문학수는 수리코프의 작품에서 사회주의 리얼리즘 미술의 전형을 보았다고 생각했다. 이후 그는 적극적으로 격동적인 화면의 꿈틀거리는 움직임 속에서 민중성을 표현하고자 하였다.

'우리적인 유화'에 거리를 두다

그러나 1970년대에 들어와 북한미술계는 유화도 조선화처럼 맑고 선명하게 그릴 것을 요구하기 시작한다. 김일성은 조선화뿐만 아니라 유화도 대중의 정서와 감정에 맞게 발전시키기 위한 교시를 내렸다. 이것

은 조선화 부분의 논쟁이 정리되면서, 유화에서도 형식·교조·사대주의적 요소를 배격하고 주체를 확고히 세우라는 것이었다. 이를 위한 구체적인 방법은 유화라는 매체를 사용할 때도 러시아식을 교조·사대적으로 따라하지 않고 조선화만의 특징을 드러낼 때 바로 '우리적인 유화'가 만들어질 수 있다는 논리였다.

지시는 논쟁을 통해 구체적으로 제시되었다. 첫째, 색을 두텁게 칠하지 말 것. 둘째, 유화에서 색은 밝아야 할 것. 셋째, 작품 안에서 심한 대비를 주지 말 것. 넷째, 색 덩어리와 거친 붓자국, 고르지 못한 색층 등은 인민의 미감에 맞지 않음. 다섯째, 손으로 쓸어보아도 걸리는 데가 없게 부드럽게 색층이 정리될 필요가 있음. 여섯째, 색의 색동감과 형태의 정확성, 윤곽의 명료성을 살려야 함. 이는 격동적인 화면의 꿈틀거림을 선호한 문학수의 방향과는 대치되었다. 이러한 일련의 움직임 속에서 1972년 2월 문학수는 조선미술가동맹 서양화 분과위원장으로서 일말의 책임을 지고 신의주로 내려간다. 일반 작가의 신분으로 강등된 것이다.

굴곡진 삶의 역사를 지닌 문학수의 작품을 우연히 프랑스어판 도록에서 발견했을 때, 너무나 반가웠다. 꿈틀거리는 그의 화면이 말을 거는 듯했다. 20세기 한반도 역사에 던져진 전위미술가의 꿈과 좌절, 분단된 조국을 가진 화가의 열정과 고뇌, 그럼에도 불구하고 용솟음치는 미술에 대한 열정과 애환이 그의 화폭에 고스란히 묻어 있는 것만 같다.

4. 다양한 장르로 시대 감성을 표현하다

조선호랑이 기상을 한 올 한 올 꿰다

리원인, 「호랑이」

금강산과 개성 관광이 한창일 때, 관광지에서 미술작품을 파는 가게들을 쉽게 발견할 수 있었다. 그곳에서 우리의 시선을 끄는 장르 중에 하나가 수예였다. 사실적인 표현의 정교함에 보는 즉시 감탄했고, 분명 뒤가 비쳐 보이는 천인 것 같은데 앞뒤 문양이 달라서 놀랐던 기억이 새롭다. 이러한 북한 수예를 대표하는 작가가 리원인李元仁, 1920~2003이다. 여성 미술가로서는 최초로 공훈예술가의 칭호를 받았을 뿐만 아니라 북한 수예 역사에서 최초로 김일성의 모습을 수예로 형상화한 작가라고 하니, 북한미술계에서 그녀의 위상이 어떠한지를 상상하기는 어렵지 않다.

특히 창작생활의 분수령이 되는 「호랑이」가 북한 수예사의 대표작으로 평가받고 있다는 점에서 더욱더 궁금증을 불러일으킨다. 「호랑이」는 국가미술전람회에서 1등상을 받았을 뿐만 아니라 1979년 사회주의국가미술전람회에서 1등상, 알제리에서 열린 제1차 비날리아미술전람회에서도 1등상을 수상한 바 있다.

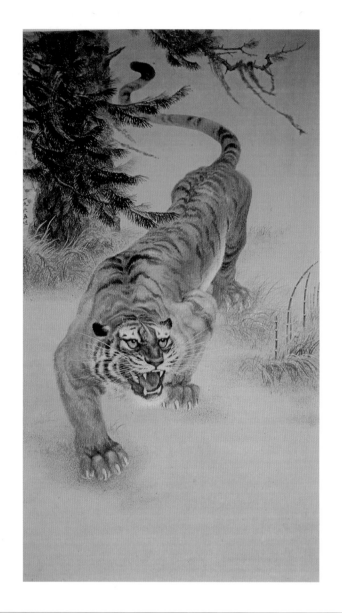

리원인, 「호랑이」, 수예, 180×97cm, 1965, 조선미술박물관 소장

황소 보고 으르렁대던 호랑이의 초상

이 작품을 제작하는 과정에서 "수예의 형태적 특성과 고유한 기법을 가장 뚜렷이 살릴 수 있는 묘사 대상을 선정하였다"라는 작가의 말이 주목된다. 전달하고자 하는 내용을 먼저 고민했을 것이라는 우리의 생각과 달리, 수예의 장르적 특징을 가장 잘 드러낼 수 있는 대상을 선정했다는 것이다. 더 나아가 그녀는 예술적 형상을 성공적으로 창조하고자 심혈을 기울였다고 회고한다. 장르의 특징과 예술적 형상성이라는 두 개의 화두가 창작 과정의 핵심이었다. 물론 그녀가 선택한 호랑이가 조선의 기상을 상징하고 있다는 점 또한 중요하다.

이 작품의 제작 과정은 흥미로운 시사점을 던져준다. 먼저 리원인은 문헌자료를 연구하고 평양동물원을 여러 차례 방문하여 스케치한 것을 토대로 초안을 만든다. 그러나 그녀는 자신이 만든 초안이 호랑이의 형태적 특징은 보이는 대로 잘 그렸지만, 정작 표현하려던 호랑이의 기상을 담아내지 못하였다는 생각에 괴로워한다. 호랑이의 형태와 질감을 수예로 표현하기란 기술적으로는 문제가 없으나, 이것만으로는 결코 예술적 감각을 드러낼 수 없다고 생각했기 때문이다.

여러 생각 끝에 리원인은 호랑이를 깜짝 놀라게 함으로써, 이때 드러나는 호랑이의 성질을 고찰해 보기로 한다. 하루는 개 한 마리를 끌고 호랑이 우리로 갔다. 그러나 호랑이는 개의 등장에 별로 신경을 쓰지 않고 여전히 심드렁하게 누워 있었다고 한다. 그때 마침 소의 울음소리가 들려왔다. 뜻밖의 소의 울음소리에 호랑이의 눈에서 순식간에 시퍼런 불이 일고 털이 쭈뼛쭈뼛 서는 변화를 포착할 수 있었다. 그녀는 이

때 포착한 호랑이의 맹수다운 기질을 자신의 작품에 담아내기로 한다. 그리고 좀 더 정확하게 호랑이의 기질과 기상을 파악하기 위해, 이번에는 직접 황소 한 마리를 끌고 호랑이 우리 앞으로 다가갔다. 눈을 지그시 감고 널브러져 있던 호랑이는 황소의 출현에 돌연 뛰쳐 일어났다. 그리고 황소가 있는 방향으로 바람같이 달려가 요란한 소리를 내지르며 철창 사이로 으르렁거렸다. 이 광경을 세심히 관찰해서 이룩한 성과가 바로 「호랑이」였다.

이러한 제작 과정은, 외형의 닮음을 넘어서 대상의 본질, 법칙, 기운까지 담아내고자 하는, 즉 동양화론에서 이야기하는 '형사적 사의론形似的 寫意論, 형태를 그림으로써 뜻을 담아낸다'과 맞닿아 있다는 점에서 시사하는 바가 크다.

또한 우리 미술계뿐만 아니라 북한의 수예 장르도 고민하고 있는 공통점이 수예를 제작할 때 밑그림이 되는 도안의 문제이다. 역사적으로 수예를 작업할 때 도안은 화가들이 그려주거나, 화가들의 작품을 도안으로 사용하는 예가 많았다. 따라서 밑그림을 수예가가 스스로 해결하는 문제가 현대에 와서 제기되었다. 이 문제를 해결한 이가 바로 리원인이다.

수예의 제작 과정을 통해, 수예의 원화를 수예가 스스로 창작했다는 점 또한 그녀가 북한 수예계를 대표하는 기반이 되었을 것으로 판단된다. 따라서 1978년 이후 그녀가 만수대창작사 수예단에서 수예가들을 지도할 때, 수예가들에게도 원화 창작을 위해 화가들과 같은 전문적 역량을 요구했다는 점은 일면 자연스럽다.

또한 그녀는 다양한 재료를 이용한 새로운 실험을 시도하였다. 「호랑이」에서는 털을 모실로, 눈과 수염은 비단실로, 소나무는 나이론실로 작업하는 등 질감의 효과를 극대화하고자 하였다. 이처럼 북한미술계에서도 주체사실주의라는 테두리 안에서 많은 작가가 재료의 실험을 지속하고 있다는 점과, 있는 그대로 보고 그리는 형태적 사실주의를 넘어서 대상의 기상과 본질까지 표현해 내는 것이 예술적 창작이라고 사고하고 있다는 점을 수예 장르에서도 확인해 볼 수 있다. 이러한 리원인의 재료 실험과 예술적 창작의 열망이 사실주의에 대한 다양한 해석 안에서 보다 확대되었으면 한다.

불변의 재료를 화폭에 담다

신봉화, 「비둘기 춤」

2003년 대구 유니버시아드대회에 참가한 북측 응원단은 뜻밖의 에피소드로 우리의 관심을 모았다. 8월 28일, 비가 내리는 가운데 응원단이 숙소로 돌아가던 길이었다. 그런데 김정일 국방위원장의 사진이 담긴 환영 플래카드가 빗속에 방치되어 있었다. 그 광경을 목격한 그들은 재빨리 플래카드를 걷었다. 게다가 어여쁜 북한 여성들이 플래카드 속의 김정일이 비에 젖은 모습을 보며 눈물까지 흘리는 게 아닌가. 이 모습을 TV로 지켜보며, 저녁식사를 하던 가족이 모두들 한마디씩 하던 기억이 새롭다. 대부분의 남한 사람들은 TV를 통해 생생하게 전달된 북한 여성들의 응원 모습보다, 빗속에 플래카드가 "방치되어 있다"면서 화를 내며 우는 모습에서 더 큰 이질감을 느꼈던 것 같다.

플래카드에 걸린 김정일의 모습, 그 시각 이미지에 대한 북한 사람들의 반응에서 쉽게 예상할 수 있는 것은, 김일성·김정일이 그려진 작품이 훼손당했을 때 보이는 북한 주민들의 당혹스러운 반응이다. 그러나 미술작품이란 재료의 성질에 의해 시간이 지나면 훼손될 수밖에 없는

신봉화, 「비둘기 춤」, 보석화, 1989

한계가 있다. 따라서 '이 문제를 어떻게 해결할 것인가'는 오랫동안 북한미술계가 풀어야 할 숙제였다. 더욱이 북한 사회가 구축된 지 70년이 지나면서 김일성·김정일을 형상화한 작품을 비롯한 주체미술의 기념비적 작품이 세월의 눈비 속에 점차 퇴색되어 화폭의 생동성을 잃기 시작하자, 불변색 안료 제작은 더 이상 미룰 수 없는 절박한 문제로 남았다.

"돌가루로 만들면 오래가지 않을까"

먼저 북한미술계는 고분벽화에 주목하였다. 고구려 고분 속의 벽화는 오랜 세월이 지났음에도 불구하고 형상과 색채를 생생하게 보존하고 있기 때문이다. 고구려 고분벽화에 대한 연구가 지속되면서 불변색 안료에 대한 논쟁도 심화되었다. 연구는 고구려 벽화 안료 연구에 집중하면서 시작되었다. 그러나 연구가 진행되면서 고분벽화 안료 자체의 영구성을 주장하는 연구자가 있는가 하면, 고분 내부에서 일어난 화학적 작용에 의하여 색이 굳어진 것이라는 견해를 제기하는 연구자도 있었다. 그래서 물리화학적 방법으로 불변의 안료를 얻기 위한 노력도 여기저기에서 시도되었다. 그러나 노력이 성과도 없이 끝나면서 하나둘 손을 떼는 사람들이 생겼다.

또 다른 한편에서는 천연물질을 안료로 이용하는 방법을 연구하기 시작하였다. 만수대창작사 미술가들이 천연 돌가루를 안료로 이용한 실험에서 성과를 냈는데, 그 중심에 신봉화申峰樺, 1957~ 라는 화가가 있었다. 그가 1980년 평양미술대학 조선화 학부를 졸업하고 만수대창작사 조선화단 미술가로 활약하고 있을 때였다. 신봉화는 당시 미술계의 가

장 큰 과제였던, 불변하는 안료를 어떻게 개발할 수 있을까에 골몰하던 중 1984년 한 시멘트 공장에서 미술작품을 창작해야 할 일이 생겼다. 그의 증언에 따르면, 이 시멘트 공장에서 창작을 하던 중 공장 건설장에서 사용하던 천연 돌가루가 눈에 띄자, '이 돌가루를 가지고 회화적인 형상을 창조하면 돌의 수명만큼 오래갈 수 있는 작품을 만들 수 있지 않겠는가' 하는 생각으로 연구 사업에 착수한다.

몇 년에 걸친 실험이 이어졌다. 전국 각지를 답사하면서 여러 색깔의 천연 돌가루를 채집하기 시작하였다. 전국에서 채집된 이들 보석은 눈과 같은 흰색부터 진한 검은색에 이르기까지 색깔이 한없이 다양했다. 단일한 색으로 이루어진 것이 있는가 하면, 여러 가지 색깔이 층을 이루어 구름무늬나 파도무늬 같은 이루 형언할 수 없는 천연 문양을 나타내는 것도 있어, 다양한 창조 활동에 적합하게 사용할 수 있다는 확신을 얻게 되었다. 이들 천연 돌가루를 토대로 1988년 인물화와 풍경화, 동물화에서 천연 돌가루로 형상을 창조하는 데에 성공한다. 이렇게 개발된 보석화는 1988년 10월 중국에서 열린 '88 베이징 국제발명전람회'에 출품되어, 금메달과 국제발명권을 얻고 국제적으로 인정받기에 이른다. 이 일로 신봉화는 '김일성청년영예상'을 받는다.

보석화는 천연색 돌가루를 기본 재료로 사용함으로써, 일기 조건이나 시간성에 영향을 덜 받아 유화나 수묵채색화에 비해 색채의 영구성을 담보할 수 있었고, 천이나 종이 또는 알루미늄판이나 대리석판을 비롯한 여러 가지 재료를 다양하게 선택하여 그 위에 그릴 수 있는 장점까지 있었다. 또한 야외나 실내, 자연환경과 계절에 관계없이 전시할 수

도 있었다. 북한에서는 주로 야외작품에 먼저 사용했다. 이러한 효과는 우리에게도 시사하는 바가 크다. 우리의 야외 건축 장식물이나 묘지 같은 야외공간에 다양하게 활용할 수 있을 것이라 판단되기 때문이다.

보석화는 북한 사회의 특수성이 단초가 되어 탄생한 독특한 미술 장르이다. 21세기의 상황은 두 사회의 동질성을 찾아서, 우리가 같은 민족임을 끊임없이 확인해 가는 작업도 물론 중요하겠지만 서로가 얼마나 다른지, 또 그 다른 점을 확인하고 인정하며, 활용 방법까지 차분히 모색해 보는 작업 또한 필요한 시점이다.

고려청자, 다시 현실로

우치선, 「쌍학장식청자꽃병」

벌써 꽤 오래전 일이지만, 김포공항에서 평양공항으로 이동하는 특별 비행기를 타고 평양을 방문한 적이 있었다. 짧은 여행 중 만수대창작사 작가들이 제작한 작품을 주로 외국인 관광객에게 판매하기 위해 만들었다는 전시장에 들렀다.

만수대창작사에는 3,000여 명의 작가가 일하고 있는 것으로 알려져 있는데, 그중에는 인민예술가, 공훈예술가의 칭호를 받은 최고의 미술가도 100명 가까이 포함되어 있다. 실질적인 북한 최고의 창작집단인 것이다. 조선시대 김홍도나 신윤복이 일한 '도화서'처럼 국가가 최고의 미술가를 뽑아 월급을 주면서 필요한 일을 창작하게 하는 제도이다.

이들이 창작한 작품을 파는 곳이라고 해서 호기심을 가득 품고 둘러보던 중 발길을 붙잡은 작품이 있었다. 도예가 우치선于致善, 1919~2003을 등신대의 크기로 제작한 조소 작품이었다. 처음엔 사람이 앉아 있는 것이라고 생각했다. 놓여 있는 위치상 이 작품을 조건반사적으로 '작품'으로 인지해야 했음에도 불구하고, 그 자연스러운 모습에 이끌려 작품

우치선 상, 만수대창작사관 전시 소장

우치선 상(부분) / 우치선, 「쌍학장식청자꽃병」. 한국공예문화진흥원과 북한 대외전람총국이 공동 주최하고 서울역사박물관에서 열린 '2006남북공예교류전'(2006. 7. 4~8. 16)에 출품되었다.

을 코앞에 두고 일일이 둘러보던 기억이 지금도 생생하다. 털을 하나하나 심어 사실적인 요소를 극대화한 머리, 자연스러운 포즈와 손동작뿐만 아니라 직접 사용하여 손때가 확연히 드러나는 방석과 슬리퍼에 한동안 눈을 떼지 못했다.

북한의 조소 작품 하면 가장 먼저 떠올리게 되는 작품이 가끔 TV 뉴스에서 보게 되는 김일성 동상일 것이다. 남북 미술교류가 활발했던 때에도 주로 소개된 북한 작품은 회화였고, 그 외에는 도자기를 중심으로 한 공예 작품이 소개되는 정도였으니 조소 작품에 대한 우리의 인상이 바뀔 계기는 없었다. 매번 TV에 비치는 엄청난 크기의 동상에 익숙한 우리에게 북한 조소 작품에 대한 기대는 없었다. 경직된 사회일수록 절대자를 형상화할 때는 아주 구체적인 지침이 정해져 있기 때문이다. 그러나 우치선의 상처럼 절대권력자가 아닌 조소상에서는 북한미술계가 지닌 사실주의의 힘이 잘 드러난다.

환갑 넘어 들어간 만수대창작사

우치선은 북한미술계에서 고려청자를 재현했다고 극찬을 받은 공예가로, 공훈예술가와 인민예술가의 칭호를 받았을 뿐만 아니라 김일성상도 수상하였다. 1919년 평안남도에서 출생하여 일제강점기에 송림도자기공장과 개성고려자기공장 등에서 견습생으로 일하면서 도자기를 배웠고, 해방이 되면서 일본인들이 운영하다가 버리고 간 공장을 복구하여 공장장으로 일하면서 본격적으로 일용자기를 굽기 시작하였다. 이후 고려청자의 재현에 힘을 쏟았다.

우리와는 달리 전통을 그대로 보전하고 전수하는 것보다 전통을 현대화하는 것에 더 가치를 두는 북한의 문화정책 속에서는 매우 특이한 현상이었지만 당시에 고려청자를 복원하려는 정책적 움직임이 일어났다. 이에 따라 환갑이 지난 나이에 만수대창작사에 들어간 우치선은 이후 북한의 현대 도자를 이끌었다. 북한미술계에서 차지하는 우치선의 위치는 2003년 사망한 그의 형상이 만수대창작사에 전시된 것만으로도 충분히 웅변된다.

고려청자에 시대감각을 불어넣다

임사준, 「화병」

북한 주민들도 단원 김홍도의 작품은 안다. 박물관에 가면, 우리처럼 혜원 신윤복의 그림을 본다. 당연한 이야기 같지만 쉽게 잊고 사는 일상의 한 면이다. 그들도 청자의 묘한 색채에 감탄하고, 백자의 단아한 백색의 미에 경의를 표한다. 이처럼 남과 북은 같은 전통을 공유하고 있는 것이다.

전통은 고인 물이 아니라 흐르는 물과 같다. 고려 때 만들어진 청자는 흐르고 흘러서 지금 우리 앞에 와 있다. 이처럼 전통은 박물관 수장고에 박제화되어 있을 때보다 끊임없이 흘러야 비로소 생명을 갖게 된다.

박물관에서 전통미술 작품을 전시할 때도 마찬가지이다. 전시를 준비하는 사람은 21세기를 살아가는 사람이다. 이들이 21세기를 사는 관람자와 소통할 수 있는 전통을 호출해서, 전시공간에 내놓는다. 그래서 어떤 작품은 작가의 죽음과 더불어 역사 속에 사라지기도 하고, 어떤 작품은 다른 시대를 만나 명작의 반열에 오르기도 한다.

임사준, 「화병」

"시대가 다른데, 그대로 따라서야"

남북한 모두에게 지속적인 사랑을 받고 있는 명품은 청자와 백자이다. 사실 청자와 백자가 만들어진 시기인 고려와 조선시대에는 그저 한낱 그릇에 불과했다. 무명의 장인들이 협업으로 제작한 멋진 그릇이 시대를 넘어서 이젠 예술품으로 통한다. 도자기는 흙으로 빚은 후 불에 구워 만든다. 불 속에서 생기는 화학반응을 통해 유리질화가 일어나는 기술적 과정이 필요하다. 이 과정에서 청자의 푸르른 비색이 만들어지고, 백자의 단아한 백색이 탄생한다. 그릇 표면에 흰색을 발라 백자가 만들어지는 게 아니다. 따라서 청자와 백자를 만들기 위해선 '기술'이 있어야 했다.

16세기, 전 세계에서 백자를 만들 수 있던 나라는 중국과 조선, 그리고 베트남 정도였다. 그릇문화가 발달되어 있지 않았던 유럽인들의 16세기 그림을 보면, 멋지게 정장을 차려입은 귀족들이 접시 없이 음식을 집고 먹는 것을 볼 수 있다. 유럽인들부터 시작해 전 세계인이 그릇문화에 눈을 뜨게 되자 귀족들은 백자부터 찾게 되었다. 만들 수 없으니 전량 수입이 유일한 길이었다. 이처럼 그릇은 예술이면서 국가의 경제를 부흥케 한 유망한 첨단산업이었다.

청자와 백자의 예술적 가치를 깨닫고 제조기술을 현대까지 이어지도록 하기 위해 남북한은 각자의 상황에 맞게 노력해 왔다. 북한에서 그 대표적 작가가 우치선과 임사준任師俊, 1927~2007이다. 우치선의 작품은 전통을 복원하는 데 집중되어 있었다. 도자기 위에 문양을 그리고, 장식을 하는 기법과 함께 전체적인 스타일 면에서도 전통 고려청자에서 크

게 벗어나지 않고 이를 재현하려고 노력하였다.

이에 비해 임사준은 청자를 어떻게 현대화시킬 것인가에 작업을 집중했다.

"도자기는 시대의 역사적 산물인 것만큼 당대인의 사상과 정신적 요구가 뚜렷하게 반영된다. 아무리 좋은 것이라고 해도 과거의 것을 맹목적으로 계승한다면 도자기의 발전이 어떻게 이루어지겠는가. 오늘의 시대는 우리 시대 인간의 감정과 정서를 반영한 더 높은 수준의 새로운 도자기를 요구한다. 그러자면 공예가들이 무엇보다도 시대의 본질을 볼 줄 알아야 하며 주도적인 사상 감정과 정서를 심장으로 느낄 줄 알아야 한다. 그리고 고상하고 아름다운 도자기 예술에 그것을 구현해 내야 한다. 형태와 색, 장식의 3대 요소에서 현대적 느낌이 표현되어야 한다. 이를 실현한 도자기 공예가는 참다운 예술가이다."

'김일성상'(1989)을 받은 바 있는 임사준의 이야기는 자신이 전통과 현대 창작 간의 문제를 어떻게 사고하고 있는지 잘 들려준다.

청자를 지금 이 공간에 불러내는 작가의 생각과, 그 작가를 둘러싼 시대사상과 문화에 따라 지금 만들어지는 청자는 다를 수밖에 없다는 건 일면 당연한 이야기처럼 들린다. 그렇다면 우리는 남북한에서 다르게 계승되고 있는 전통의 모습에 그리 놀랄 일이 아니다. 그래서 무엇이 전통인가를 논하기 전에 그 다양성을 들여다보며, 왜 이렇게 다른지를 분석해 보는 지혜가 필요하다.

'쪽무이 그림'을 아시나요?

만수대창작사, 모자이크 벽화

북한의 미술은 인민을 교양하고자 하는 목적으로 제작된다. 이 목적을 효과적으로 수행하기 위해 기념비 조각으로 대표되는 기념비 미술을 야외에 설치하곤 한다. 건물 안에 전시된 미술작품보다 인파가 북적거리는 거리에 배치한 작품에 대중의 시선이 집중되기 때문이다. 특히 일상의 공간에 미술작품을 설치하면, 대중이 계속 작품과 마주칠 수 있기에 그 효과를 극대화할 수 있다.

그런데 만약 야외에 세워진 최고 지도자의 초상화나 벽화가 자연재해나 미술재료의 한계 때문에 훼손될 경우에는 어떤 일이 벌어질까? 비가 오면 그림판을 회전시켜서 비를 피하게 하는 경우도 있고, 페인트로 칠했을 때는 조금이라도 색이 바래면 천으로 초상화를 덮은 뒤 덧칠하는 경우도 있다.

이처럼 야외에 설치된 작품은 비바람뿐만 아니라 여름에는 높은 온도와 자외선, 겨울에는 차가운 눈보라 같은 자연환경에 그대로 노출되기 때문에 작품을 보호하기가 쉽지 않다. 북한의 미술계는 보다 근본적

만수대창작사, 모자이크 벽화(전경), 2005
모자이크 벽화(부분)

으로 이 문제를 해결하고자 오래전부터 노력을 기울이고 있다. 김일성과 김정일을 형상화한 작품을 비롯한 주체미술의 기념비적 작품이 세월의 흐름 속에 점차 퇴색되어 생동성을 잃고 있는 까닭이다. 그래서 불변하는 안료를 찾아내는 것이 지상과제로 떠오른 것이다.

그 첫 성과는 보석화를 창시한 것이었다. '조선 보석화'는 물감 대신 갖가지 빛깔을 자아내는 보석 같은 천연돌을 가루로 만들어 재료로 사용하는 장르이다. 회화 안료보다 내구성이 좋기 때문에 돌을 이용하는 것이다.

또 다른 성과는 영구성이 강한 모자이크 벽화로 작품을 제작하는 것이다. 북한에서 모자이크 벽화에는 1,200℃에서 구워낸 색유리와 타일, 가공한 천연석을 사용한다. 이러한 방식으로 만든 재료의 견고성 때문에 자연조건에서 비교적 오랜 기간 변치 않는 색을 간직할 수 있다. 따라서 주로 야외에 설치된 기념비적 의의를 가진 건축물과 구조물의 벽화를 형상화할 때 사용된다. 특별한 경우에는 금·은 등의 귀금속을 사용하기도 한다.

변색에 강한 모자이크 벽화

북한에서는 '모자이크 벽화'라는 용어를 사용하지만 동시에 이를 북한식 표현인 '쪽무이 그림'이라고도 한다. 여러 조각을 모아 큰 한 조각을 만드는 '쪽모이'의 북한식 표현이다. '쪽무이 그림'은 공예나 그 밖의 미술 장르에서도 부분적으로 활용되기도 하는데, 예산 문제로 야외에 설치된 초상화 등 모든 벽화를 모자이크로 제작하는 것은 아닌 듯하다.

이 작품 역시 만수대창작사에서 제작한 모자이크 작품이다. 모자이크 벽화는 공정이 간단하지 않아서, 대부분 집단창작으로 제작된다. 북한은 조선시대 김홍도와 신윤복이 활동한 도화서처럼, 국가가 최고의 화가들을 선발해 월급을 주고 국가에서 필요로 하는 미술작품을 생산하도록 하는 이른바 '창작사 제도'를 운영하고 있다. 특히 만수대창작사는 북한 최고의 작가들이 모여 있는 곳으로, 국가의 가장 중요한 미술품 제작에 우선 참여함으로써 다른 창작사의 작품 제작을 선도하는 역할을 담당한다.

북한미술계는 창작사를 중심으로 활동하기 때문에, 북한미술 창작의 주요한 특징인 집단창작 방식을 효과적으로 운용할 수 있다. 이러한 제작방식은 미술가 한 명 한 명의 개별적 특성을 강조하기보다 미술작품의 목적에 맞는 표현 형식에 미술가들이 어떻게 작업할 것인가에 논의를 집중시키는 경향이 있다.

지금까지 북한미술계는 미술가 개인의 작가주의에는 무관심한 듯 보이지만, 2000년대 들어와 북한미술계도 저작권에 관해 자각하기 시작하면서 작가의 개별적인 작품 성향에 대한 관심도 높아지고 있다.

피 끓는 모성의 절절함을 빚다

조규봉, 「남녘땅의 어머니」

분단 이전의 우리 미술계에서 조각가의 숫자는 회화 장르에 비해 상당히 빈약하였다. 그 이유로는 여러 가지 의견이 있겠지만, 전통시대에 서화만을 예술로 인정하고 조각가들을 '장인'이나 '쟁이'로 천시한 산물일 수도 있고, 당대 환경의 문제일 수도 있다. 서울 화단畵壇이 그러하였으니 평양 화단은 더욱 녹록지 않았을 것이다.

그런데 현재 북한 조각계는 사실적인 구상조각을 다루는 기술이 상당히 발달해 있다. 어떻게 그것이 가능했을까? 누가 이들을 교육했을까? 이때 가장 먼저 떠오르는 인물이 조규봉曺圭奉, 1917~?이다.

1917년 인천에서 태어난 조규봉은 열아홉 살 되던 해인 1936년에 미술가가 되겠다는 꿈을 안고 일본으로 건너간다. 그리고 1937년 도쿄미술학교 조각과에 입학하여 각고의 노력을 기울인다. 1940년 조선미술전람회에서 특선을 하며 미술계에 등단한 이래 계속 출품하여 수상했을 뿐만 아니라 일본의 '신문전'에도 출품하여 입선하는 등 활발한 활동을 이어갔다.

조규봉, 「남녘땅의 어머니」, 높이 93cm, 1959, 조선미술박물관 소장

북한의 미술 수업시간에 인체 데생을 가르치기 위해 사용하고 있는 석고들.
북한 사람들의 모습을 하고 있는 것이 이채롭다.

1944년 부모가 있던 중국 지린성 창춘시로 건너가 창작생활을 하다가 다시 서울로 돌아와 최초의 조각가 단체인 '조선조각협회'에 참여하기도 했으나, 1946년 8월 인천시립예술관 개관기념 미술전에 출품한 뒤 바로 월북한다. 북한 측 기록은 북조선 임시인민위원회 강원도 해방탑 건설준비위원회가 해방탑 건설과 관련하여 조규봉을 초청한 것이 계기가 되었다고 전하고 있다.

북조선미술가동맹 조각 분과위원장의 책임을 맡으면서 1946년 말 모란봉에 세우는 해방탑 제작에 참여하는 등 그는 북으로 가자마자 창작 작업에 착수하였다. 이후 1949년 9월 평양미술대학이 설립되면서 조각학부 교수로 이후 40여 년간 후학을 양성하면서, 실질적으로 북한의 조각계를 이끄는 인재를 배출했다.

굳건한 어깨, 마디마디 굵은 어머니의 손

1959년에 제작한 「남녘땅의 어머니」는 그의 대표작 중의 하나로 국가미술전람회에서 2등으로 당선하였다. 허기진 아이를 가슴에 안은, 피 끓는 모성의 절절함이 강하게 다가오는 작품이다. 가녀린 아이의 가냘픈 어깨와 대조되는 두툼한 어머니의 손, 여윈 아이의 어깨에서 등까지 감싸안은 마디 굵은 손은 모성애가 무엇인가를 잘 보여 주고 있다.

여리고 가냘픈 여성의 몸매가 아닌, 모진 풍파를 든든하게 막아낸 굳건한 가슴과 강한 어깨의 어머니. 그 몸 구석구석에 가해진 촉각적 터치에서 묻어나는 삶의 무게를 견뎌낸 흔적들. 어린 자식을 보는 눈빛이 머금은 처절한 절망과 조심스러운, 그러나 옹골진 용기가 액면 그대로

전해진다.

이와 같이 조규봉 조각의 특징은 대상의 심리 상태를 표현하는 예리한 표현력과 터치를 통한 촉감적 표현, 세부를 선택하여 집중하는 묘사에 있다. 또한 「남녘땅의 어머니」에서 보듯이, 특히 흙을 다루는 데 뛰어난 기량을 발휘했다.

북한 조각계에서 조규봉의 위상은 단순히 뛰어난 조각 작품을 남겼다는 데에만 머무는 것은 아닌 듯하다. 북한 조각사에서 대기념비 조각 창작이 시대적 과제로 제시되었던 1960년대부터 1970년대, 그는 지도적 위치에서 대기념비 제작 사업에 적극 참여하였다. 「천리마 동상」 창작에 나서고, 「보천보전투승리기념탑」의 초안을 설계하였으며, 「만수대기념비」, 「왕재산대기념비」 등 대기념비 창작 사업에 전력을 쏟았다.

대기념비 미술에 대한 선례가 없던 북한에서 이 사업을 책임지고 건립하는 중심에 조규봉이 있었으니, 북한에서 그의 위치를 상상하기란 어렵지 않다. 그는 『나무조각 기초』 등 교육을 위한 다수의 참고도서를 집필하는 한편, 우리식 교육 실정에 맞는 석고상 교재도 창작하여 실기 교육에 사용하는 등 교육자로서도 북한미술계에 큰 영향을 끼쳤다.

북한 당국도 이를 인정하여, 조규봉이 일흔의 고령이 훨씬 지날 때까지 조각실기 교수와 조선미술사, 외국미술사, 인체조형 해부학을 비롯한 전공 이론 강의를 계속할 수 있도록 배려해 주었다고 한다. 바로 이렇듯 월북한 1세대 조각가들의 노력 속에 북한의 조각계가 성장했다는 사실은 분단이라는 끝나지 않은 역사의 아이러니를 다시 한 번 곱씹게 한다.

우표에 나타난 북한의 사회와 문화

루벤스 탄생 400돌 기념우표

　　북한은 1946년 3월 최초로 우표를 발행한 이후 지속적으로 우표를 발행하고 있다. 이들 우표에 담긴 그림이나 사진 또한 지속적으로 변화하고 있기 때문에 우표를 통해 북한 사회와 문화의 변화상을 살펴볼 수 있다는 것은 매우 흥미로운 일이다.

　　특히 국가 주도로 생산되는 북한 우표는, 우리의 우표처럼 국내뿐만 아니라 국외로 편지나 물품을 보낼 때에도 공개적인 위치에 붙여져 노출되기 때문에, 국가를 상징하는 이미지로도 기능한다.

　　북한이 처음으로 발행한 우표는 흥미롭게도 '무궁화 6종'이었다. 이는 물론 북한이 '김일성화'와 같은 국가 상징을 만들기 전인 1946년이었기에 가능한 일이었다. 이후 곧 태극기를 배경 삼아 김일성 초상을 토대로 만든 우표가 제작되기 시작하였으며, 자신들만의 국가 표상이 만들어진 이후인 1949년에는 국기, 1950년에는 국기훈장을 우표로 제작해 발행하였다.

　　우표는 외국인들에게도 자연스럽게 노출되기 때문에 북한의 지역성

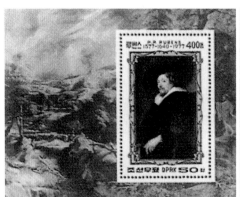

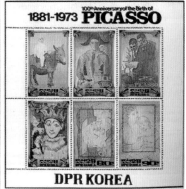

루벤스 탄생 400돌 기념우표, 1978
피카소 탄생 100돌 기념우표, 1981
제3차 아세아탁구선수권대회 기념우표, 1976

을 드러내는 이미지와 더불어 세계인들과 공유할 수 있는 이미지를 우표에 담고 있다. 이러한 북한의 우표들은 1946년부터 2002년까지 4,200여 종이 제작되었다고 한다.

우표 이미지의 주제는, 우선 북한의 특수성을 드러내는 김일성과 김정일의 우상화와 관련된 일련의 사건 및 초상화, 국제적 의의를 갖는 행사 및 인물 초상화, 북한의 특수성이 잘 반영된 건축물 및 문화예술적 성과들, 인민들을 교양하기 위한 표어들, 북쪽땅에서 벌어진 유구한 역사와 문화, 자연, 지리, 동식물 등 다양하다.

외교 관계 기상도이자 외화벌이 수단

흥미로운 것은 조선시대 인물이나 북한땅에 살진 않지만 한반도에 생식하는 동식물, 분단 이전에 남북한이 공유하던 전통, 전통미술 작품도 우표로 제작되고 있다는 점이다. 또한 해외 인물 및 해외 작가들이 그린 명화도 우표에 담기곤 한다.

1940~50년대 북한과 소련의 관계가 우호적이었을 때는 소련의 인물뿐만 아니라 소련의 우주로켓 발사를 기념하는 우표 등을 발행함으로써 성장하는 소련의 이미지를 통해 사회주의의 우월성을 선전하기도 하였다. 그러나 1960년대 이후 소련과의 관계가 소원해지면서 소련 관련 우표 수가 줄어들다가 1980년대 이후 소련 관련 우표가 다시 늘어난다. 여기서 알 수 있듯이 해외 우표의 이미지 선택은 외교 관계의 기상도와 밀접히 관련되어 있음을 알 수 있다.

1970년대에는 1972년 북한이 처음으로 뮌헨올림픽에 참가한 후, 1976

년 몬트리올올림픽에서 처음으로 금메달과 은메달을 따는 등 쾌거를 이루면서 올림픽 관련 스포츠 우표가 급증하는 특징이 나타난다. 이러한 스포츠 우표의 급증은 스포츠 마케팅을 국가 이미지를 관리하는 데에도 활용하고 있음을 짐작하게 한다.

1980년대에 들어와 눈에 띄는 변화는 해외 관련 우표가 많이 등장한다는 점이다. 이는 1990년대 이후 지속적으로 증가하고 있다. 피카소 우표도 제작되었다. 피카소는 6·25전쟁의 참상을 「한국에서의 학살」로 고발한 작가라는 점에서 한반도와도 관련이 있다. 그의 작품 스타일은 다양하지만 그중 가장 유명한 장르는 입체주의일 것이다. 그러나 입체주의라는 화풍은, 피카소 탄생 100주년을 기념하여 북한에서 발행한 우표에서 보이지 않는다. 피카소의 입체주의 작품은 그리려는 대상을 앞에서 보고, 옆에서 보고, 위아래에서 보는 등 다양한 시점에서 바라보고, 이를 한 화면에 종합했기 때문에 얼핏 보면 추상화 같아 보인다. 그래서인지 북한에서는 피카소의 입체주의풍의 작품을 우표 이미지로 선택하지 않았다. 형식의 새로움이 지닌 전위적 발상을 위험하다고 판단했기 때문일까? 북한은 여전히 '미술'의 개념에 대해 대상을 '재현하는 미술'로 한정하고 있다. 그럼에도 불구하고 피카소 우표를 제작하는 이유는 무엇일까? 이는 국내보다는 해외 판매 때문이라고 판단된다. 1990년대 이후 해외 판매용 우표의 제작은 점점 늘어나고 있으며, 이는 우표가 외화벌이 수단으로써 안정적으로 판매되고 있음을 증명하는 것이기도 하다.

분단이 만든 미술

요즘은 '미술'보다는 '시각언어'라는 용어를 더 자주 사용하는 것 같다. '미술'이 '언어'라는 이야기를 하고 싶은가 보다. 문자 기호를 사용하지 않고, 시각 이미지를 사용하여 하고 싶은 이야기를 전달한다는 것이다. 미술가들도 무엇인가 하고 싶은 이야기가 있는가 보다.

현대미술은 어렵다고들 말한다. 왜 '어렵다'는 단어를 쓸까? 무언가 답을 찾고 싶을 때, 내가 그 답을 풀지 못할 때, '어렵다'는 단어를 쓰곤 하는 것 같다. 그렇다면 현대미술 작품에 '답'이라는 것이 있을 수 있을까? 작품을 만든 미술가가 숨겨놓은 답이 있는 것일까?

결론부터 말하면, 그러한 답은 없다. 미술가들이 숨겨둔 이야기는 있지만, 그 이야기는 감상자가 자신의 경험 속에서 새롭게 변형되어 읽히곤 하기 때문이다. 이처럼 해석의 여백이 많은 것이 시각언어의 특징이다. 그 여백의 공간은 감상자가 자신의 방식으로 채우면 된다. 그것이 미술의 매력이다.

우리가 '바나나'라고 쓰면, 우리는 "ㅂ(비읍), ㅏ(아), ㄴ(니은), ㅏ(아), ㄴ(니은), ㅏ(아)"를 머릿속에 떠올리는 것이 아니다. '바나나'라고 쓰면 동시에 '바나나' 이미지를 떠올리도록 약속이 되어 있다. 그러나 시각언어에서는 빨간색은 무엇을 의미한다는 식으로 모두가 합의한 약속이 없다. 빨간색 옆에 파란색이 있으면, 그때 빨간색은 무엇을 의미한다고 합의한 약속도 없다. 따라서 시각 이미지를 볼 때, 그것이 무엇을 연상하는 것인가에 대한 해석은 이미지를 바라보는 감상자의 경험이 크게 영향을 끼치게 된다. 누군가에게 빨간색은 피를 상징하는 공

포이고, 누군가에게 빨간색은 장미꽃을 연상시키는 사랑이며, 누군가에게 빨간색은 정열을 떠올리게 할 수 있다.

그렇기에 현대미술은 어려운 것이 아니다. 다만 자신에게 전달되는 느낌에 솔직하게 각자의 이야기로 읽어내면 된다. 다음에 소개하는 이야기들이, 그 과정을 이끌어주는 하나의 매개자 역할을 할 수 있기를 바란다. 2부에서는 '분단'이라는 문제에 집중했던 우리 미술가들의 작품을 소개한다.

판문점 선언 이후, 뉴스에서 자주 등장하는 단어는 '정전선언'이다. 덕분에 우리는 새삼스럽게 깨달았다. 우리가 지금 휴전 중이라는 사실을 말이다. 실은 인식하지 못하고 살았다. 우리 삶 속에 '전쟁'은 현실적이지 않은 단어였다. 그래서 우리는 북한이 미사일을 쏘아올려도 사재기 따위는 하지 않았다. 외신들은 이러한 현상을 신기하다고 또는 높은 시민의식으로 보도했지만, 실은 "전쟁이 일어날 수도 있다"라는 명제를 온 국민이 망각하며 살고 있다. 너무도 엄청난 일이라서, 서로 약속이라도 한 듯이, "그럴 일은 없을 거야"라며 망각 속에서 주문을 외운다.

그렇지만 현실은 그렇지 않다. 우리 삶에는 다양한 방식으로 분단 트라우마가 작동하고 있다. 상처가 있다는 것이다. 이 상처에 대해 이야기하는 미술가들의 작품을 들여다보고자 한다. 어떤 작품은 감상자의 상처와 만날 것이고, 어떤 작품은 내가 바라는 미래에 먼저 가 있을지도 모른다. 독자들이 작품과 마주했을 때, 또 다른 이야기가 만들어질 것이라 믿는다. 여기에 소개하는 작품

들이 그 매개자의 위치에 서 있기를 바란다. 이를 통해 내 안에 존재하는, 그러나 망각하고 있는 분단 트라우마를, 그 상처를 가만히 들여다볼 수 있는 시간이 되기를 바란다.

1. 우리 안의 분단 트라우마

꽃에 싸인 전사

이용백, 「엔젤 솔저」

영상 작품이다. 화면에 꽃들이 만발해 있다. 너무 화려해서 우리의 시선이 끌려들어가, 화면 안에서 울려나오는 새 소리에 신경이 쓰일 무렵 새 소리가 그치고 바스락거리는 움직임이 느껴진다. 다시 화려한 꽃들의 움직임에 예민해질 즈음, 꽃들 속에서 꽃으로 뒤덮인 군복을 입은 군인들이 역시나 꽃으로 덮인 총을 들고 조심스럽게 걸음을 옮기고 있음을 알아차리게 된다.

꽃밭 속에서, 꽃으로 위장한 군인들. 처음에는 낯설지만, 잠시 생각해 보면 금세 고개가 끄덕여진다. 군복은 전투가 벌어지는 외부 조건에 맞추어 색과 디자인이 결정된다. 자신을 숨기고 외부 환경과 하나가 된 듯이 위장한 복장이 군복임을 상기해 보면, 꽃밭에서는 꽃으로 위장하는 것이 쉽게 이해가 간다.

이렇게 화면 움직임에 익숙해질 무렵, 꽃으로 위장한 총을 들고 바스락거리며 조심스럽게 움직이는 군인들 바로 앞쪽에서, 이 군인을 총으로 겨누면서 다가오는 또 한 무리의 꽃으로 위장한 군인들의 조심스러

이용백, 「엔젤 솔저」, 영상(스틸컷), 2005

운 움직임이 감지된다. 오른쪽에서 왼쪽으로 움직이는 한 무리의 군인들과, 왼쪽에서 오른쪽으로 움직이는 한 무리의 군인들이 총구를 겨누며 점점 더 가까이 다가서고 있다. 서로의 총구가 가까워질수록 긴장감은 상승하고, 우리의 심장박동 수도 올라간다.

이 작품이 베네치아비엔날레에 출품되자 세계 각국에서 온 관람자들에게 지대한 관심을 받았다. 꽃으로 위장한 군인들이 상대방을 겨누며 조심스럽게, 그러나 치밀하게 움직이는 발걸음이, 꽃의 화려함과 총의 공포가 결합되어 천연하게 다가왔다. 여러 나라 사람들에게 이 화면은 여전히 정전停戰시대를 살아가는 한반도의 정세뿐만 아니라 지금 현실세계 어딘가에서 벌어지는 실제 전쟁을 떠올리게 했을 것이다. 그러나 보다 주목되는 점은, 이 작품에는 화려한 도시에서 벌어지는 끊임없는 경쟁과 그 속에서 살아남아야 하는 우리 자신의 모습도 투사되어 있다는 점이다. 그 적나라함이 당혹감과 함께 세계인들의 공감을 얻어냈다.

그래서일까. 이 작품을 보고 있으면 '바니타스Vanitas'라는 단어가 겹쳐졌다가 사라지곤 한다. 바니타스는 '인생무상'을 뜻하는 라틴어이다. 세상에서의 삶이 한시적이고 덧없음을 의미한다. 회화에서는 17세기 네덜란드 정물화에 바니타스가 많이 나타났는데, 흔히 부와 권력을 상징하는 보석, 쾌락을 상징하는 술잔, 죽음을 상징하는 해골, 생명의 유한함을 상징하는 꽃 등을 소재로 바니타스를 표현했다.

총과 꽃의 역설, 전쟁과 평화를 묻다

그런데 이 작품에서 보이는 화려한 꽃과 총 또한 언젠가 시들어 사라질 덧없는 미와 죽음을 상징하는 듯 보인다. 죽음으로써 영원히 화려할 수 있는 조화造花가 상징하는 영혼 없는 맹목적인 추구, 이것이 도달하는 공허함을 상징하는 것 같기 때문이다. 그래서 이 작품은 '사람은 결코 죽음을 피할 수 없다'는 고대 '메멘토 모리Memento Mori의 철학을 떠올리게 한다. 바니타스의 사상처럼, 이용백李庸白, 1966~ 의 「엔젤 솔저」의 움직임은 역설적이게도 우리에게 '죽음을 기억하라'고 외치고 있는 것 같아서다. '인간 삶은 매혹적인 꽃처럼 아름답지만 유한하고 한시적인데, 왜 굳이 서로에게 총부리를 겨누고 있는 것인가'라고 묻는다.

작가는 이 작품의 제목을 「엔젤 솔저」라고 붙였다. 화려한 꽃으로 위장한 군인들을 '엔젤'과 '솔저'의 관계로 명명한 것이다. 꽃으로 위장한 군인은 결국 엔젤로 위장한 솔저였던 것이다. 폭력은 어떠한 경우에도 천사가 될 수 없다는, 평화의 가치를 다시 환기시켜 준다.

작가는 영상작업으로 선보인 「엔젤 솔저」를 다른 매체로도 지속적으로 제작했다. '엔젤 솔저'의 화두를 평면작업에서 더 확장시켜, 꽃으로 장식한 실제 탱크와 함께한 퍼포먼스 작업도 시도한 바 있다.

2016년의 한반도는 여전히 시끄럽다. 군사훈련이 거대한 규모로 남과 북에서 열리고, 그 파장이 뉴스를 통해 지속적으로 보도되고 있을 즈음 불현듯 떠오른 것이 이용백의 작품이었다.

P, 북한 계정 리트윗하다가 법정에 서다

옥인 콜렉티브, 「서울 데카당스」

남북 간의 긴장이 누그러질 기미가 보이지 않는 데도 불구하고, '분단' 문제에 대해 다양한 예술적 상상력으로 무장한 작가들의 작품은 여전히 존재를 드러내고 있다. 최근 발표한 작품을 중심으로 이들의 공통점을 살펴보면, 20세기 작가들이 한민족 통일의 당위성을 토대로 결연한 작품을 제작해서 분단 문제를 선도했다면, 21세기 작가들은 분단이 만든 다양한 일상의 자장을 포착하며 되묻고 때로는 해체하는 작업을 지속하고 있음을 알 수 있다. 같은 맥락에서, '일상에 내재된 분단 트라우마'를 드러내는 작업은 여전히 소중하다.

옥인 콜렉티브의 「서울 데카당스」는 북한에서 운영하는 사이트의 내용을 리트윗한 행위로, 국가보안법 위반 판결을 받았던 사건을 소재로 제작한 미디어 영상 작품이다.

「서울 데카당스」는 법정에 전달된 최후진술서에서 출발한다. 사건 당사자인 'P'는 북한의 트위터 계정을 리트윗하고, '멘션'을 보내는 등 이적표현물을 취득, 반포했다는 이유로 2년간에 걸친 구속-수사-재판의

옥인 콜렉티브, 「서울 데카당스」, 영상(스틸컷), 2013

과정을 겪는다. 그 결과 1심에서 국가보안법 위반이라는 법원의 판결을 받았다. 「서울 데카당스」는 이때 제작된 영상이다.

미술가 작가 그룹 옥인 콜렉티브는, 'P'와 'P'의 트위터를 지켜본 주변인들의 진술이 이 판결과는 확연히 다른 점에 주목했다. 그가 공판을 위해 작성한 최후진술서의 내용과도 일치하는 부분이 전혀 없었다. 당시 스물다섯 살이었던 'P'는 아버지에게 물려받은 사진관을 운영하면서 하루에도 수십 개의 트위터 멘션을 '반포'하며, 또래 친구들과 농담을 주고받는 것이 일과 중 하나였고, 북한 트위터의 계정 역시 농담의 소재로 삼았을 뿐이라는 것이다.

새롭게 북한을 인식하는 세대와 제도의 충돌

옥인 콜렉티브는 극단적으로 상반된 주장의 자료를 살펴보면서, 아마도 법원의 판결은 'P'의 진술이 문자 그대로 전달되지 못했거나 'P'의 태도나 몸짓 혹은 심지어 외모의 무언가가 대한민국 법정에 적합하지 않았던 것은 아닐까 하는 의문을 품는다. 「서울 데카당스」는 'P'가 작성한 진술서를 어떻게 하면 원래의 뜻대로 전할 수 있을까에 대한 고민에서 출발하여, 전문적인 연기 지도자의 도움을 요청하고 그 과정을 기록했다. '서울 데카당스'는 실제 'P'의 트위터 계정이기도 하다.

연기 지도자와 'P'와의 대화는, 새로운 세대의 등장과 이들의 고민을 드러낸다는 점에서 흥미롭다. 이번 재판을 통해 무엇이 가장 힘들었냐는 질문에 'P'는 '성욕 감퇴'를 언급한다. 이 사건이 일어났을 때, 자신의 변호사들은 '국가보안법 철폐'를 이야기했지만 자신은 그런 것에 관

심 없으며, 이 법이 자신의 성욕을 감퇴시킨 데에 대한 치명적 괴로움 때문에 힘들다고 고백한다. 법정에서도 이 괴로움을 이야기했더니, 법정은 웃음바다가 되었고, 자신은 그 후로 점점 더 솔직하게 이야기하는 것이 힘들어졌다고 고백한다.

이 작품은, 북한을 가볍게 바라보는 새로운 세대의 등장과 이들을 혼란에 빠트리는, 또는 바보로 조롱받게 만드는 국가보안법과 제도의 문제를 제기한다. 국가보안법을 타도하자는 것이 아니라 이 법이 자신의 성욕을 감퇴시킨 데에 대한 치명적 괴로움을 차마 법정에서 말하지 못하는 진실과 연극 사이, 그 지극히 사적인 일상성에 드리워진 분단 트라우마의 폭력성이 우리를 섬뜩하게 자극한다.

아이러니하게도 남북의 정치적 대치 상태가 매우 심각해진 지난 5년 동안, 미술계는 남북 교류가 화려했고 떠들썩했던 그 전 10년보다 더 차분하게 우리 안의 분단 문제를 직시하는 미술작품이 속속 제작되고 있다. 이것이 어떻게 가능했을까? 문득 자문自問하게 되는 흥미로운 화두가 아닐 수 없다. '미술과 정치'라는 화두가 지루하다 싶을 만큼 유행하는 세계 미술계의 현상 때문일까? 덕분에, 1980년대 '그림마당 민'에서 용기 있게 현실에 대한 발언을 시작한 선배 작가들과 달리 이들 세대는 대표적인 미술관이나 상업 화랑에서, 또 해외에서 관심을 받으며 작업을 할 수 있었을지도 모른다. 그러나 더 중요한 것은 세계주의의 시선에서 한반도를 바라봄으로써, 발생하는 분단 문제를 대하는 자기검열의 해체, 예술적 완성도의 다양성과 발랄함 등이 발견된다는 점이다. 특히 이들의 작업에서 보이는, 일상을 천착하는 진정성의 깊이에서 다

음 작업을 기대하게 한다.

(*이후 이 사건은 2심에서 무죄를 받았고, 대법원에서 무죄가 확정되었다. 실제로 'P'는 '우리민족끼리'를 팔로우한 것은 북한을 찬양하기 위해서가 아니라 비판하고 희화화하기 위한 목적이 더 컸다고 주장했다.)

'군인', 우리들의 자화상

오형근, 「군인」

오형근의 사진들은 한국 사회의 '정체성'에 대한 질문에서 출발한다. 그의 「군인」 연작은, 의무를 다하기 위해 모인 집단 구성원인 군인을 통해 분단 현실과 역사적 트라우마가 공존하는 한국 사회의 정체성을 보여 주고 있다.

역사적 트라우마는 특정 개인의 트라우마가 아니라, 특정한 역사를 공유하는 집단의 트라우마이다. 케빈 아브루흐Kevin Avruch가 논한 바와 같이 역사적 트라우마는 "개인적 상처와 마찬가지로 사회와 국가 역시 그들의 역사에 의해 규정되고 있기 때문에 상처받을 수 있다"라는 전제에서 출발한다. 따라서 도미니크 라카프라Dominick LaCapra는 "역사적 트라우마는 직접적인 체험 당사자뿐만 아니라 그와 관계하는 특정 집단 내부에서 전이되는 감염체계를 가진, 후천적이면서도 이차적인 트라우마화라고 할 수 있다"라고 언급한 바 있다.

우리 세대가 비록 6·25전쟁을 직접 겪지는 않았지만, 이 역사적 사건의 트라우마가 지속적으로 우리 국민에게 전이되고 있으며, 이러한 2차

오형근, 「군인」, 사진

적 트라우마가 한반도에서 냉전시대가 존립할 수 있는 토대를 제공하고 있다는 것이다.

내가 겪지 않은 사건 때문에, 즉 내가 태어나기도 전에 벌어진 사건 때문에 '지금 내가 다 아프다.' 나에게도 역사적 트라우마가 지속되고 있다는 점을 인지하는 것은 현재의 한반도 상황을 이해하는 주요 방법론이라 판단된다. 이러한 역사적 트라우마의 자장 속에서 분단에 대한 기억이 제도화되었고, 내면화되고 있기 때문이다.

오형근은 군인들을 프레임에 담고 있다. 남과 북이 서로를 겨루며 서 있는 군인들은 분단의 실체이다. 그의 「군인」 연작에는 공통적으로 군인들의 내면에 억압된 공포감과 불안정함, 연약함이 드러난다. 더불어 태연함과 무관심이 공존하고 있다는 점에서 주목된다.

군인의 얼굴, 잠복된 역사적 트라우마의 현장

오형근은 사진에서 어떠한 폭력도 직접적으로 보여 주지 않는다. 남한과 북한은 원칙적으로 휴전 상태에 있지만, 그의 작품에서는 북한의 상존하는 위협 또한 부재한 듯 보인다. 대신 잠복된 역사적 트라우마의 현장이 보인다. 그의 사진에서는 오히려 폭력을 예감하고, 그것을 극복하려 애쓰는 군인들의 모습에서 역사적 트라우마가 한 개인에게 어떻게 현현되고 있는지를 드러내고 있다.

북한이 연일 미사일을 쏘아올려도 국내에서 라면이나 생수 사재기가 벌어지지 않는 것은, 이제 국내 신문의 뉴스거리조차 되지 않는다. 외국의 친구들이 한반도를 신냉전 체제로 보고, "한국 괜찮아? 한국으로 여

행 가려고 했는데 취소해야겠지?"라며, 불안한 목소리로 연락해 올 때도, 우리의 일상은 평화롭기 그지없다. 이는 집단 망각처럼 보인다. 우리에게 내재되어 있는, 전이된 역사적 트라우마가 작동한 까닭으로 보인다. 혹시나 생필품 사재기가 벌어지지 않는 것은, 국민들이 약속이나 한 것처럼 '아무 일도 일어나지 않을 거야(전쟁은 절대로 일어나면 안 돼)'라는 주문을 외우면서 현실을 망각하고자 하기 때문은 아닐까?

우리는 '트라우마'로 전쟁을 기억하고 있기 때문에 '분노'보다는 '망각'을 선택한다.

오형근의 「군인」 연작에 등장하는 군인들은 전쟁의 상처가 어떠한지 잘 알고 있는 사람들처럼 보인다. '군인'이라는 키워드와 함께 연상되는 '총', '적군' 등의 이미지가 아니다. 그의 작품에는 군인들의 내면에 억압된 공포감과 불안정함, 연약함이 드러나기 때문이다. 더불어 태연함과 무관심이 함께한다는 점에서 주목된다.

오형근의 '군인'들은 적을 향해서 분노의 시선을 보내며 총을 겨누고 있는 모습이 아니어서 낯설지만, 곧 매우 친숙한 이미지로 우리에게 다가온다. 그의 '군인'들은 바로 나 자신의 모습, 내 오빠의 모습과 겹치기 때문이다. 그리고 우리는 집단 망각의 기제가 작동해서 신냉전 체제의 공포를 무시하고 있는 듯하지만, 내면에서는 오형근의 '군인'들처럼 공포와 불안 속에서 평화를 갈구하고 있다. 그래서 그 '군인'들은 바로 나의 자화상 같다.

영화 같은 현실인가, 현실 같은 영화인가

정연두, 「태극기 휘날리며」

정연두의 작품 「태극기 휘날리며」는 두 점의 사진으로 구성되어 있다. 격렬한 전투 장면의 사진만 있었다면 우리는 이 사진에서 전쟁의 참혹함을 공감했을 텐데, 바로 다른 한 점의 사진 때문에 우리의 정서적 공감은 허공으로 날아가고, 사진을 보는 객관적 거리를 유지하게 된다. 위의 사진에서 보이는 영화 세트장을 통해 우리는 조금 전 봤던 장면이 리얼이 아니라 만들어진 장면임을 깨닫게 된다.

이렇듯 두 개의 화면으로 구성된 정연두 작품의 한 사진은 우리나라에서 최초로 스펙터클한 전쟁영화를 선보였다고 평가받은 「태극기 휘날리며」(2004)의 낙동강 전투 장면이고, 다른 사진은 같은 장면을 촬영하고 있는 현장을 찍은 것처럼 보인다. 세트장에는 조악한 패널 배경과 흩뿌려지는 모래 파편, 6·25전쟁 당시의 군복을 착용한 배우들이 서 있다. 이 현실 같은 영화를 찍기 위해 만들어진 세트장 배우들 뒤로, 실제 분단 최전선인 철원 DMZ철책선과 그곳을 지키는 현역 경계병이 초소와 함께 모습을 드러내고 있다. 낙동강 전투 장면은, 이 세트장의 모

정연두, 「태극기 휘날리며-B카메라」, 사진, diptych photography, 106×144cm(위)/106×179cm(아래),
2013(리얼 디엠지 프로젝트 제공)

습을 여러 각도에서 촬영해서 만든 영화의 한 장면처럼 보인다. 그래서 이 두 사진을 보고 있으면, 영화 같은 현실과 현실 같은 영화의 장면이 동시에 그려진다.

그러고 보니, 2016년 전 세계는 영화 같은 현실과 현실 같은 영화의 마력에 일상이 흔들리고 있었다. 증강현실 게임을 즐기기 위해, 게임의 최적지라는 속초로 이동하는가 하면, 현실에 존재하지 않는 가상의 캐릭터 포켓몬을 잡기 위해 골목길을 배회하는 사람들의 모습이 일상이 되었기 때문이다. 또 스마트폰 안에서만 사는 가상의 포켓몬을 잡으려다가 현실에서 교통사고를 당한 장면이 뉴스가 되어 전 세계에 전송되기도 했다. 미래를 이야기하는 판타지 영화에서나 봄 직한 광경이 현실이 된 것이다. 현실과 가상의 세계가 혼재된 영화 같은 현실에 살고 있는 우리는, 그래서 어지럽다.

한편 사드 배치 문제가 연일 뉴스를 도배한다. 미사일을 쏘면 미사일로 맞춘다거나, 적군이 핵을 미사일에 장착해서 쏘면 이쪽에서도 미사일 공격으로 핵을 방어한다는 식의 공상과학 영화에서만 가능한 이야기들이 진지하게 소개된다. 전쟁을 겪지 않은 전문가라는 이들이 뉴스마다 출연해서, 영화에서나 본 것 같은 일이 현실에서 일어난다는 가정 하에, 그 가정에 가정을, 또 그 가정에 가정을 이야기한다. 가정에 가정을 보태다 보면, 시청자 입장에서는 현실에서 과연 일어날까 싶은 상상의 나라 이야기 같은데, 현실에서는 진짜 사드가 배치된다고 연일 반대 시위가 벌어진다. 지독한 현실이다.

보이는 현실과 실제의 간극을 묻다

현실과 같은 영화는 이미 증강현실의 세계로까지 나아가고 있다. 가상과 현실과의 관계는 우리가 본 무수한 영화를 상상해 보면 앞으로 어디까지 나아갈지 그 끝을 헤아리기도 어지럽다. 그 상상력의 끝이란 과연 존재할까? 그것이 문화의 힘일 수도 있고 과학의 힘일 수도 있지만 증강현실로 일어나는 교통사고를 바라보면서 그 상상력의 지독한 현실이 어느 틈에 섬뜩해진다.

영화 같은 현실, 현실 같은 영화의 혼재가 분단 현실과 오버랩되면서 경쟁적으로 증폭될 때, 그 가속도를 우리의 힘으로 제어할 수 있을까?

정연두의 사진은 영화 「태극기 휘날리며」의 낙동강 전투를 떠올리게 하지만 실은 그 장면이 아니다. 그의 작품은, 옆의 사진 속 세트장을 찍은 사진들의 조합인 듯하지만, 실은 그 세트장을 찍은 사진은 아니다. 작가는 연출사진을 통해, 미디어라는 매체를 통해 그럴듯하게 보이는 현실과 실제 사이의 간극에 대해서도 묻고 있는 것이다.

영화 같은 현실과 현실 같은 영화의 혼재 속에서 어지럼증을 느끼다가, 막상 이 사진의 배경인 DMZ에 도착하면, 우리는 DMZ의 고요함과 마주하게 된다. 작가가 격렬한 전쟁의 세트장을 설치하기 위해 DMZ에 갔을 때 마주한 고요함, 그 역설과 패러독스에, 우리도 작품 앞에서 잊고 있었던 것을 새삼 깨닫게 된다.

이 작품은 우리에게, 현실 같은 영화와 가상현실을 가정하고 벌어지는 영화 같은 현실과의 끝없는 경쟁은, 결국 우리 자신을 패러독스에 빠트릴 뿐이라는 점을 경고하는 듯하다.

낡은 벙커의 역설적 아름다움

최원준, 「빛의 분수」

최원준1979~ 의 「빛의 분수」는 우리가 인식하지는 못하지만, 우리 생활 가까이에 있는 군사시설물을 대상으로 한 영상 작업이다. 여의도 한복판에 있는 지하 벙커나 나지막한 뒷산 언덕의 벙커처럼 우리가 예측하지 못한 곳, 즉 일상 깊숙이 존재하는 벙커와 비밀 아지트, 방호벽이 그의 화면 속에서 우리의 잠든 의식을 일깨운다.

보이지 않는 적에 대한 집착은, 전시 상황을 대비하여 도로를 완벽히 차단하기 위한 방어선을 서울에도 구축하도록 하였다. 미니멀리즘 조각처럼 규칙적으로 늘어선 직육면체의 콘크리트 덩어리들은 폭격으로 부서져 도로를 차단시킬 그날만을 기다리며 웅장한 자태를 뽐내고 있다. 장기간 휴식 중인 이들 시설물은 언제 있을지 모를 전쟁을 기다리고 있다는 공통점이 있다.

최원준의 영상 속 주인공은 이러한 군사시설물을 따라 움직이며 읊조리고 있다.

최원준, 「빛의 분수」, 영상(스틸컷), 2016

"산을 올라 벙커로 들어간다./차가운 콘크리트에서 누군가를 기다리는 일/하루 종일 같은 풍경을 바라보는 일./나는 가끔은 나와 벙커를 동일시한다./어쩌면 벙커가 자신과 나를 동일시하는 것인지도 모르겠다./끊임없는 응시. 그것은 감시이다./벙커 안의 세 개의 창은 특정한 방향을 가리키지 않는다./그저 각각의 역할이 있을 뿐이다.//나는 이곳에서 과거를 응시한다./반복되는 과거를 응시하는 일이 무의미한 일이라는 것을 안다.//밝은 빛은 저물고 어둠만이 남았다."

이 미디어 아트 작업 속에 등장하는 주인공은 우리가 생활하는 도시인 여의도, 은평구 뉴타운 일대, 경기도 파주 등에 버려진 듯 존재하는 지하 벙커, 방어선, 방호벽을 돌아다닌다.

평온한 여의도 버스 정류장 밑 지하에서 발견된 지하 벙커에 들어간 주인공은, 이 군사시설을 만든 사람들이 상상했던 이 공간의 쓰임을 반추해 본다. 무장공비가 출현하고 총격전이 벌어진다.

낡아 흩어지는 군사시설물에 주목하다

그녀는 지하 벙커 속에 들어가 우리를 쳐다보기도 하고, 방어선에 올라 이 공간을 디자인한 사람을 기억해 내기도 한다. 적들이 침입하면 폭발·파괴되어 적들의 침입을 제어해야 하는 임무를 띤 건축물들. 적들의 침입을 방어해야 한다는 이들이 짊어진 막중한 임무는, 파괴하기 위해 건설한다는 역설적 임무를 띠고 만들어졌음에도 불구하고 절대 무너지지 않을 것 같은 단단한 시멘트로 이들을 강고히 서 있게 했다.

영상 속 주인공의 추측처럼 이 구조물의 디자이너는, 직육면체의 시멘트 덩어리들의 연속적 나열을 보며 단순한 구조의 반복으로 물성을 강조하는 세련된 미니멀리즘 작품을 떠올렸을지도 모른다. 인간의 감정에 흔들리면 안 되는 차갑고 냉정한 군사시설물과, 인간의 손맛을 제거해 낸 미니멀리즘의 조합은 꽤 그럴듯하다. 그러나 세월이 지나면서 구조물 옆에는 잡초들이 자랐고, 이 공간의 이미지는 차가운 시멘트 덩어리의 체온과는 다르게 변화해 갔다. "저 바위 안에는 ○○가 들어 있대." 이 방호선과 방호벽이 이 장소의 주민들과 함께 살아가면서 온갖 "~카더라" 이야기들이 만들어지기 시작했다. 그 속에서 이 군사시설물에게도 또 다른 생명, 또 다른 변형이 진행되고 있었다.

전쟁은 일어나지 않았다. 콘크리트 덩어리는 폭파되지 않았고, 점점 더 낡고 닳아 흙 속으로 흩어지기 시작하였다. 무덤으로 변해 갔다.

군사시설물은 특성상 자신의 실체를 숨기기 위해서 위장하기 마련이지만, 세월의 힘은 이들을 자연에 동화시켜 버렸고, 긴장된 응시의 힘은 거세되었다. 동물을 포획하는 거미줄의 아름다움처럼, 시간의 씨실과 날실로 엮인 벙커는 역설적인 아름다움을 은폐하며 드러낸다.

시간을 머금은 낡은 군사시설물이 역설적인 아름다움으로 다가오는 이유는 무엇일까? 아무것도 하지 않은 것 같지만, 전쟁이 일어나지 않은 그 자체가 실은 큰일을 해내고 있는 것이었음을, 이 역설의 아름다움이 증명하고 있기 때문인 것은 아닐까?

우리 주변에 있지만 우리의 인식지도 속에서 사라진 군사시설물이, 우리가 망각한 전쟁의 공포와 우리가 살아낸 평화를 응축적으로 내포

하고 있는 것은 아닐까?

　작가는 이러한 역설적 아름다움이 경제발전의 욕망 아래 사라지고 있음에 다시 주목했다. 그는 몇 년 전 서울 은평 뉴타운 현장을 찾았다. 땅을 파고 산을 깎아내자 은폐되어 있던 군사시설물의 날것들이 발굴된 유물처럼 적나라하게 드러났다. 작가는 이 현장을 목도하고, 이들이 사라지는 현장을 지켜봤다.

　경제발전의 욕망 속에서 파괴되는 벙커과 비밀 아지트, 방어선과 방어막은 냉전의 종식을 알리는 허구적 퍼포먼스 같아 보였다. 그래서 여전히 작가의 눈은, 파괴되어 사라진 군사시설물보다 시간성 속에서 닳고 닳아 자연에 은폐된 벙커의 역설적 아름다움에 머물고 있다. 그리고 이들을 통해 과거를 응시하고 있다.

　그는 자신의 작품에 「빛의 분수」라는 제목을 붙였다. 빛이 차단된 벙커로 대표되는 군사시설물에, 끊임없는 분절을 통해 더욱 빛나는 '빛의 분수'라는 이름을 붙여 줌으로써, 시간성을 품고 낡아가는 이들의 역설적 아름다움을 드러내고 있다.

혼자 추는 왈츠는 왈츠인가?

전준호, 「형제의 상」

"예술이 무엇인가? 무엇을 할 수 있나?"라는 질문에, 전준호全濬晧, 1969~ 는 "예술은 우리 삶에 던지는 질문이다"라고 답한다.

예술과 삶의 관계에 집중하는 그는 우리의 삶, 그 평범한 일상의 리얼리티를 탐구하는 작업을 지속하고 있다. 진지할 수밖에 없는 작업이지만 그 작품에는 블랙유머 같은 위트가 함께한다. 그의 매력이 아닐 수 없다.

전준호의 영상 작품 「형제의 상」은 아름답고 경쾌한 요한 슈트라우스의 왈츠곡에 맞춰 두 남자가 각기 춤을 추고 있는 장면을 담았다. 아름다운 선율에 따라 두 남자는 각각의 포즈에 열중하며 부딪히듯 스치다가 다시 멀어지는 동작을 반복한다.

이 두 명의 남자는 군복을 입고 있다. 서로 다른 군복. 좀 더 눈이 밝은 독자라면 이 「형제의 상」이 서울의 전쟁기념관에 설치된 조각품 「형제兄弟의 상像」과 매우 닮은꼴임을 알 수 있을 것이다.

전쟁기념관의 「형제의 상」은 건축가 최영집과 조각가 윤성진, 화가 장

전준호, 「형제의 상」, 영상(스틸컷), Duration 53sec Loop, Digital Animation, 2017

혜용이 함께 작업한 것으로, 지름 18미터에, 높이 11미터인 대형 조형물이다.

이 작품은 실화를 바탕으로 제작되었는데, 작품에 등장하는 두 남자는 형제이다. 키가 큰 군인은, 한국전쟁 당시 대한민국 국군 장교로 참전한 형 박규철이고, 그가 끌어안고 있는 병사는 조선인민군 병사로 참전한 동생 박용철이다. 강원도 원주에서 일어난 치악고개전투에서 적으로 만난 이들의 비극을 청동 조각상으로 승화시킨 것이다. 이 조형물 하단에는 대한민국 각지에서 수집한 화강암 조각으로 제작한 반구형 돔이 설치되어 있는데, 이는 수많은 순국선열의 희생을 의미한다.

각자 자신의 춤에만 몰두하는 형제의 비극

작가는 「형제의 상」의 이미지를 가져와서, 부둥켜안고 있는 두 남자를 분리시켰다. 플라스틱으로 만든 이들 병정은 장난감 같은 가벼움과 친근감으로 우리에게 다가선다.

"거대한 영상 이미지 사이를 거닐며 우리의 삶을 좌우하는 현실의 결정적 사건이 미디어의 '농간'을 통해 사소한 이미지로 소비된다는 사실을 알게 되었다"는 작가의 발언은, 그가 왜 육중한 청동 조각을 사소한 플라스틱 병정 장남감으로 변이시켰는지 추측케 한다. 그리고 이 병정 밑에는 모터와 센서를 달아서 요한 슈트라우스의 왈츠곡을 따라 부드럽게 춤출 수 있도록 했다.

비극의 주인공인 형제가 부둥켜안고 통곡하던 전쟁의 아픔은 해체된 듯 보인다. 부드럽고 우아한 요한 슈트라우스의 왈츠곡에 맞춰 두 남자

최영집·윤성진·장혜용, 「형제의 상」, 조각, 11×18m, 전쟁기념관(서울)

는 최선을 다해 유려한 춤을 춘다. 그러나 각자 '최선을 다해' 자신에게
만 몰입하고 있다.

그래서 오로지 자신의 춤에 집중하고 있는 이들 형제를 보면 아이러
니하게도 지금 여기, 한반도가 보인다.

그들은 자신이 보고 싶은 곳만 본다. 정말 열심히 전력을 다한다. 그
래서 세련된 선율에 몸을 맡긴 채 부지런히 움직이는 모습이, 전쟁기념
관에 서 있는 동족상잔의 비극을 품은 기념비 조각의 리얼리티를 그대
로 갖고 왔다는 공감보다, 그 형제애의 비극이 지금 우리 앞에 어떤 모습
으로 실존화하고 있는지 보여 준다는 점에서 더 진한 공감이 전해진다.

왈츠 속 두 남자는 각자 열심히 춤을 춘다. 우아한 선율에 맞춰 춤을
추다가 서로 부딪히기도 하지만 금세 다시 흩어지고, 스쳐지나가듯 흘

어진다. 그렇다고 완벽히 분리되진 못해서 끊임없이 끌어당기지만 그것이 목적이 아닌 듯 다시 흩어진다. 그 간격의 스텝은 이미 익숙할 대로 익숙해서 왈츠의 리듬을 타고 세련미를 더한다.

그런데 최선을 다하지만 각자 자신의 포즈에 몰입한 채, 옆 사람을 돌아보지 못하는 모습이 왜 지금의 현실과 겹쳐질까?

왈츠는 함께 추는 춤이다. 아무리 혼자 부지런히 세련된 선율을 리드미컬하게 밟아도 혼자 추는 왈츠는 불안하다. 현실을 비판하지 않고서는 현실의 리얼리티를 제대로 반영할 수 없다는 작가 자신의 이야기처럼. 시니컬한 리얼리즘에 유니크하게 접근하면서 그는 우리에게 묻는다. 아무리 아름답고 세련된 무용수가 춤을 추더라도 혼자 추는 왈츠가 왈츠일 수 있을까?

같은 뿌리, 다른 노래

임민욱, 「소나무야 소나무야」

 2017년 국립현대미술관 과천관에서 〈역사를 몸으로 쓴다〉 전(2017. 9. 22~2018. 1. 21)이 열렸다. 전시를 기획한 큐레이터 배명지는, 〈역사를 몸으로 쓴다〉 전은 예술 매체로서의 신체와 몸짓이 우리를 둘러싼 사회, 역사, 문화적 맥락에 어떻게 관심을 드러내 왔는가에 초점을 두고 기획했다고 밝혔다. 국내외 총 38명(팀)의 작가가 참여한 이 전시는, 몸짓이 우리 삶의 이야기에 접근하는 방식과 예술 태도에 따라 전체 3개 파트로 나누어 구성되어 있다. 1부에서는, '집단 기억과 문화적 유산'을 몸짓으로 재구성한 퍼포먼스 작업을 조명한다. 이를 통해 특수한 사회, 정치적 상황에 예술가들이 어떻게 몸짓으로 반응하고 저항하였는가를 보여 준다. 2부인 '일상의 몸짓, 사회적 안무'에서는 평범한 일상의 몸짓을 예술의 문맥으로 끌어오면서, 현실과 삶의 문제를 역설한 1960년대 이후 퍼포먼스 작업을 '사회적 안무'의 관점에서 조명한다. 3부인 '공동체를 퍼포밍하다'는 1990년대 후반 이후 전 지구화의 위기 속에서 우리 공동체가 안고 있는 사회적 이슈를 몸으로 재상연한

임민욱, 「소나무야 소나무야」, 7개의 사운드 플랫폼, 노래 아카이브 제작실, 진행형 퍼포먼스 프로젝트, 녹음시스템, 마이크, 헤드셋, 아이패드, HD모니터, 석고, 인조 소나무, 2017

작품과 함께 공동체 일원과의 협업에 기반하여 일시적 공동체를 실험한 집단 퍼포먼스 작업을 소개한다.

38개 팀의 작품 가운데 '분단' 문제와 관련해서 가장 다가왔던 작품은 임민욱의 「소나무야 소나무야」(2017)였다. 이 작품은 독일의 민요 「탄넨바움Tannenbaum」이 시대와 국가를 거치며 변화한 맥락을 추적한 아카이브 형식의 사운드 설치작품이다. "소나무야, 소나무야, 쓸쓸한 가을날이나 눈보라 치는 날에도 소나무야 소나무야 언제나 푸른 네 빛"으로 끝나는 우리에게 매우 친숙한 노래에 대한 작품이다.

독일 민요 「탄넨바움」, 시대를 어루만지다

「소나무야 소나무야」는 독일 민요이자 크리스마스캐럴인 「탄넨바움」을 번안한 노래이다. 독일의 「탄넨바움」은 영국으로도 흘러갔는데, 영국에서는 「레드 플래그The Red Flag」라는 노동가요로 불려졌다. 1920년대에는 일본에도 상륙했는데, 「아카하타노의 노래赤旗の歌」라는 민중가요로 번안되었다.

「탄넨바움」은 1910년대 국내에도 유입되어 애국가로 불렸으나, 「아카하타노의 노래」를 들은 독립운동가들이 이를 직역하여 「적기가赤旗歌」로 불렸다. 이 「적기가」는 이후 북한으로 유입되어 광복 이후 북한의 대표적인 혁명가요가 되었다.

즉 「레드 플래그」, 「아카하타노의 노래」, 「적기가」 모두 같은 뿌리에서 탄생한 노래였던 것이다. 그러니까 「탄넨바움」을 자국의 언어로 번역해서 부르는 과정에서 탄생한 노래들이었다. 임민욱은 이렇듯 이 노래

를 누가 부르냐에 따라, 또 이 노래를 부르는 사람이 처한 상황에 따라 애국가로, 노동가요로, 항일투쟁가로, 그리고 혁명가요로도 불리게 된 상황에 주목한다. 우리나라에서 여전히 「소나무야 소나무야」가 국민들의 대중적 사랑을 받고 있고, 「적기가」는 여전히 금지곡이다. 누구의 몸이 어떤 시대에 어떠한 이데올로기와 접촉하는가에 따라 몸에 기입된 기억 정보, 사회적 기호가 다르고, 이에 따라 그가 만든 소리의 맥락과 내용은 확연히 달라진다.

임민욱은 이 노래들의 차별점뿐만 아니라 「탄넨바움」이 시대와 장소를 바꿔 흘러가면서도 지속적으로 공동체를 드러내는 노래로, 공동체를 대변하는 소리로, 그 사회에서 사랑을 받았다는 보편적인 순환 과정에도 주목한다. 이번 전시에서는 관객이 실재로 이 노래들을 부를 수 있도록 플랫폼을 전시장 안에 설치해 두었다. 가수들의 노래 녹음실 같은 이 공간에 들어가면, 「탄넨바움」, 「레드 플래그」, 「아카하타노의 노래」, 「적기가」, 「소나무야 소나무야」 가운데 하나를 선택하여 자신의 목소리로 녹음할 수 있다. 한 노래를 선택하고 헤드셋을 쓰면, 각 노래가 흘러나와 누구나 쉽게 따라 부를 수 있다. 각 노래의 가사와 분위기는 서로 다르지만 하나의 노래에 뿌리를 두고 있기 때문에, 각각의 노래는 서로 잘 조응되어 합창으로 울려 퍼진다. 이데올로기도 다르고, 장소성의 상황에 따라 서로 다른 정서를 담고 있어서 노래는 각기 차이가 있지만, 이들 간의 합창이 불협화음의 화음이라는 사실은 우리에게 많은 시사점을 준다.

사람들은 모두 「탄넨바움」을 듣고, 그 곡조에 맞춰 자연스럽게 몸을

흔드는 자신을 발견했을 것이고 가슴 뭉클했을 것이다. 그래서 이 곡을 번안했고, 번안 후에 뜨거운 사랑을 받았다. 그러나 몸이 받은 감동은 번안 과정에 이성이 개입하면서 이데올로기가 투영되고, 「탄넨바움」은 적대적인 두 노래, '애국가'나 '적기가'가 되기도 하였다. 이 과정을 보면서, 우리가 판단하는 '적대적'이라는 반응도 좀 더 면밀하게 뜯어보아야 하지 않을까 하는 생각이 들었다. 몸이 반응하는 동시대성의 공감은 어느 지점에서 꿈틀거리는 것일까?

스튜디오 안으로 들어갔다. 그런데 내가 부를 수 없는 노래가 하나 있었다. 검은 천이 드리워진 무대, 현재도 진행 중인 한국 분단의 역사적 산물이 그곳에도 있었다. 관객이 부른 노래는 전시 기간 내내 녹음되어 한 곡의 긴 노래로 재편성된다. 어떤 노래는 많이 불리고, 어떤 노래는 전혀 불리지 않을 것이다. 여기서 불리지 않는 노래는 '흩어진 기억' 혹은 '사회적 망각'을 현재화한다고 작가는 밝히고 있다.

스튜디오에서 마이크를 잡고 「소나무야 소나무야」를 불렀더니, "녹음되셨습니다"라는 목소리가 들렸다. 내 노래가 다른 사람들이 부른 다른 버전의 노래들과 섞여서 어떤 하모니를 만들어낼까? 여전히 「탄넨바움」일까? 아니면 또 다른 곡으로 재탄생할까? 불협화음의 화음은 다시 나도 모르는 사이에 내 몸을 흔들어놓았다.

전쟁의 땅에서 전쟁의 삶을 찍다

이부록, 「인간 불법 파병 인증샷」

사비나미술관에서 작가 이부록의 〈셀피—나를 찍는 사람들〉(2017. 4. 26~8. 4) 전이 열릴 때였다. 작품 앞에는 젊은 사람들이 긴 줄을 서서 차례를 기다리고 있었다. 일주일에 1,500명 정도 관람했다고 하니 그 열기가 대단하다.

미술관 안에도 사람들이 길게 줄을 서 있었다. 알고 보니, 실내에 머그샷Mug Shot을 찍을 수 있는 공간이 마련되어 있었다. '전쟁 파병 인증샷'을 찍을 수 있는 곳이었다. 사진을 찍을 수 있도록 설치된 공간에는 다음과 같은 매뉴얼이 붙어 있었다.

매뉴얼: 인간 불법 측량대 앞에 당신의 신체를 올려놓은 뒤 카메라 타이머 속의 시간의 빛을 10초간 통과시킨다. 인화지 위의 기록물, 아주 잠깐 동안 벌어진 일.

이곳이 전쟁터로 나가기 직전 머그샷을 찍을 수 있는 장소였던 것이

이부록, 「인간 불법 파병 인증샷」, 설치작품, 2017

다. 머그샷은 일종의 속어로, 영어권에서 사람의 얼굴을 뜻하는 은어 '머그Mug'에서 유래했다. 한국에서는 수사기관이 피의자를 구속할 경우 구치소 등에 수감되기 전에 찍는 사진을 일컫는다.

일종의 기록사진인데, 이부록의 작업에서는 전쟁터로 나가기 직전 '인증샷'을 찍어 기록으로 남기는 공간이었다. 사람들은 이곳에서 '전쟁 파병 인증샷'을 찍고 미술관을 나서며 다시 일상으로 돌아간다.

'전쟁 파병 인증샷' 앞에서 어떤 표정을 지을 것인가?

이 작업은 우리의 일상이 전쟁터임을 암시한다. 또한 이 작업은 우리의 일상이 휴전 상태에 있음을 다시 한 번 상기시키는 역할도 한다. 휴전 상태란 전쟁이 종료된 상황이 아니다. 실질적으로 전쟁이 잠시 멈춘 곳에서 살고 있지만 우리는 이를 인지하지 못하고 있다. 전쟁이 상정된 사회에서 살고 있는 우리들은 '전쟁 파병 인증샷' 앞에서 어떤 표정을 지을 것인가?

대부분 머그샷 앞에서의 사람들의 표정은 그리 심각하지 않았다. 전쟁터로 나가기 전 찍는다는 설정 앞에서 심각하고 긴장된 표정을 연출할 것이라는 예상은 보란 듯이 빗나갔다.

젊은층이 대다수를 차지하고 있다는 점 또한 흥미롭다. 그들은 기꺼이 긴 줄에 동참해 인증샷을 남겼으며, 일상이 전쟁터라는 설정이 익숙한 것인지 그리 놀라지 않고 받아들이며 자연스럽게 자신의 개성을 드러내고 있었다. 상황을 즐기는 듯했다. 전시 기간 중 6,000여 명의 사람이 줄을 서서 '전쟁 파병 인증샷'을 남겼다는 것은 무엇을 의미하는가?

이부록, 「스티커 프로젝트」, 설치작품, 2017

무거운 질문을 계속 던지고 있었다.

취업전쟁이라는 생존의 전쟁을 벌이고 있는 이들에게 전 지구적 신자유주의 체제 안에서의 삶은 전쟁이라는 화두를 이미 일상에 체화해 놓은 듯했다. 그 일상이 적나라하게 드러나는 머그샷의 기록을 그들은 돈을 주고 남기고 있었다.

인증샷을 찍은 관람객에게는 또 하나의 미션이 주어진다. 일명 「스티커 프로젝트Sticker Project」이다. 픽토그램에 전쟁의 알레고리를 덧씌워 변형시킨 사람 이미지를 스티커로 제작해 참여자들에게 나누어주는 것이다. 스티커를 받은 사람들은 그려진 이미지와 어울림 직한 자신의 신체 부위에 붙이고, 일상의 공간에서 사진을 찍는다. 찍은 사진은 작가에게 보내지고, 사진 결과물은 전시장 모니터로 다시 관람객들에게 보여지고 있었다.

작가는 스티커 사진을 통해 전시 체제의 풍경으로 변질된 일상을 증언하며, 개인의 일상 속에 유포된 잠정적인 전쟁의 계기, 즉 전쟁의 전조를 채집한다. 분단체제의 온갖 이념들, 신자유주의 체제에서 부품화되고 소외된 상징의 여러 모습이 고스란히 드러난다.

이부록의 작품에 참여한 관람객들의 사진작품은 우리 일상에 드리워진 전쟁의 그림자를 보여 주고 있었다. 아이러니하게도 무거운 주제를 가볍게 만드는 참여자들의 진지한 사진은 내게 '일상의 부재'와 '냉소적 즐거움'에 대해 질문을 던지게 했다.

2. DMZ와 전쟁의 망각

철조망의 시간은 찰나다!

김아타, 「온 에어 프로젝트」

　사진작가 김아타가 찍은 풍경사진이다. 고즈넉한 풍경이 낭만적이고 목가적이다. 그런데 불쑥 "철조망을 발견하였나요?"라고 물으면, 그제야 사람들이 다시 화면을 보고, "아, DMZ 풍경인가?" 하는 이들이 많을 것이다. 철조망이 먼저 눈에 띄지 않도록 구성되어 있어서다.

　철조망이 눈에 들어오면, 그 순간부터 감상자는 이 사진을 여느 풍경화와 같은 사진으로 인식하지 않는다. 철조망을 인식하는 순간, 자신도 모르는 사이 평화로운 풍경이라고 무심코 봤던 이미지는, 전쟁과 관련된 기억들로 파열하기 시작한다.

　김아타는 DMZ에 가서는, 평화로워 보이는 이 지역에 지뢰가 곳곳에 묻혀 있고, 중무장한 GOP가 바로 인접해 서로 총을 겨누고 있는 곳이라는 아이러니한 상황을 마주하게 되었다. 그 파열의 지점에 작가는 카메라를 설치했다.

　사진의 가장 주요한 기능이 눈앞의 대상을 기록하는 것이라면, 사진작가는 지나간 역사를 포착할 수 있을까?

김아타, 「ON-AIR Project 023-2: The Central Front, DMZ series」, Chromogenic Print Mounted
on Plexiglass, 178×239cm, 2004

사진작가는 눈으로 보지 못한 역사를 어떻게 만나고, 재해석함으로써 현대를 살아가는 우리에게 이야기를 걸어오는 것일까? 이 문제를 김아타의 작품을 통해서 그가 어떻게 역사를 기억하고, 이를 통해 우리와 무엇을 이야기하고 싶어 하는지 들여다보자.

DMZ에서 남은 것과 사라지는 것을 담다

김아타는 DMZ에 카메라를 설치했다. 그리고 8시간 동안 장노출을 유지했다. 장노출 기법으로 촬영을 하면, 움직이는 것들은 움직이는 속도에 비례하여 화면에서 사라져간다. 날아가는 새는 빨리 사라지고, 천천히 움직이는 군인들은 천천히 사라진다. 나무나 건물처럼 정지된 물체는 명확하게 그 자리에 서 있다. 사라지지 않고 남는다. 움직이는 모든 것은 허상처럼 사라지고, 움직이던 물체가 남기고 떠난 에너지의 흔적만 화면 위에 응축된다.

이 DMZ 풍경들은 그의 「온 에어 프로젝트」의 일환으로 제작되었다. 김아타는 말한다.

"'온 에어'는 보이는 것과 보이지 않는 이 세상의 모든 현상을 가리킨다. 「온 에어 프로젝트」의 기본 개념은 '존재하는 모든 것은 결국 사라진다'는 것이다. 이 시리즈는 이미지를 재현하고 기록하는 사진의 속성과 '존재하는 것은 모두 사라지는' 자연의 법칙을 서로 대비시킨 것이다."

김아타의 이야기를 들으면서 문득 금강산에 갔던 일이 떠올랐다. 말로만 듣던 금강산 바위 앞에 섰을 때, 나는 이 바위를 그렸던 조선시대의 화가 겸재 정선과 단원 김홍도를 생각했다. 이들의 작품이 바로 앞

에 있는 것만 같았다. 그리고 바위에 새겨진 글씨들을 보면서 김일성과 김정일도 떠올랐다. 그제야 깨달았다. 이 바위는 조선시대의 정선, 김홍도뿐만 아니라 이후의 김일성, 김정일, 그리고 나도 만나고 있다는 사실을. 정선과 김홍도부터 지금의 나까지 만나고 있는 바위의 시간 개념에서 보면, 나는 찰나刹那를 살다가는 미물이겠구나, 나의 시간 개념이 아니라 바위의 시간 개념으로 사진을 찍으면, 김아타의 작품처럼 우리의 삶은 찰나에 사라지고, 그 에너지의 축적, 그 시간의 궤적이 겹겹이 쌓인 역사만 뚜렷하게 남겠구나 싶었다.

김아타는 무엇은 남고 무엇은 사라지는가 묻는다.

"「장미의 열반」이라는 작업을 할 때였다. 17일 동안 장미가 말라가는 과정을 모두 촬영한 후에 마른 장미를 태우는 순간, 상상하지 못한 감미로운 향기를 맡았다. 그것은 살아 있는 장미에서는 나지 않는 강렬한 향기였다. 장미에 관한 상식적인 선에서 멈추었던 사유를 다시 깨어나게 했다. 표피만 보고 무언가를 안다고 생각하는 것은 얼마나 어리석은가?"

김아타의 DMZ 풍경을 다시 보자. 평온해 보이는 표피 안에는, 겹겹이 쌓인 역사적 사건이 사라짐의 에너지로 응축되어 있다. 이 사라짐은 분단을 극복하고 그 상처를 치유함을 은유한다. 비무장지대를 뒤덮고 있는 자연의 시선으로 보자면, 분단의 상징인 '철조망'의 역사도 찰나의 순간일지 모른다. 그런데 우린 벌써 '분단'을 불가항력적인 사실로 받아들이고 있는 것은 아닌가. 스스로에게 묻게 된다.

300개의 비석, 워터마크를 찾아라

임민욱, 「비(碑) 300─워터마크를 찾아서」

두 대의 버스가 출발하자 '씨네 라디오'가 시작되었다. 팝송 「테이크 온 미Take on me」로 시작해서 '열 길 물속은 알아도 한 길 사람 속은 모른다'는 속담으로 여정의 성격을 암시하는 인사말이 이어졌다. 우리 차의 DJ는 미술가 임민욱이, 뒤차의 DJ는 사회학자 한성훈이 맡았는데, 각 차의 이야기가 연동되어 차 안을 채웠다.

"38선이 뭐죠?"

"38선이 휴전선하고 같은 개념 아닌가요?"

즉석 질문 사이로 노래 「임진강」도 흐르고, 할머니들의 구술 목소리도, 아빠와 딸의 경쾌한 목소리도 들렸다.

"이런 말 들어봤어? DMZ?"

"OMG는 알아."

"OMG는 뭐야?"

"Oh My God."

"그럼 DMZ는?"

임민욱, 「비(碑) 300—워터마크를 찾아서」, 퍼포먼스, 2014
프로젝트에 숨겨진, 얼음으로 조각된 인물상

"Dog 마이 갓!"

음산한 백현진의 목소리가 이어졌다. "길을 찾고, 길을 잃고, 길을 찾고 길을 잃고, 길을 찾고 길을 잃고, 길을 찾고 길을 잃고……." 어어부 밴드의 신곡을 들으며 철원으로 달려갔다.

2014년 12월 18일 강원도 철원군 철원읍 사요리 수도국지 일대에서 작가 임민욱의 퍼포먼스가 열렸다. 「비 300—워터마크를 찾아서」라는 제목의 작품은, 철원의 옛 수도국 자리에서 사라진 300명의 사람을 찾아나서는 프로젝트이다. 공간 입구에 세워진 안내판에는 이곳에서 "광복과 더불어 인공 치하와 6·25전쟁을 겪으면서 친일 반공 인사 300여 명이 총살 또는 저수조 속에 생매장"당한 것으로 적혀 있다. 임민욱은 이 안내문을 읽고 당시의 정황이 궁금해졌고, 이 숫자가 지시하는 사라진 사람들의 기록을 한성훈과 함께 찾기 시작했다. 그러나 어떠한 형태로든 관련 자료에 접근하기가 불가능했다고 한다. 그래서 작가는 이번 프로젝트를 통해 공동체에서도 잊히고 이제는 사유지가 되어 영원히 은폐될 처지에 놓인 그들의 흔적과 이름을 상상함으로써 이 장소의 정체성과 역사적 트라우마를 드러내 관람객과 대면하게 했다.

총살 또는 저수조에 생매장된 사람들

이 프로젝트는 서울에서 출발한 버스 안에서부터 시작되었다. 청중이 함께하는 생방송 라디오처럼 '씨네 라디오'의 DJ로 변신한 임민욱과 한성훈은 다큐멘터리와 허구적 요소를 넘나들며 우리를 철원의 현장으로 안내했다.

2014년 12월 18일 강원도 철원군 철원읍 사요리 수도국지 일대에서 진행된 임민욱 작가의
「비(碑) 300－워터마크를 찾아서」 프로젝트에서, 참가자들이 작품에
불빛을 비춰 숨은 기념비들을 찾아보고 있다.

　현장은 체감온도 20도를 기록하며 우리 마음을 무장시켰고, 수도국
안팎에 얼음으로 조각된, 쓰러져 있는 인물상들이 우리를 기다리고 있
었다. 그 조각상들 사이에는 투명한 오브제, 일종의 작은 '기념비'들이
숨겨져 있었다. 방문자들은, 마치 지뢰밭을 조심스럽게 걸어가듯 땅을
밟으며, 손전등을 비춰 숨겨진 기념비들을 찾아야 했다.

　이 오브제들은 발견되어야만 보존되어 기념비가 될 수 있었다. 땅속
에서 뽑힌 오브제들은 찾아낸 사람과 함께 고유번호가 기록되고, 참여
한 사람들은 이후에 300명에 대한 기록을 공유하게 된다.

　임민욱은, '워터마크 기념비'는 '디지털 워터마크' 기법에서 착안해
낸 것이라고 밝혔다. 지폐에 불빛을 비추면 숨겨진 초상화가 드러나는
데, 이것이 바로 워터마크이다. 이 마크에 저작권 정보와 같은 비밀정보

를 기재하여 관리한다. 그러나 철원 수도국지에 숨겨진 워터마크는 아직 어떠한 정보도 심을 수 없다. 사라진 300명의 정보와 기록이 현재로서는 없기 때문이다. 그래서 이 오브제들은 기억을 요청하는 연약하고 투명하며 기념이 불가능한 기념비들이다.

그러나 300개의 워터마크를 관람객이 조심스럽게 찾아내는 과정은, 역사 속에서 잊힌 이들을 기념하는 '애도'와 '추모'의 현장이었다. '씨네 라디오'에서 들었던 '복청게'의 염불소리가 내 발자국마다 따라오는 듯했다.

역사적 트라우마의 치유, 사라진 정체성의 대면과 화해는 이렇듯 문화적 상상력을 통해 비로소 시작될 수 있는 것이 아닐까? 임민욱을 통한 '애도'의 공간은 오랜 기간 닫혔던 기억, 그래서 망각된 사람들을 다시 불러내는 현장이어서 매서운 추위에도 불구하고 숙연하고 아름다운 공간이었다. 역사적 트라우마와 대면하는 것은 내 안의 상처 뿌리를 추적하는, 내 기록으로서의 의미를 함께 지니고 있기 때문이다.

분단시대, 기록과 망각 사이에서

노순택, 「Red House-1 펼쳐들다; 질서의 이면」

노순택은 「Red House-1 펼쳐들다; 질서의 이면North Korea in North Korea」 연작을 통해 북한이 보여 주고자 하는 북한의 일면을 제시함으로써 그 이면을 포착하고자 한다. 북한이 보여 주는 모습은, 우리에게 매우 익숙한 북한의 모습이기도 하다. 북한은 자신들이 드러내고 싶어 하는 방식으로만 자신을 드러내고, 그 이미지만 밖으로 소통하고 있다. 작가는 "북한은 자신이 보여 주고 싶은 것만을 보여 주려 애썼고, 나는 그들이 보여 주지 않는 것마저 보고 싶어 했다"라고 말한다. 그러나 그는, 사진은 질서의 표면을, 그것도 매우 협소하게 보여 주기 때문에 이면을 읽어내는 건 보는 자의 몫이라고 말한다. 동시에 우리에게 묻는다. 사진 속 북한 모습을 통해서 북한을 이해할 수 있느냐고?

노순택은 이 질문에 대해 수전 손태그Susan Sontag, 1933~2004의 말을 빌려 대답한다.

"우리가 세계를, 카메라가 기록한 내용 그대로 받아들일 때, 그것은 우리가 사진을 통하여 세상을 알게 된다는 것을 의미한다. 그러나 사실

노순택, 「Red House-1 펼쳐들다; 질서의 이면」 사진, 평양, 2005
노순택, 「얄웃한 공」, 사진, 대추리, 2005
노순택, 「밀리터리 페스티벌」, 사진, 충남 계룡대, 2008

은 '이해한다'는 것과는 정반대이다. 이해한다는 것은 세계를 바라보는 그대로 받아들이지 않는 데서 출발"하기 때문이다.

일상에서 망각된 분단 트라우마를 기록하다

노순택은 일상에 내재된 분단 트라우마뿐만 아니라 기록과 망각이라는 '분단'을 둘러싼 주요한 키워드를 동시에 묻고 있다. 노순택은 「얄웃한 공」(2005, 2006)에서 '레이돔'을 포착한다. 레이돔 밑에서 노동을 하는 사람에게 레이돔은 망각된 풍경일 뿐이다. 망각된 풍경 속에서 하얀 레이돔은 서정성을 품고 있는 달처럼 보인다. 아름답다. 그러나 달처럼 보이던 동그란 것이 대추리 미군기지에 있던 '레이돔'이라는 레이더였다. 레이돔은 특수 재질로 레이더를 동그랗게 감싸서 지상뿐 아니라 공중, 해상 전 영역에서 정보를 탐지할 수 있게 만든 강력한 군사장비이다. 우리 정부는 미군기지와 레이돔의 존속을 위해 대추리 원주민들의 이주라는 정치적 선택을 하였고, 그 순간 저 공간이 품고 있던 분단 문제는 대추리 원주민들의 삶과 정면으로 부딪혔다. 노순택의 화면은 일상과 분단 상황이 정면으로 부딪히기 전 망각의 평온을 사진으로 제시함으로써 일상의 평온과 분단 트라우마, 사회적 무의식 간의 관계를 드러낸다.

우리 사회에는 분단이라는 역사적 트라우마가 남아 있다. 그러나 이를 자극하는 사건이 발생하지 않으면, 대부분의 일상생활 속에서 분단 트라우마는 망각된다. 전쟁이 잠시 멈춘 땅에 내가 살고 있다는 현실 인식은 이와 함께 사라진다. 이와 관련하여 그는 전국 무기 체험 현장

을 사진으로 담았다.

"아이와 아빠는 최첨단 무기들을 구경하고, 만져보고, 탑승도 해볼수 있는 '밀리터리쇼'를 찾았다. 군 이미지 개선, 방위산업 홍보 및 국제거래, 특수부대 장병 모집, 강력한 한미동맹 지지, 지역경제 활성화 등꽤나 다목적으로 기획된 축제였다. 체험학습이라는 깃발을 들고 아이들과 엄마, 아빠가 몰려들었다. 아이들이 깔깔대니, 부모들은 흐뭇하다. 오래도록 추억해야 할 아름답고 소중한 시간.

아이들은 줄지어 블랙호크 전투 헬기에 올라탄다. 기관총의 손잡이를 움켜쥔다. 가상의 탄창이 장착되고 방아쇠를 당긴다. '대체 어딜 보는 거야, 여길 보고 쏘라니까.' 아빠가 아이에게 작전명령을 하달한다. 그리고 주머니에서 권총을 꺼내 아이를 조준한다. '자, 아빠를 보고 쏴! 그렇지! 잘한다!' 아이는 아빠에게 기관총을 갈기고, 아빠는 아이에게 권총을 쏘아댄다. 섬광이 번쩍인다.

총대총, 눈대눈, 샷대샷, 쏴대쏴, 헉대헉. 체험은 포착되었다. 그로써 성립되었다."

「밀리터리 페스티벌」 사진작품과 함께 적어놓은 작가의 이야기이다. 자신을 '장면 채집자'라 부르는 노순택은, 이 작품을 통해 상처를 망각하고 있는 우리 일상의 가벼움을 포착함과 동시에 대립이 아닌 평화 공존의 화두는 과연 가능하냐고 묻는다.

248

학이 운다, 아름답고 처연하다

조습, 「일식」 시리즈

영화 「연평해전」(2015)을 보았다. 논란이 있음에도 불구하고 많은 사람들이 이 영화를 본 이유는 다양할 것이다. 전쟁은 괴물들끼리의 게임이 아니라, 우리 오빠, 내 아들, 심지어 나의 일상이 순식간에 전쟁의 한복판에 서 있을 수 있다는 영화 같은 현실이 가슴으로 느껴지면서 다른 것일랑은 사소해졌다. 전쟁이 과거의 것, 역사로서 다가오는 것이 아니라 현실로 인지된다는 것은 정전 상태를 살아가는 우리에게는 일면 당연하다. 그러나 현실의 우리들은 영화를 보며 새삼 깨닫는다. 정전협정을 대신할 평화협정이 우리 삶에 얼마나 직결된 화두인지 알게 되면서도 또 잊는다. 우리 사회의 집단적 망각은 역사적 트라우마와 연결되어 있기 때문일 것이다. 이렇듯 '전쟁'이라는 단어는 여전히 우리 사회와 함께하고 있다.

조습의 사진은 아름답다. 그런데 처연하다.

조습의 「일식」 시리즈는 DMZ를 찍은 사진작품이다. 학으로 분장한 사람이 퍼포먼스를 하고 있는 모습이 풍경과 함께 사진에 담겨 있다.

조습, 「일식」 시리즈-진달래, 달빛4, 벚꽃, 각 129×86cm, 피그먼트 프린트, 2013

사진 속의 사람은 얼핏 광기가 느껴지기도 하지만 가까이 다가가 볼수록 우스꽝스럽다. 조습다운 화면이다. 그는 이성과 정의보다 광기와 일탈로 점철된 현실을 드러내 이를 패러디하는 작업을 즐긴다. 그래서 그의 작품은 진지하지만 유니크하고, 가볍지만 날카롭다.

강한 빛으로 드러낸 분단의 상처

작가는 스스로 "「일식」 연작은 우리의 근대 국가의 탄생을 '전쟁'으로 보고, 그 '전쟁'을 통해 살육되어 버린 인간과 버려지고 상처받은 인간의 영혼을 찾아 그들의 이야기를 시각화시켰다"라고 밝힌 바 있다. 강원도 DMZ 쪽을 거닐다가 사진을 찍으려고 빛을 쏘자, 묘한 기운이 느껴졌다는 것이다.

"국가권력에 노출될 권리조차 없는 존재로서의 '인간'의 모습과, 그런 인간이 어떤 또 다른 '인간'에게 죽이거나 죽임을 당해, 저승으로 가지 못한 채 이승을 떠도는 혼령의 모습을 그려내는 것이 「일식」 연작 제작에 중요한 핵심이었습니다. 「일식」 연작은 이 버려진 영혼이 현실계에 나타난 이야기입니다. 저승으로 가지 못하고 중음中陰의 시간 어딘가에서 떠도는 보이지 않는 혼령을 일식이라는 자연적 현상을 가정해 강한 빛으로 포착했습니다."

조습은 이렇게 이승과 저승 사이를 떠도는 '중음신中陰身'의 시간을 살고 있는, DMZ 도처에 있을 전쟁의 상처에게 학의 도상을 입혔다.

전통시대부터 학은 여러 미술작품에 등장하였다. 신선을 태우고 이동하는 수단으로 그려지거나, 고상함과 순수함, 장수의 길상적 의미까지 표상한 도상이다. 몽골족 치하의 원나라에서 학은 원 정부 아래에서 봉직하기를 거부하는 문인을 상징하면서, 문인들의 숭고함과 타협하지 않는 불굴의 기질을 상징하기도 하였다.

우는 학의 도상 또한 전통시대 중국이나 우리나라에서 많이 그린 소재였다. 초기 유교 경전인 『시경』에 "학이 구곡에서 울 때 그 소리는 하늘에 들린다"라고 쓰인 글귀에서도 알 수 있듯이, 이 도상에서 학의 울음은 현자의 목소리를 암시하는 것으로 해석된다. 따라서 우는 학의 모습은, 현명한 군신의 울음소리는 하늘의 아들인 훌륭한 통치자에게까지 들릴 것이라는 믿음이 함께 암시되어 있다.

조습의 학에는 이들 도상의 의미가 중첩되어 있다. 우리가 잊고 있으나, 어느 날 망각의 기억에 환하게 불을 밝히면 도처에서 튀어나오는 분단의 상처들, 그 전이된 역사적 트라우마에 작가는 치유의 손을 내민다. 시작은 조습이 말하는 것처럼 상처를 드러내는 것에서 행해진다. 상처가 드러날 때 치유는 시작된다.

그의 학이 신선의 세계를 넘나들 수 있는 선학이 되길, 그리고 상처의 현장에서 상서로운 조짐을 알리는 선학의 이미지로 작동하기를 바란다. 그래서일까? 상처를 드러낸 DMZ의 모습이, 조습의 사진 속에서는 아름답다. 그런데 처연하다.

금지된 땅, 가상현실로 걷다

권하윤, 「Year 489」

 DMZ가 정치적으로 부각되는 상황은 분단 현실을 상징하는 물리적 공간이 갖는 숙명일지도 모른다. 'DMZ국제영화제'가 개최되고, '리얼DMZ프로젝트'라는 이름의 미술제도 지속적으로 열리고 있다. 그러나 DMZ에서 여러 행사가 개최된다고 해서, 우리에게 DMZ라는 공간이 자유롭게 개방된 것은 아니다. '리얼DMZ프로젝트'도 DMZ 안보관광루트를 근간으로 전시 동선이 설정되었다.

 애니메이션과 다큐멘터리, 3D 등 다양한 기법으로 영상작업을 해온 미디어 아티스트 권하윤은 프랑스를 중심으로 활동하고 있는 30대 젊은 미술가이다. 그는 매번 한국에 방문할 때마다 DMZ가 정치적 도구화가 되어간다는 생각이 들었다고 했다. 그는 "이제는 신화처럼 되어버린 이 공간, 나에게 금지된 이 공간을 어떻게 좀 더 인간적으로 접근할 수 있을까 고민했다"며 작품 「Year 489」를 서울시립미술관에서 열린 〈북한 프로젝트〉 전에 출품하였다. 이 작품을 보기 위해 긴 줄을 서서 기다리던 사람들의 모습이 지금도 눈에 선하다. 360도로 가상공간을 체험할

권하윤, 「Year 489」, 3D 애니메이션(스틸컷), 360° stereoscopic virtual reality video, 12″, 2015

수 있도록 24대의 카메라를 사용한 3D 매체 작품이어서, 특수한 안경을 쓰기 전까지는 작품을 감상할 수 없다.

권하윤이 안내하는 DMZ의 3D 세계

작가는 2014년 봄 파주에 머물며, DMZ 수색대 출신의 군인들을 인터뷰하면서 이 작품을 시작했다고 한다. "실제로 카메라를 들고 디엠지로 가서 촬영을 하는 것보다는 그곳에서 근무하셨던 군인들의 기억을 통해 그들의 디엠지를 방문하고 싶었다"고 밝혔다.

작가는 군인들의 추억을 토대로 자신의 상상력을 더해 DMZ를 3D 애니메이션으로 재구성했고, 가상현실이라는 새로운 매체를 이용하여 DMZ 공간을 만들었다. DMZ 덕분에 우리 아이들은 모든 나라의 국경에는 철조망이 있을 것이라 상상하며 자란다. 심리적 선이 물리적 선을 지배하고, 그러한 심리적 선이 실재의 공간을 압박하는 현실의 아이러니를 해체하는 방식으로 작가는 3D 가상공간을 선택한 것이다.

권하윤이 제공하는 특수 안경을 쓰면, 관람객은 자신이 원하는 대로 그 공간을 거닐 수 있다. 북으로 갔다가 뒤로 돌아 남쪽으로 걸어나왔다가, 오른쪽으로 왼쪽으로 자유롭게 공간을 거닐 수 있다. 신기한 경험이다. DMZ라는 물리적 선에 의해, 섬처럼 갇힌 공간에서의 삶에 익숙한 내 몸이, 이미 역사적 트라우마가 전이된 신체였음을 깨닫는 순간 당혹함을 느끼게 된다.

가상현실 기법으로 만든 DMZ 공간을 걸어다니는 내내, 우리의 귀에는 DMZ 수색대 출신 군인의 목소리가 들려왔다. 우리는 그 목소리와

함께 DMZ를 능동적으로 거닐면서 시각적 자유와 정치 도구화된 DMZ 공간의 혼재성을 체험하게 된다.

작품 마지막에서 권하윤의 DMZ 공간은 한쪽에서부터 서서히 번져 나가는 불의 위력이 역설적이게도 웅장한 아름다움으로 펼쳐졌다. 정치적으로 나누어진 이 공간을 무력화시키는 자연이라는 물질성의 힘이, 인간의 욕망과 나약함에 관해 되묻게 하는 장면이었다.

DMZ 공간이 분단의 상징에서 평화의 상징으로 변화하는 순간을 우리 모두가 꿈꾼다. 그것은 우리 아이들이 유럽의 국경을 넘으면서 "왜 국경에 철조망이 없어?"라고 묻지 않는 날을 꿈꾸는 것이자, 우리 아이들이 자신도 모르는 사이 불쑥불쑥 상상력의 지평선이 막혀 버리지 않는 날을 꿈꾸는 것이다.

당연한 얘기지만 분단 문제를 다루는 해외 작가들, 북한 내부의 작가들, 그리고 국내 작가들의 시선은 같지 않다. 때로는 이런 다양함이 낯설 때가 있다. 북한의 모습은 빨간 뿔이 달린 모습은 아닐지라도 무언가 고정된 모습으로 우리 안에서 작동되고 있는 듯한 환영이 떠올라서일 것이다.

분단 문제를 다루는 권하윤을 비롯한 젊은 세대들의 또 다른 시선이 반가운 것은 분단이라는 역사적 트라우마가 후배들에게 전이되어, 그 안에 갇혀 있기보다 그들 나름의 시선으로 찾고 있다는 느낌을 받았기 때문이다. 권하윤의 다음 작품을 주목하고 싶은 이유이다.

첨예한 대립 속에 '약속'의 시간을 되짚다

김진주, 「약속한 시간의 흐름(동송)」

군사적 대치가 첨예한 공간에서 '약속'이라는 주제에 대해 새로운 시각을 던지는 작가가 있다. 바로 김진주이다. 김진주는 비무장지대에 접경한 강원도 철원군 동송읍에서 휴대전화 보관소 사물함을 이용하는 대중과 함께 '약속'에 대한 의미를 다시 한 번 생각해 보는 퍼포먼스를 추진했다. 「약속한 시간의 흐름(동송)」은 이러한 퍼포먼스를 작가의 육성 내레이션과 촬영 화면을 편집해서 제작한 것이다.

철원군 동송읍 지역에는 군부대가 많이 분포하고 있는 지역적 특수성에 맞게 특별한 업종이 성업 중인데, 그중 하나가 '휴대전화 보관소'이다. 군복무를 수행 중인 일부 병사들을 주고객으로 하는 이곳에서는 군인들의 휴대전화를 보관하는 서비스를 제공한다. 작가는 남북한이 군사적으로 대치하고 있는 가운데 군부대가 밀집한 특수한 지역적 조건 때문에 생긴 '휴대전화 보관소'에서 16개의 보관함을 빌려 작업을 진행했다.

2015년 8월 13일부터 동송읍 금학로 일원에서 예술 축제인 〈리얼

김진주, 「약속한 시간의 흐름(동송)」, 퍼포먼스(스틸컷), 2015

DMZ프로젝트 2015: 동송세월〉이 열렸는데, 이곳을 찾은 관람객들은 프로젝트에 출품된 다른 전시를 관람하는 동안 '휴대폰 보관함'에 자신의 휴대전화를 맡겨둘 수 있다. 그리고 보관소에 게시된 퍼포먼스 안내에 따라, 작품에 참여할 의향이 있는 관람객들은 16개의 보관함 중 한 곳에 자신의 휴대전화를 넣어두게 된다. 관람객이 작품 속으로 들어가 참여하는 순간이다.

"공습예고도 약속일까?"

관람객은 휴대전화를 맡기기 전에 작가의 연락처로 "약속합니다"라는 메시지를 전송한다. 작가는 그 즉시 "약속이 성립되었습니다"라고 답함으로써 퍼포먼스가 시작된다. 관람객은 이어 자신의 휴대전화를 넣을 보관함, 즉 1~16번 중에서 하나의 번호를 선택하고 휴대전화를 되찾아갈 시간을 작가에게 알려 주면 작가는 해당 보관함에 대한 비밀번호를 알려 준다. 작품에 참여한 관람객은 휴대전화를 맡긴 뒤 다른 작품을 감상하게 되고, 그동안 작가는 각 보관함 번호에 해당되는 특별한 메시지를 전송해 준다. 무기와 전쟁, 휴전과 냉전 등 수많은 대립적 이미지가 가로지르며 비무장지대라는 특수한 공간에서 지금까지 이뤄졌던 다양한 '약속'에 대해 다시금 깊게 생각해 볼 수 있는 독창적인 메시지를 보내는 것이다. 메시지 중 몇 개를 들여다보면 다음과 같다.

[(비)무장지대의 약속 하나] '그날 리틀보이가 당신을 찾아갈 것이다.' 1945년 8월 6일 오전 8시 15분, 히로시마.

Q. "공습예고도 약속일까?"

[(비)무장지대의 약속 다섯] 1953년 7월 27일 휴전협정 체결. 제1조 제6항. 쌍방은 비무장지대 안 또는 비무장지대로부터 또는 비무장지대를 향하여 어떠한 적대적 행위도 감행하지 못한다.

Q. "과연 적대적인 약속은 없을까?"

작가는 1~16번까지 총 16개의 메시지를 통해 DMZ에서 1945년 12월 27일 미국과 소련이 협의한 38선과 관련한 내용, 투항하면 평화가 주어진다는 내용의 안전보장 패스, 언제 어디를 공습할 것이니 대피하라는 전단 또는 경보, 1953년 7월 27일 연합군과 북한군 및 중국군 대표 사령관의 서명으로 체결된 휴전협정, 남북한이 침범하지 않겠다고 정한 비무장지대, 경계 태세에서 통용하기로 정한 작전명과 암호, 민간인 출입통제선과 검문소, 전쟁으로 인해 헤어진 가족들이 서로 만나자고 한 기약, 전쟁의 고통 속에서 스러져간 죽음을 잊지 않겠다는 약속 등을 떠올리는 메시지를 보관함 속 휴대전화에 남겼고, 관람객에게 '약속'의 의미에 대해 새롭게 생각해 볼 수 있는 질문을 던지고 있다.

휴대전화를 되찾은 관람객은 작가로부터 받은 메시지를 통해 무엇을 생각할까? 지난 시기 남과 북은 많은 약속을 했다. 남과 북이 만날 때 의전부터 문구 하나하나를 정하는 모든 과정이 약속을 통해 이루어졌다. 그래서 그 과정이 매번 지난했던 것은 사실이다. DMZ에서 '약속'을

김진주, 「약속한 시간의 흐름(동송)」, 퍼포먼스(스틸컷), 2015

떠올렸다는 김진주의 작품이 강렬하게 다가온 것은 우리 역사 속 남과 북이 했던 많은 약속이 한꺼번에 머릿속에 떠올랐기 때문이다. 그래서 궁금했다. 수많은 과거의 '약속'이 만든 시간과 공간 속에서 살고 있는 우리에게 현재 2015년 11월의 '약속'이란 무엇인지, 또 다음 세대들이 살아가야 할 시공간, 그것을 만들 지금의 우리가 해야 할 '약속'은 무엇인지 등이 입안에서 맴돌았다. 그리고 김진주의 '약속'과 이에 대한 질문에 대한 우리 각자의 대답이 궁금했다.

잘린 허리로 혼자 일어설 수 없다

김봉준, 「누운 소」

미술가 김봉준을 찾아간 날, 비가 내렸다. 그의 작품들은 작가 스스로 '신화미술관'이라고 이름 붙인 전시실 안에 있었고, 바깥마당에는 「누운 소」가 놓여 있었다. 부슬비를 맞으며, 허리가 잘린 채 쳐다보던 소의 눈빛이 서울로 돌아온 후에도 한동안 나를 따라다니고 있었다. 소는 허리가 잘려 있었지만 눈빛은 살아 있었다. 체념의 눈빛이 아니라 혼자 일어설 수 없으니 손을 내밀어 달라는 의지가 가득한 눈빛이었다. 삶에 대한 간절한 갈망이 묻어나던 그 눈빛이 좀체 잊히지 않았다.

연일 TV를 켜면 전쟁의 공포가 보도된다. 선재 타격을 이야기하고, 미사일이 발사되고, 항공모함이 몰려온단다. 그래서인지 허리가 잘린 채 누워 있던 소의 모습이, 지금 이 땅의 현실과 겹쳐졌다. 잘린 허리, 혼자 일어설 수는 없다.

아픈 대지 위에 지금 내가 서 있다는 걸, 문득 작가의 작업실에서 깨닫는다. 그런데 지금 우리의 눈빛은 어떨까? 생명에 대한 간절한 갈망

김봉준, 「누운 소」, 테라코타, 2009

김봉준, 「DMZ 평화굿랑」, 테라코타, 2012

으로 가득할까? 아닌 것 같다. 정치의 계절. 무수한 정책이 욕망을 드러내며 유권자들의 촉수를 예민하게 하지만, 그 전제는 '살아 있음', 즉 생명을 전제로 한다는 것을 우리는 쉽게 잊는다. 너무 오래 아파서일까?

생명의 소중함과 공존의 가치를 드러내다

김봉준은 분단과 통일을 화두로 오랜 작업을 하다가 평화와 생명, 공존의 화두로 자신의 지향이 확대되면서 현재는 신화의 세계로까지 나아가 있다.

자연을 인간이 지배하거나 점령하고, 개발해야 할 이용 대상으로만 바라보는 서양의 근대주의에 대한 반성에서, 그의 고민은 다시 시작하고 있었다. 동양의 자연관은 예로부터 우주관과 접목되어 있었다. 이런

우주관 속에서 인간은 다른 식물과 동물처럼 생명을 지닌, 자연에 존재하는 하나의 미물에 불과하다. 이 같은 자연 속에서 인간은 묵상을 통해 공존에 대해 배우곤 했다.

이러한 시선이 잘 드러나는 것이 예로부터 존재한 토템신앙이라고 김봉준은 말한다. 그래서 그는 동물 하나하나에도 고귀한 정신이 깃들어 있다며, 특히 인간과 가까웠던 동물을 통해 토템신앙이 만들어진 고대 신화의 세계를 다시 호출하였다.

인간 중심적 태도가 만든 환경의 파괴와 자살률 최고치를 갱신해 가는 위기의 시대를 방치하면 안 되겠다는 그의 반성은, 우주와 자연 속에서 함께 살아가는 생명공동체 관점의 필요성을 우리에게 제시하고 있었다.

그렇다. 모든 생명에는 존중받아야 할 영혼이 있다.

우리가 전쟁을 반대해야 하는 이유이다.

작품 「DMZ 평화굿랑」에는 이러한 작가의 관점이 잘 드러나 있다. 갇힌 공간 DMZ에서 살고 있는 생명체에 대한 위로, 이 공간에서 죽어간 전쟁 희생자에 대한 애도를 굿판을 벌여 위로하고 있었다.

피리 소리로 신을 호출하고, 샤먼이 매개자가 되어 저승으로 가지 못한 영靈을 위로한다. 하긴 여전히 전쟁을 끝내지 못하고 휴전 상태로 살아가는 한반도의 모습이 불안해서 이 영혼들은 차마 이곳을 떠나지 못하고 있는지도 모르겠다.

작가는 이 작품을 통해 허리가 잘린 채 한반도의 상처를 드러내고 있는 DMZ에 사는 생명체와 함께 생명의 소중함과 공존의 가치를 일깨

우고 있었다.

　생명체의 공존은 어떻게 가능한가? 평화는 어떻게 오는가? 잘린 허리 덕분에 일어설 수 없는 누운 소의 눈망울은 그 답이 쉽지 않음을 역설적으로 드러낸다. 그럼에도 불구하고 소의 눈빛은 단호했다.

　평화는, 아물지 않은 상처에 다시 물리적 폭력으로 상처를 내는 것으로는 결코 달성될 수 없다고.

분단체제와 평화체제를 이어주는 램프

이부록, 「평화램프」

개성의 공기는 평양과 달랐다. 평양은 전쟁으로 완전히 파괴된 도시였더랬다. 북한 사회가 재건되기 위해서는, 평양이라는 도시의 복구는 필수적이었고, 이에 따라 사회주의 미학을 담은 계획도시가 설계되었다. 평양에 처음 갔을 때, 거대한 기념비 미술의 거리가 사회주의 땅에 왔다는 인상을 강하게 받았지만, 빌딩과 아파트에 곧 익숙해졌다. 이 또한 모더니즘 도시 설계의 테두리 안에 있을 수밖에 없기 때문이다.

그러나 개성은 달랐다. 도라산역을 지나며 받은 북한땅이라는 긴장감을 대신하여 고려의 역사가 다가왔다. 그것은 개성역사유적이 유네스코에 등재되었기 때문만은 아니었다. 내 시선을 사로잡은 것은 도라산역에서 역사유적지구로 가기 위해 지나쳤던 개성 시내의 모습이었다. 차창으로 내비친 현대화되지 않은 골목골목의 풍경에서, 고려시대부터 지금까지의 삶의 나이테가, 그 겹겹이 쌓인 시간의 흔적이 얼핏얼핏 들어왔기 때문이다.

이부록, 「평화램프」, 개성공단 냄비·디프메트지에 실크스크린, 109×236.4cm, 2015

개성의 현대화란 어떠한 모습이어야 할까? 빌딩과 아파트가 대신하는 현대화가 답이 아님은 명확하다. 낙후되어 보이지만 그 속에 켜켜이 쌓여 있는 역사의 시간이라는 공간적인 매력이 현대화라는 기능성과 잘 접목되어야 할 것이다.

차창 밖의 개성 사람들은 매우 활기차 보였다. 이유는 무엇일까?

우리에게 개성 사람들은 개성공단의 노동자들의 모습과 겹쳐진다.

아직도 '개성'이라는 공간이 고려를 대표하는 공간으로 읽혀지는가? 그럴지도 모른다. 그러나 한 세기가 지나면, '개성'은 현재의 우리 역사, 즉 분단의 시대, 평화를 상징하는 공간으로 기억될 것이며, 유네스코는 역사유적으로 '개성공단'을 주목하게 될 것이다.

개성공단은 군사분계선에서 불과 5~6킬로미터밖에 떨어져 있지 않아 북한의 대남군사전략에 상당한 영향을 끼치는 지역이다. 이렇듯 남북의 군사력 밀집지대, 비무장지대, 군사분계선을 남측 사람과 차량이 매일 왕래하는 그 자체가 상징하는 것은 무엇일까? 그 상징성은 남북의 정치·군사적 대립이 극단으로 치달을 때, 더욱 명확해진다.

분단체제와 평화체제를 이어주는 램프

이부록의 「평화램프」는 개성공단의 초상화에 다름 아니다. 2004년 12월 15일 개성공단에서 처음으로 만든 제품인 '개성냄비'가 서울의 백화점에 진열되자 '날개 돋친 듯 팔려나갔다'고 신문들이 대대적으로 보도했던 기억이 새롭다. 미술가 이부록은 이 개성냄비를 실크스크린으로 작업해서 개성공단의 역사를 드러냈다. 그리고 이 작품의 제목을

'평화램프'라고 명명했다.

"「평화램프」의 램프는 영어 'lamp', 즉 '등불'이라는 의미를 지녔습니다. 그리고 어떤 작동 상태나 과정 따위를 나타내 보이는 기계의 등을 의미하기도 합니다. 동시에 고속도로가 입체교차를 할 때 인터체인지와 고속도로를 이어주는 'ramp'를 의미하기도 합니다."

개성공단은, 평화를 밝히는 등불이자 한반도에서 평화가 어떻게 만들어지고 있는지를 드러내는 등이며, 분단체제와 평화체제를 이어주는 램프라는 이야기이다.

개성공단은 '화성 남자'와 '금성 여자'가 만나, 서로를 알아가는 과정이다. 결코 남자가 여자로 될 수는 없지만, 남자다움과 여자다움이 당당히 공존할 때 엑스터시가 분출된다는 뻔하지만 소중한 인류의 지혜가 실험되는 곳이다.

이부록의 작업은 앤디 워홀Andy Warhol, 1928~87의 팝아트 작품을 떠올리게 한다. 그러나 이부록의 작품은, 자본주의 기계화에 의한 복제품의 대량생산 시스템이, 개성에서는 전쟁의 폭력에서 평화의 기운을 만드는 역설을 드러낸다는 점에서 의미심장하다. 「평화램프」의 세부를 들여다보면, 이부록의 '워바타Warvata'가 그 이야기를 전하고 있다. 워바타의 작가로 알려진 이부록은 기호체계의 합리성에 의문을 제기하며 자신의 아바타를 통해 새로운 시각언어를 생산하고, 이를 대중과 소통하는 작업을 지속해 오고 있다.

'Warvata'는 'War전쟁'와 'Avatar아바타: 가상현실에서 자신의 분신을 의미하는 시각적 이미지'의 합성어이다. 즉 전쟁을 표상하는 가상의 아바타를 뜻한다. 워바타는 전쟁의 가해자이자 피해자인 병사를 비롯하여 다양한 분신을 무한히 파생시켜서 이미지로 이야기를 전달하는 시각언어로 작동한다. 작가는 경쟁과 폭력, 통제와 소외로 얼룩진 현실을 전쟁터에 비유한다. 이러한 전쟁터에 배치받아, 부조리하고 모순된 현실과 맞서는 워바타를 통해 언어기호에 내재하는 권력 작용의 부조리를 드러낸다.

어렵게 만난 당국자 회담의 내용이 수시로 뒤바뀌는 부조리한 현실 앞에서 개성공단의 일상적 유지가 좀 더 실질적인 평화 장치로 기능하는 것은 아닐까 한다. 「평화램프」를 보며 드는 생각이다.

상처의 한가운데에서 미래를 묻다

강요배, 「한라산 자락 백성」

「한라산 자락 백성」은 통일의 염원을 담은 풍경화이다. 멀리 한라산이 보인다. 한라산 자락에 모인 사람들은 한라산을 바라보면서 자신들의 소원을 빌고 있다. 5·10단독선거를 거부하며, 끊임없이 한라산 자락에 모여든 사람들의 행렬을 통해 분단이 아닌 통일된 한반도를 꿈꾸는 사람들의 바람을 담아낸 작품이다.

제주도에 살면서 제주 역사에 드리워진 분단의 상처와 치유를 지속적으로 그리고 있는 화가 강요배姜堯培, 1952~ 의 작품이다. 이미 4·3항쟁 연작을 그린 바도 있지만, 그를 보다 주목하게 된 이유는 풍경화 때문이다.

그의 풍경화에는 4·3항쟁으로 대표되는, 분단으로 인한 상처의 역사를 비롯한 제주도민의 삶이 응축되어 있다. 한 개인의 파란만장한 삶으로 미뤄봐도, 인간의 삶을 한 장의 풍경화에 응축해 내기란 쉽지 않다. 얼마나 많은 삶의 이야기가 한 개인의 인생에 농축되어 있겠는가? 그럼에도 불구하고 그의 풍경화를 보고 있으면, 제주도의 시간이 켜켜이 가

강요배, 「한라산 자락 백성」, 캔버스에 아크릴릭, 112×193.7cm, 1992

강요배, 「팥배나무」, 캔버스에 아크릴릭, 182×227cm, 2013

숨으로 스며든다. 백 마디, 천 마디 말보다 더 진한 여운을 남기는 그의
작품은, 회화의 힘이 무엇인지를 묵직하게 깨우쳐준다.

맞서다가 서로 향하고, 감응하며 통일한다

그것이 어떻게 가능한지, 그 힌트는 강요배의 작업 과정에 있다. 그는
1982년에 쓴 「민들레—'세계'에 대해 생각하기」에서 다음과 같이 작업
과정을 밝힌 바 있다.

"1단계는 나와 그리려고 하는 대상인 네가 서로 맞서고 있는 대립 관
계이다. 2단계는 나와 너는 분명한 별개이고 나는 너와 거리를 두고 너

를 향하고 있다. 지향한다. 3단계는 나와 네가 한 점에서 만나 하나가 되는, 즉 합일 관계이다. 나는 너를 받아들인다. 감응한다. 4단계는 나와 네가 맞서 있지도 않고 또한 하나로 만나지도 않으면서 내가 너를, 네가 나를 뛰어넘는 초월 관계이다. 5단계는 나와 네가 서로 도와 서로 다르면서 하나로 굳게 뭉쳐진 통일 관계. 나와 너라기보다는 우리가 된다. 생성한다."

이러한 태도는 주체와 객체를 대립·분리하는 서구적 사고방식이 아니라, 주·객관의 합일 속에 차원 높은 인식과 실천으로 나아가는 전통적 사고방식과 연관된다. 자신마저 잊는 상태에서 대상을 바라보다가 어느 순간 나와 대상이 하나가 되는 상태에서 그려지는 것은 대상의 외형이 아니라 대상의 기운과 내재적 법칙인 것이다. 전통화론에서는 이 것을 각각 숙간熟看, 응신凝神, 물화物化 단계로 지칭한다. 그런데 강요배는 이 합일 단계를 불안해한다. 그래서 합일 단계에서 다시 "나와 네가 만나지 않고 서로를 뛰어넘기를, 합일된 나와 네가 다시 다른 차원으로 헤어지기를 바란다."

그는, 작품들이 보여 주듯이 현실에 토대를 두고 있지만, 작품 안에 자유로운 상상과 자유로운 형식 실험을 열어둘 때, 자신이 공감한 리얼리티를 효과적으로 전달할 수 있다고 생각했다. 그래서 합일한 후, 다시 이를 초월하여 독립된 객체가 된 나와 대상이, 다시 우리로 통일되는 과정을 강조하고 있다.

한반도의 통일도 그러해야 하지 않을까? 강요배의 작품을 보면서 든

생각이다. 남과 북도 서로를 더 많이 관찰하고 이해하는 단계를 부단히 거쳐야 비로소 합일될 수 있는 수준으로 올라갈 것이다. 나아가 여기서 머물지 않고 다시 서로를 뛰어넘기를, 합일된 남과 북이 다시 다른 차원으로 헤어지기를 바란다. 그것은 어떻게 가능할까? 꿈의 세계, 상상의 세계가 작동하지 않는다면, 우리는 현실을 뛰어넘어 미래로 나아갈 수 없다.

강요배의 풍경화를 다시 본다. 제주도의 상처가 읽힘과 동시에 미래에 대한 낙관적 성찰이 가슴을 파고든다.

3. 북한 밖에서 북한을 보다

탈북화가, 경계선 위에서 북한을 묻다

선무, 「김정일」

선무線無라는 작가의 이름은 '선이 없다', 즉 경계가 없다는 뜻으로 화가가 작명한 가명이다.

예상했겠지만, 선무는 탈북화가이다. 그는 30년 넘게 북한에서 살다가 2001년 북한을 탈출하여 2002년 남한으로 들어왔다. 북한에서 사범대학 미술교육을 전공하다 탈출한 그는 남쪽에 정착하여 홍익대학교 동양화과 및 대학원까지 졸업하였다. 그의 첫 전시가 2008년 여름 대안공간 충정역에서 열렸고, 이후 첫 개인전이 쌈지에서 열리자마자 대성황을 이루었던 기억이 지금도 새롭다. 『연합뉴스』, 『중앙일보』, MBC TV 등의 언론사뿐만 아니라 각 미술 잡지들이 그의 전시를 다루었을 만큼 전시는 성공적이었다. 이때 언론을 통해 부각된 작품은, 나이키 트레이닝복을 입고 있는 김정일의 모습을 그린 것이다. 이 작품이 정치팝political pop으로 해석되기 때문이었다.

현재 화려하게 세계 미술시장을 장악하고 있는 중국 현대미술가들의 부각은 텐안먼 사태 이후 정치팝 작품의 성공적인 거래가 도화선이 되

선무, 「김정일」, 캔버스에 유채, 194×130cm, 2008

었다. 이 점을 잘 알고 있는 미술시장에서는 선무의 등장을 기다렸다는 듯이 움직였다. 결국 2008년 쌈지에서 가진 첫 개인전 후, 같은 해에 국제비엔날레 출품에 성공한다.

중국에서 개인전 열자마자 패쇄된 전시장

그런데 부산비엔날레 오픈 전날, 선무의 작품이 허락도 없이 철거되는 일이 벌어졌다. 작가는 부산비엔날레에 「김일성화」와 「조선의 태양」을 출품했다. 김일성과 김일성화를 그려 출품한 것이다. 아마도 부산비엔날레는 작품 「김정일」의 정치팝적인 요소를 언급한 많은 언론의 평가에 익숙하여 국가보안법을 의식하지 않고, 그의 작품을 출품시켰을 것이다.

북한에서 김일성과 김정일의 모습은 작가가 그리고 싶다고 해서 마음대로 그릴 수 있는 소재가 아니다. 마치 전통시대 임금의 초상화인 어진을 아무나 그릴 수 없었던 것과 같다. 조선시대에 어진 화가가 되는 것은 모든 화원의 궁극적인 꿈이었듯이, 현재 북한에서도 그러하다. 그래서 이제 막 화단에 등장한 신인 작가 선무는 국제비엔날레에 김일성을 그린 작품을 출품하고 싶어 했다. 작가의 입장에서 말하면, 자신이 그리고 싶다는 이유만으로, 자신도 김일성을 그릴 수 있다는 것이 바로 그가 그토록 원했던 '자유'를 상징하는 행위였던 것이다. 탈북한 자신이 이제 남한에서 국제비엔날레에 초청받는 최고의 작가가 되었다는 자긍심은, 김일성의 얼굴을 그려서 자신이 찾은 자유를 전 세계에 알리고 싶었던 것이다. 그러나 오픈 전날, 외국 작가들이 지켜보는 가운데 작품

선무, 「세상에 부럼없어라」, 캔버스에 유채, 116×91cm, 2007

은 철거되었다.

선무는 후에, 그때까지도 남한을 잘 몰랐다고, '자유'가 무엇인지 잘 몰랐다고 담담히 이야기했다. 김일성과 김정일을 자신의 작업실에서 처음으로 그리던 날, 간첩이라도 나타나 자신을 어떻게 할 것이라는 자기검열에 짓눌려 제대로 그릴 수 없었다고 토로한다. 이 말은 그가 살아왔던 삶의 실상을 단적으로 증언한다. 그러나 부산비엔날레에 이 작품은 걸리지 못했다. 이 역시 그가 살고 있는 삶의 현실을 증언한다.

2014년에는 중국에서 개인전이 열렸다. 그런데 오픈하자마자 전시장은 폐쇄되었다. 북한 사람들을 의식할 수밖에 없는 중국땅에서, 탈북자 출신이라는 그의 이력이 문제였다.

선무. '선이 없다'는 이름이 지향하는 바가 무엇인지 우리는 알 수 없지만, 그는 탈북한 이후 여전히 수많은 선을 만나고 있는 듯하다.

선무의 대표작 「아이들」 시리즈는, 배경을 단순화시켜 포스터 같은 효과를 주면서 화면 안에 구호까지 써넣어 북한미술의 선전화宣傳畵를 정치팝의 형태로 패러디한 작품이다. 이들 작품에는 그가 북한에서 살아왔던 삶과 여전히 가족이 살고 있는 북한땅에 대한 애증이 교차하고 있다.

선무는 자신의 그림이 가진 애증(그는 이 부분을 두 나라 모두에 속하지 않은 자신이, 남북을 바라보는 '객관적 거리'라고 말한다)은 읽어주지 않고, 흑백논리로만 작품이 읽히는 현실을 이제는 알고 있는 듯하다. 그는 모든 것에 개의치 않고 자기 식대로 그리겠다고 한다. 그 모습이 「세상에 부럼없어라」 시리즈에 드러나 있다.

경계를 넘어온 여성들, 상처로 그린 산수화

임흥순, 「려행」

「려행」(2016)을 봤다. 베네치아비엔날레 은사자상 수상으로 대중에게 이름이 알려진 임흥순 감독의 작품이다. 이번 작품은, 안양시가 3년마다 개최하는 국내 유일의 공공예술트리엔날레인 'APAP'에 출품되어 주말에 상영되고 있었다.

영화의 주인공들은 북한에 살다가 남쪽으로 온 여성들이었다. 이들 여성이 자신들의 삶을 이야기하고 있었다. 일본에 살던 아버지를 따라 평양으로 갔던 재일교포 여성은, '순혈주의'를 강조하는 북한의 문화에서 받은 상처를 미싱을 돌리며 고백한다. 고난의 행군기에 아들을 위해 먹을 것을 구하러 잠시 나왔다가 중국에서 팔려 중국땅 깊숙이 들어간 여성도 있었다. 험난한 탈북 과정 중에 중국인과 결혼할 수밖에 없었던 여성은 중국인 남편과 자식을 위해 다시 한국으로 들어와 돈을 벌고 있었다. 그녀와 딸이 중국어로 국제전화를 하는 장면이다.

"한국에 와서 살래?" 딸이 엄마의 물음에 단호히 말한다. "싫어!" 이 단답형의 중국어에 까칠한 그리움이 가득했다.

임흥순, 「려행」, 비디오, 86분, 2016

'아버지, 나 잘살고 있는 것 맞냐고!'

한 여성은 산에 올라가 북에 두고 온 아버지를 향해 술을 따라 올리며 목청껏 외친다. "아부지, 비싼 술도 마셔 봐. 보고 싶어. 나는 잘살고 있어. 나는 잘살고 있다.고…… 아부지! 나, 잘살고 있는 것 맞아? 나, 잘사고 있는 것 맞냐구?" 그녀의 외침이 메아리가 되어 내 가슴에도 묻고 있었다.

이 영화에 등장하는 북에서 왔다는 여성들의 계급과 계층, 삶의 경험과 취향은 모두 달랐지만, 함께 있을 때 이들은 그 다양함의 균열이 아닌, 이를 품어내는 묘한 힘을 발산하고 있었다. 그 힘은 여성적 말하기의 매력으로 극장 안을 장악한다.

인터뷰 형식의 다큐 영화임에도 화면 중간중간엔 환상적이고 상징적인 장면이 수시로 교차된다. 이러한 임홍순적인 영화 형식의 힘은 역설적이게도 내용의 리얼리티를 극대화시킨다. 상징과 은유, 환상이라는 표현 형식은 재현해야 할 대상과의 관계에서 여백을 만들어내는데, 임홍순의 영상에서 이 여백들은 대상을 보고 느끼는 감상자 각자의 공감대로 채워지고 있기 때문이다.

큰 힘은 이들이 이야기하고 있는 장소성, 즉 산에 있었다. 이 여성들은 산을 함께 오르고 또 내려오며 이야기를 나눈다. 날것의 자연, 산의 바위와 계곡, 암벽을 오르는 이들을 따라, 그녀들의 목소리를 따라 함께 오르다 보면, 자연스럽게 이들이 북한이라는 경계를 넘을 때의 모습이 그려진다. 그러나 곧 각기 다른 삶의 과정을 다 담아내고도 남는 산의 다양성에서 이들이 하나가 되고 있음을 깨닫게 된다. 그 모습은 마

임홍순, 「려행」, 비디오(스틸컷), 86분, 2016

치 산수화의 한 폭 한 폭을 보는 것 같았다. 기운 가득한 산세가 화면에 가득했고, 그 사이로 인물들이 꾸물꾸물 걸어가며 자신의 삶을 반추하고 있었다.

옛 선비들은 산에 오르지 않는 동료들을 비난했다. 그들은 산에 올라 새싹이 돋고 꽃이 피고 열매 맺고 낙엽이 되어 사라지지만 다시 싹이 돋고 꽃이 피고 열매 맺고 낙엽 지는, 끝없이 반복되는 자연의 섭리를 지켜보았다.

그러한 반복 속에 나무는 자랐고, 우리의 얼굴엔 주름이 생기기 시작했다. 매 순간 인지하지 못할지라도 우리는 끊임없는 반복 속에서 변화를 거듭하며 살고 있다. 이러한 반복과 변화를 통해 결국 우리가 도달하는 곳은 어디일까?

죽음이다.

그렇게 우리는 모두 죽는다. 선비들이 산에 가서 해야만 한다는 묵상
이란, 천년 넘게 그 자리에 서 있는 바위 앞에서 백년을 채 살지 못하
고 죽는 찰나의 삶에 대한 묵상이다. 아무리 잘나도 자연의 섭리 앞에
서 결국 모두가 평등하게 살다 죽는 인생길에, 과연 어떤 삶을 살아야
할 것인가를 되묻기 위해 선비들은 산으로 향했다.

죽음의 공포가 아니라 죽음을 상정하고 내딛는 삶이 어떠한 긍정적 에
너지를 낼 수 있는지 깨닫는 것이 산을 오르며 얻는 또 다른 소득이다.

한 가지 더 흥미로운 것은 임흥순의 작품에선 전통시대에는 산수 묵
상의 주인공으로 인정해 주지 않았던 여성들이, 자신의 삶을 반추하면
서 산을 오르고 있다는 점이다. 여성이 산수화의 주인공으로 등장하는
이 흥미진진한 반란 때문에, 무거운 주제임에도 화면은 어둡지 않았고
진지하면서도 경쾌했다.

산속의 커다란 암벽은 여성들을 받아 올리고, 냇물은 이들을 품어
끊임없이 흘러가고 있었다. 온갖 미물이 모여 사는 산속에서 공생을 배
우며 각자 삶의 역사로 함께 손잡고 걸어가는, 이 여성들의 산수화가
오랫동안 머릿속에 맴돌았다.

변월룡, 사회주의 리얼리즘을 말하다

변월룡, 「'해방'을 그리기 위한 습작」

　　변월룡湛月龍, 1916~90의 「'해방'을 그리기 위한 습작」(1958),
「분노하는 인민」(1961)은 심리극을 보는 것 같다. 주인공과 그를 둘러싼
관계가 감정으로 전달되는 작품이다. 화가의 붓질과 색채, 그리고 광선
만으로 이렇게 다양한 감정을 담아낼 수 있다니……. 그의 작품 앞에
서면 한동안 그 안으로 빨려들어 간다.

　　변월룡은 1916년 러시아 연해주 쉬코톱스키 구역의 유랑촌에서 1남2
녀 중 막내로 태어났다. 고려인 자녀들만 다니던 학교인 블라디보스토
크 8호 모범 10년제 학교를 다니면서 한국인으로서의 정체성을 키워갔
다. 이후 레닌그라드(현 상트페테르부르크)에 있는 레핀대학교에서 회화
를 전공한 후 같은 대학의 데생과 부교수가 된다.

　　변월룡은 성장하면서 연해주 한인들의 중앙아시아 강제 이주를 비롯
해 러시아에서 벌어진 고려인들에 대한 불평등한 제약을 지켜보며 온
몸으로 이를 체감했다. 물론 그는 태생적 한계에도 불구하고 러시아에
서 박사학위를 받고 교수로 당당히 섰다. 그러한 그에게 한반도는 무엇

변월룡, 「'해방'을 그리기 위한 습작」, 캔버스에 유채, 70×100cm, 1958

이었을까. 부모들이 도망쳐 나올 수밖에 없었던 일본의 식민지와 해방, 분단, 전쟁으로 출렁거리던 한반도에 변월룡은 자신의 의지와 상관없이 정부의 지시로 첫발을 내딛었다.

그는 레핀대학교의 부교수로서, 소련 문화성의 지시에 따라 북한 최고의 미술대학인 평양미술대학의 학장 겸 고문으로 1953년 6월부터 1954년 9월까지 북한에서 활동하게 된다. 평양미술대학 교수들은 그를 스승으로 모시고 지도를 받고자 했고, 이런 관계는 북한땅을 떠나온 후에도 편지를 통해 지속되었다.

1950년대까지만 해도 북한미술계가 도달하고자 했던 길은 당시 소련에서 보여 주던 사회주의 리얼리즘이었다. 소련 군정 시절부터 적극적으로 이와 관련된 소련 학자들의 글이 소개되었고, 작품이 전시되기도 하였다. 그러나 이론으로 아는 것과 이를 구체적인 창작 과정에서 실질적으로 풀어내는 것은 달랐다. 또 다른 습득 과정이 필요했다. 우리말을 할 줄 아는 레닌그라드 레핀대학교의 교수인 변월룡의 등장은 북한 미술계에서도 매우 반가운 일이었을 것이다.

육체가 지닌 생명의 힘을 재현하다

북한의 미술가들은 변월룡의 작품을 통해 사회주의 리얼리즘 회화에서 이른바 '전형성'의 문제를 어떻게 해결하고 있는지 파악할 수 있었다. 그는 개개인의 성격과 운명에 반영된 시대정신을 포착하는 예술적 재능을 지녔다. 보통 사람들의 일상생활과 매일의 관심사 및 희로애락을 대하는 그의 타고난 감성은, 사람의 얼굴이 품고 있는 도덕적이며

변월룡, 「분노하는 인민」, 에칭, 49×64.5cm, 1961

철학적인 의미까지 포착해 낼 수 있도록 했다. 그가 인물화에서 보여 준 힘이 넘치는 조형적 특징과 함께 인간 육체에 내재한 생명의 힘을 재현함으로써 감상자의 눈은 호사를 누린다. 이 또한 큰 매력이다.

변월룡, 「자화상」, 유화, 75×60cm, 1966

변월룡의 걸작들, 특히 혁명을 주제로 담고 있는 작품의 주인공을 보면 이들이 처한 주변 환경과의 관계뿐만 아니라 정신세계도 고려하고 있다. 그는 시대의 윤리적 이상을 심리적인 관점에서 탐구하는 일을 자신의 주요 임무로 삼았다. 이는 인간 정신의 이상적 가치에 대한 깊은 믿음에 토대를 두고 있다. 이처럼 변월룡은 자신의 작품을 일종의 도덕적 강령으로 만들고자 하였고, 이는 현실뿐만 아니라 작품을 통해 미래를 제시하고자 한 사회주의 리얼리즘 특징을 드러내는 것이기도 하였다.

갑작스러운 건강 악화로 소련에서 아내까지 와서 간병을 하였으나 여의치 않자 변월룡은 다시 소련으로 돌아간다. 1954년 9월의 일이다. 변월룡은 몸을 회복하고 곧 다시 돌아오겠다며 길을 떠났지만 이후 지속적인 노력에도 불구하고 다시 북한땅을 밟진 못했다. 이는 '8월 종파사건'이라고 불리는, 1956년 8월 전원회의 사건을 통해 소련파와 연안파가

숙청되는 일련의 상황과 관련이 있다고 판단된다. 이후 북한미술계의 유화 스타일도 변월룡의 작품과 차이가 나기 시작했다. '우리식 유화'가 주창되면서 변월룡적인 작품은 비판을 받기 시작한 것이다.

그러한 그가 2016년 서울에 나타났다. 덕수궁미술관에서 열린 〈변월룡 1916~1990〉(2016. 3. 3~5. 8) 전을 통해, 우리는 쉽게 변월룡의 시대 속으로 걸어 들어갈 수 있었다. 폭풍의 역사 속을 살다간 예술가인 최승희, 이기영, 김용준, 배운성 등이 초상화를 통해 우리를 만나러 왔다. 우리는 이들과 어떤 대화를 해야 할까?

사라지는 것들을 붙잡기 위하여

김학수, 「평양 남산현 교회」

한국문화예술진흥원이 주최한 '한국근현대예술사 구술 채록' 프로젝트를 통해, 문헌사 중심으로 미술사를 연구할 때 미처 생 각하지 못한 화가 김학수金學洙, 1919~2009를 만난 적이 있다. 그는 당대보 다 한발 앞선 미래의 시각언어, 보다 새로운 언어로 그릴 것을 요구받던 모더니즘 시대에 과거를 기억하고자 한 화가였다.

김학수는 40년 넘게 하루도 빠짐없이 운동을 해왔다. 그렇게 얻어진 건강한 몸으로 매일 붓을 들고 작업을 하였다. 단신으로 월남한 모습 그대로 가족의 사진을 벗 삼아 자신의 아파트를 홀로 지켜냈다. 새해를 맞아 배달되어 온 그 많은 카드 속, 그 인간적인 구절 속에서 살아가는 사람이었다. 인간적이라고 하기엔 너무도 자신에게 철저한 사람, 그 절 제 속에 따뜻함을 전할 수 있는 사람이었다. 당시 미술계의 주류였던 이 당以堂 김은호金殷鎬, 1892~1979에게서 산수화를 사사師事했지만, 미술계의 유 행을 외면했던 화가. 미술계의 중심 담론에서 벗어나 있던 탓에 미술비 평·미술사학계에서 주목받지 못한 월남화가 김학수에 대한 이야기를

김학수, 「평양 남산현 교회」, 종이에 수묵담채, 45×68cm, 1998

하고자 한다.

월남화가, 보이지 않는 기억을 그리다

1919년 평양에서 태어난 김학수는 1950년 12월 4일 서른한 살의 나이에 홀로 대동강을 건너 월남을 했으니, 평양화단에서 자란 화가임에 틀림없다. 그의 아버지는 필방筆房을 운영하며 붓을 만들어 파는 일을 하였다. 그 속에서 자연스럽게 붓을 잡고 놀면서 그림을 그리기 시작하였다. 하지만 열다섯 살에 아버지가 돌아가시고, 열일곱 살 때인 1936년에는 어머니마저 세상을 뜬다. 곧 동생 둘과 팔순의 할머니를 모셔야 하는 소년 가장이 된다. 그는 돈을 벌기 위해 양말공장 등을 전전하다가 가구점에서 유리화 그리기 같은 공예품에 장식을 하는 일로 돈을 벌며 소년 가장으로 살아간다. 때마침 1937년에 평양 시내 서화동호인의 모임인 '평양서화동호회'가 발족하면서 김학수도 이 모임에 참여하게 된다. 이 동호회에서 김학수를 눈여겨본 회원들에게 그림을 배우게 된다.

평양에서 활동하던 김학수는 6·25전쟁으로 월남한 남한에서, 죽는 순간까지 붓을 놓지 않았다. 그의 작품은 서민들의 일상을 그린 역사 풍속화가 주를 이룬다. 그런데 그가 담아내고자 한 시간은 현재가 아니라 과거였다. 그의 작업의 특징은 사라지는 것들을 사라지기 전에 기록하고자 한 점에 있다. 수십 년 동안 한강변을 따라 한강 풍속도를 그릴 때도 현재의 한강을 그린 것이 아니라 바로 이전 시대의 한강을 그렸다. 철저한 문헌기록과 바로 직전 시대의 한강변을 기억하는 할아버지,

할머니들을 만나 구술을 받아가며 그때 그 모습을 철저하게 그림 속에 복원해 낸다. 아파트가 줄지어 들어서기 이전의, 분단 이전의 한강을 그리고자 한 것이다. 월남 이전의 평양에서의 삶과 풍속, 그리고 역사를 기억에서 끄집어내 평생 그림 작업을 하다가 그는 세상을 떴다.

분단과 이로 인한 가족과의 이별은 그에게 트라우마를 남겼다. 사라짐, 부재에 대한 경험과 기억, 그리고 상처는 그로 하여금 변화하는 새로운 것에 대한 관심이 아닌 사라지는 것을 붙잡고자 하는 욕망을 키웠다. 이러한 트라우마와 욕망은 화가로 하여금 자신이 기록하지 않으면 사라질 역사를 찾아 아카이브화하였고, 고증에서도 철저하고자 하였다.

김학수가 왜 사라져가는 것들을 그토록 붙잡으려 했는지 이해하고자 하면, 그 속에서 우리는 20세기의 파란만장한 근대사를 만나게 된다. 전쟁으로 파괴되고, 현대화라는 미명 아래 전통과 단절되고, 분단이라는 인위적인 장벽 앞에 북쪽의 땅과 사람들을 자신의 인식지도에서 사라질 것을 암묵적으로 강요받은 시대의 한복판을 그는 살아야 했기 때문이다. 그 치열한 현장이 일상의 삶으로 닥쳐온 평범하고 성실한 한 작가의 트라우마가, 사라져가는 기억에서마저 잊으면 영영 사라져버릴 것 같은 삶의 장면을 붙잡고자 했음을 확인할 수 있다. 그것을 놓치지 않고 붙잡아 기록하면 역사가 되고 그 역사가 전통이 된다.

사라지는 것들을 기록하고자 하는 그의 욕망은, 정신과 태도의 문제로까지 확장되며, 시대적으로는 자신이 살았던 당대의 역사를 그린 기독교 역사화로도 나아갔다. 이를 통해 만날 수 없는 평양의 사람들을

기억하고, 그들과 함께했던 행복한 순간을 형상화하며 자신의 트라우마를 치유하고자 했다.

또한 김학수가 그린 분단 이전의 역사 풍속화에는 그 시대를 기록한 문헌뿐만 아니라 작가가 경험한 기억과, 작가가 노인들을 인터뷰하여 알아낸, 자신보다 선배들이 기억하고 있는 장면이 융합된다. 이러한 데이터의 조합은 결국 기억의 지층 간의 융합이었다. 따라서 그의 작품이 얼마나 팩트적 사실성을 담보하고 있는지를 논하는 것도 중요하나, 그보다는 그의 작품이 기억 속의 과거와 현재의 관계 양상을 드러내며 기억의 역사로서 제시되고 있다는 점이다. 나는 특히 이 점에 주목한다.

진실은 생활 주변에 있다!

박고석, 「쌍계사 길」

2017년 5월, 월남화가 박고석朴古石, 1917~2002의 전시회가 갤러리현대에서 열렸다. 그는 1917년 평양에서, 독립운동가였던 아버지 박종은朴鍾恩, 1885~?의 막내아들로 태어났다. 아버지는 평안남도 대동군 하리교회에서 전도사로 활동 중에 독립선언 연설과 만세시위를 주도한 혐의로 일본 경찰에 체포되어 복역한 바 있고, 이후 평양 YMCA를 창립하는 등 청년운동에 앞장섰던 것으로 알려져 있다. 결국 아버지는 큰형을 데리고, 중국 상하이로 망명했다. 박고석이 소학교 3학년 때의 일이다. 가족의 이산은 그렇게 시작되었다.

미국인 선교사가 세운 평양의 숭실중학교에서 미술에 눈을 뜬 박고석은 일본으로 유학을 떠나 유화를 배운다. 졸업 후 도쿄에서 개인전도 열고, 송죽松竹영화주식회사에 입사하여 만화영화 제작부에서 근무하다가 잠시 귀국한 사이 해방을 맞는다. 그리고 평양에 있던 친구들과 잠깐 서울로 내려왔는데, 그 길로 다시는 어머니가 있는 집으로 돌아가지 못했다. 그렇게 가족들은 뿔뿔이 흩어졌다. 이산의 시대였다.

박고석, 「쌍계사 길」, 캔버스에 유채, 53×65.1cm, 1982

'이산가족', 이 단어의 아픔을, 이젠 감히 모른다고 우리 세대는 말할 수밖에 없을 것이다.

박고석은 피난 시절의 부산을 화폭에 담곤 하였다. 피난지 부산에서 먹고살기 위해서 화가 김병기는 역전에서 밀크와 토스트를 구워 팔았고, 이중섭은 미군부대의 배에 기름을 치던 때였다. 그는 광안리 해수욕장 한구석에서 밥장사를 한답시고 천막을 쳤다. 밥집이라, 남는 것은 식구들, 이중섭 형, 정묵 형, 몇몇 선후배와 함께 먹을 수 있어서 좋았다는 이야기는 그의 품성이 어떤가를 잘 보여 준다. 자신도 어려웠지만, 자신처럼 월남한 이중섭을 자기 집에 묵게 하고 작업을 하게 했다. 하지만 결국 이중섭의 유골을 나눠 질 수밖에 없었던 그. 이산의 아픔을 공유한 이들의 우정은 피보다 진했다.

"나는 정오의 광선을 덜 좋아합니다. 눈이 부셔서가 아닙니다. 물체에 '헐레이션halation'이 생기는 것 같습니다. 석양이 가까울 무렵 오후의 광선이 한없이 좋습니다. 인간의 연약한 육체가 능히 가까이할 수 있는 광선입니다. 이 연약한 인간은 또한 녹이 슨 철판으로 구겨진 공장지대라든지 기름때가 낀 부두 풍경이라든지, 저 흑인들의 눈동자 모양 화려하지 않다기보다 기관차들이 법석거리는 정거장의 야경이 뿜는 적황색의 깜빡이는 불빛이 좋아 그려왔습니다. 그저 보잘것없이 버려져 있는 곳에서 눈에 띄는 지극히 인상적인 관조이기 때문입니다. 인간에 대한 관심이 자꾸 절실해지는 느낌(입니다.)"

— 박고석, 「내가 좋아하는 소재—역시 사람이 좋아요」, 『동아일보』(1961. 9. 6)

박고석, 「범일동 풍경」, 캔버스에 유채, 39.3×51.4cm, 1951, 국립현대미술관 소장

이산의 트라우마를 안고 산으로 향하다

그의 이야기처럼 화폭에는 후광을 받은 사람들이 아니라 피난 시절이 고달픈 서민들의 일상이 담겨 있다. 얼굴의 눈코입이 사라진 그림 속의 인물들은 시절의 상처를 드러낸다. 그 상처에서 피어나는 인간애의 진실, 그의 화면이 지닌 힘이다. 그가 자연을 소재로 삼을 때에도 이러한 미학관美學觀은 동일했다.

"나는 짜임새로 꽉 짜인 자연의 오묘함을 감히 화폭에 옮길 생각은 엄두도 못 낸다. 산은 수려하면 할수록 그 수려함으로 해서 어떠한 저항 같은 것을 느끼는지도 모른다. 장엄, 아득한 심산深山의 정상에 서면 그저 황홀, 감회만 깊어갈 뿐 나의 그림의 소재로서는 영 거리가 먼 것

이라고 믿어왔다. 마치 화려하기 그지없는 미인을 대할 때와 같은 당혹하는 느낌이 앞장선다. 사생이 자꾸 반복되면서 점차 나의 마음은 조금씩 달라지기 시작한다. 자연의 스타와도 같은 명산 속으로 끌려 들어가면서도 한 가닥 허술한 구석이 눈에 띌 때 나의 가슴은 설렌다. 나 나름대로의 우둔한 붓자국을 남기고 싶은 마음 …… 나는 허술한 화필로 격한 나의 마음을 달래본다."

― 박고석, 「내가 좋아하는 소재」, 『화랑』(1974. 봄)

허술한 구석에 교감하고픈 화가는 산을 끊임없이 올랐고, 이를 화폭에 담아내기 시작했다. 산을 그리는 화가로 자리매김한 박고석은 자신이 화가가 된 동기를 언급하며 고향 평양의 자연을 언급했다.

"내가 그림 그리기에 열중한 이유나 계기를 생각해 볼라치면 적이 복잡한 나의 젊은 시절의 성장 역정을 아니 느낄 수 없다. 고향인 평양이란, 그 고장이 우선 인간으로 하여금 정서적인 혹은 시 정신 같은 것을 간직하게끔 수려치묘秀麗致妙한 자연적 조건을 너무나 많이 간직하고 있다 하겠다. 산수의 짜임새가 보통이 아니었다. 인가를 멀리하고 고고히 그 절묘의 가경佳境을 이룩하고 있는 어떠한 깊숙한 고장의 절경과도 다르다. 대동강이란 것도 시대 한복판을 남북으로 흐르고 있으니 누구나가 거의 매일같이 대할 수 있고 즐길 수 있는 아쉬움과 친밀감을 간직하고 있다. 나는 아주 어릴 때부터 소박하고 시골 냄새가 풍기는 보통강 벌판을 맑은 태양 아래 마음껏 즐길 수 있었다. …… 어린 시절의

자연이 북돋아주는 영향은 지대한 것이리라."

— 박고석, 「화가가 된 동기와 이유」, 『세계일보』(1959. 1. 30)

평양의 자연이 아름다웠던 이유는 인간의 발이 끊긴 깊숙한 산속의 기암절벽의 아름다움이 아니라, 대동강처럼 시내 한복판에 있어서 누구나 매일매일 즐길 수 있는, 인간과 함께 있는 소박한 모습 때문이었고, 이러한 자연이 자신의 미학의 뿌리가 되었다는 것이다.

나라를 잃고, 독립운동으로 가족들이 이산하고, 전쟁과 분단의 과정에서 또다시 흩어진 삶. 피난과 폐허, 그 이후 펼쳐진 근대화 과정의 여러 편린을 목도하며 살아온 박고석 세대에게 '사람'이란 그리움의 존재임과 동시에 세상을 파멸로 이끌 수 있는 너무나도 불완전한 존재가 아니었을까? 그래서 진실을 찾고자 했던 그의 화폭은 인간의 모습에서 점차로 인간을 품고 있는 자연으로 확대되었다.

"진실은 생활 주변에 있는데, 산은 내 주변에서 가장 매력적이고 공감을 주는 진실이다"라고 말한 것처럼, 그는 쉼 없이 인간세상 문제의 핵심을 풀고자 진실을 찾아나섰다. 그래서 산을 탔고, 그 모습을 화폭에 담았다. 이는 이산의 트라우마, 그 고통을 치유하고자 한 그만의 방식이었다. 그는 그렇게 여행자가 되었다. 또 자신이 누린 세속의 삶을 하나의 여행으로 가정하였다.

비석 하나도 세우지 말라는 자신의 유언처럼 여행 가듯이 떠난 그. 결국 어머니가 있는 집으로 돌아가지 못한 그는 여행자처럼 이곳도 떠났다.

아프리카에서 북한의 기념비 미술 흔적 찾기

최원준, 프로젝트 「만수대 마스터 클래스」

프로젝트 「만수대 마스터 클래스Mansudae Master Class」는 최원준 작가가 북한의 건축과 미술의 발자취를 따라 아프리카 여러 나라를 다니며 북한과 직접적으로 관련 있는 현지 아프리카인들을 만나는 과정을 담고 있다. 이 프로젝트의 핵심은 그들이 경험한 북한에 대해 인터뷰하고, 현재 북한의 기념비 미술이 아프리카 사회·문화에 끼친 영향을 다각적인 관점에서 해석하여 영상·사진·설치물로 구현한 데 있다.

1972년 아프리카의 신생독립국은 비동맹국가연맹을 결성하며 유엔에 대거 가입한다. 이때부터 아프리카의 표를 얻기 위한 남북한의 치열한 외교전이 시작되었다. 북한은 아프리카의 표심을 얻기 위한 전략으로 막대한 원조를 시작하는데, 탄자니아 잔지바르의 축구경기장, 마다가스카르의 대통령궁, 가봉 프랑스빌의 오마르 봉고Omar Bongo, 1935~2009 대통령 동상 등 아프리카 13여 개국에 기념비와 정부 공공건축물 등을 건설해 주며 아프리카 지도자들과 끈끈한 유대관계를 맺었다.

같은 시기, 한국은 가봉의 봉고 대통령과 세네갈의 레오폴 세다르 상

만수대창작사, 「아프리카 르네상스」(기념탑), 50m, 2009, 세네갈 다카르

고르Léopold Sédar Senghor, 1906~2001 대통령을 서울로 초대하여 성대한 만찬을 열었다. 또한 가봉 리브르빌에 유신백화점을 건설하여, 아프리카에 북한이 건설하고 있는 건축물보다 높고 현대적인 백화점으로 한국의 뛰어난 기술력을 보여 주기도 했다.

최원준의 영상 작품은 북한이 과거 1970~80년대 외교 경쟁이 한창이던 시절, 아프리카에 건설한 다양한 건축물과 기념비, 그리고 2000년대 이후 북한이 아프리카에 건설하고 있는 건축물까지 기록한다. 최원준은 아프리카에 있는 북한미술품을 탐방하며 '아프리카 사람들은 북한미술품을 어떻게 바라볼까?', '왜 북한에게 돈을 주고 제작을 의뢰하였을까?' 등의 질문을 현지에서 직접 던진다.

아프리카로 확장시킨 북한의 인식지도의 틀

기념탑 「아프리카 르네상스」는 북한이 세네갈에 200명을 직접 파견하여, 수도 다카르에 50미터 높이로 제작한 초대형 작품이다. 이 기념탑은 뉴욕의 「자유의 여신상」은 물론 브라질 리우데자네이루의 「브라질 예수상」보다 규모가 커, 아프리카를 대표하는 상징물이 되었다. 이 작품을 함께 작업한 건설사 아테파그룹의 회장과의 인터뷰에서 북한의 대형 청동 주조술을 높이 평가하는 목소리를 들을 수 있었다. 김일성 동상 제작을 통해 익히 발달한 대형 청동 주조술을 해외로 수출하고 있는 것이다. 따지고 보면 우리에겐 통일신라시대부터 중국보다 앞선 청동 주조술의 역사가 있다. 그러나 한편으로 아프리카 지역의 지식인들은, 정부가 커다란 미술 프로젝트를 북한에 줌으로써 자국 미술이 성장

할 수 있는 기회를 계속적으로 박탈당하고 있음을 우려한다.

최원준을 따라 짐바브웨로 넘어가면, 북한미술품을 둘러싼 좀 더 복잡한 아프리카의 역사와 만나게 된다. 짐바브웨는 로버트 무가베^{Robert Mugabe, 1924~}가 이끌던 'ZANU-PF^{짐바브웨 아프리카민족동맹-애국전선}'와 조슈아 은코모^{Joshua Nkomo, 1917~99}가 이끄는 'ZAPU^{짐바브웨 아프리카인민동맹}'의 힘으로, 영국에서 정식으로 독립한다. 이때 무가베는 총리로 취임하였으나 1987년 대통령에 당선되어 2017년까지 장기집권하였으며, 은코모는 1999년 사망한다.

최원준은 은코모의 동상을 북한이 제작해 준 것을 알고, 이 동상과 관련된 사람들을 인터뷰한다. 그 과정에서 은코모의 동상이 개막식 당일 철거되었음을 알게 된다. 짐바브웨 사람들은 서로 정파가 달랐던 두 명의 지도자 간의 권력 역학 관계로, 은코모의 지지 세력 약 2만여 명이 학살되었다고 증언한다. 그리고 이 사람들이 죽어갈 때, 관련된 부대의 교관이 북한 사람이었다고 믿는 은코모 지지자들이 그의 동상이 북한 사람들에 의해 제작되자 개막식 날 철거했다는 것이다. 이들에게 북한은 독재자를 비호하는 나라로 읽혔던 것이다.

최원준의 영상은 마지막으로 에티오피아를 방문한다. 그리고 아디스아바바에 있는 두 개의 남북한 기념비인 북한의 「공산주의혁명 승리탑」과 한국의 「한국전쟁 기념비」를 통해 아프리카에서 분단의 증거를 다시 한 번 확인하며, 두 개의 기념비가 공존하는 통일의 미래를 상상해 본다.

최원준의 이 작품은 우리가 북한 하면 떠올리는 인식지도의 틀을 아

프리카로 확장시켰다는 점에서 흥미롭다. 현재를 이해하고자 할 때, 우리가 사는 현재까지 걸어온 길을 더듬어보는 것은 필수 불가결하다. 그 길은 이미 한반도에만 머물러 있지 않다는 사실을 최원준 작품을 통해 새삼 인식하게 된다. 통일을 대비하고자 할 때, 문화적 상상력이 여전히 필요한 이유이기도 하다.

남미 가이아나, 북한 매스게임에 매료되다

고원석·권성연, 「군중과 개인: 가이아나 매스게임 아카이브」

서울 대학로에 있는 아르코미술관에서는 '군중과 개인'이라는 타이틀로 가이아나 매스게임 아카이브 전시(《군중과 개인: 가이아나 매스게임 아카이브》, 고원석·권성연 기획, 2016. 10. 21~11. 27)를 한 바 있다. 아리랑 공연으로 익히 알려진 북한의 매스게임이 1980년대 남미의 작은 나라 가이아나에 수출되었다는 흥미로운 이야기였다.

전시장에는 1980~90년대 가이아나에서 개최했던 매스게임 관련 안무도식 스케치북, 카드섹션 회화도안, 컬러·흑백 기록사진, 사진앨범, 신문기사, 뉴스 영상 등이 배치되어 있었다. 부채를 들고 펼치는, 부채춤을 응용한 듯한 집단 무용에 자연스럽게 시선이 갔다. 가이아나인들이 만들었다는 안무도식이 적힌 스케치북에는 한글로 된 메모도 있었다. 왜 가이아나라는 나라는 지구 반대편 북한으로부터 매스게임을 수입하였을까?

전시 기획자 중의 한 명인 권성연은 1980년 2월 23일을 이렇게 회고했다.

고원석·권성연, 「군중과 개인: 가이아나 매스게임 아카이브」, 아르코미술관, 2016

"1980년 2월 23일 남미의 작은 나라 가이아나에서는 공화국 건립 10주년을 기념하여 전례가 없던 공연이 펼쳐졌다. 운동장 무대 한켠에 마련된 밴드가 연주하는 음악에 맞춰 어린이들의 군무와 기계체조가 펼쳐졌고, 그 뒤 계단식 스탠드에서 1,000여 명의 카드섹션 참가자들이 장관을 연출하였다."

가이아나의 지도자가 북한의 매스게임을 수입한 이유

그의 소개글에 따르면, 1980년에 벌어진 가이아나 매스게임의 탄생은 정치 지도자 린덴 포브스 샘슨 버넘Linden Forbes Sampson Burnham, 1923~85과 관련된다. 그는 영국의 식민지배 아래 있던 가이아나의 독립운동을 이끈 정치 지도자였다. 1979년 당시 총리를 지내던 그가 에티오피아에서 북한예술가들이 주도하여 만든 매스게임을 보고 매료되어 이를 수입하였다는 것이다. 그의 요청을 받아들인 김일성의 지시로 북한의 예술가들이 직접 가이아나의 땅에서 매스게임을 지도하게 된다. 왜 가이아나의 지도자는 북한의 매스게임에 매료되었을까?

17세기부터 가이아나에는 유럽인들이 노예인 아프리카인들을 데리고 와서 원주민들을 밀림으로 밀어내고 정착해서 살았다. 영국의 노예해방으로 아프리카인들이 흩어지자 인도와 중국의 노동자들이 그 자리를 채우던 1966년, 가이아나는 영국으로부터 독립한다. 따라서 독립 당시 가이아나는 인도-가이아나인, 아프로-가이아나인, 유럽인, 중국인, 원주민, 이외의 혼혈인이 모여 사는 복잡한 다민족 나라였다.

300년간 식민통치를 받았던 이 복잡한 나라의 독립을 이끈 지도자

고원석·권성연, 「군중과 개인: 가이아나 매스게임 아카이브」, 아르코미술관, 2016

버넘이 마주한 가장 시급한 문제 중 하나는 다민족, 다인종으로 구성된 가이아나 국민들에게 어떻게 국가적 정체성을 심어줄 것인가 하는 것이었다. 그러한 고민을 가진 버넘의 눈에 북한의 매스게임이 보여 주는 단체의 일사불란한 모습, 카드섹션을 통해 드러나는 강력하고 동일한 메시지는 자신이 꿈꾸던 국가의 정체성이 실현된 모습이었다. 고도의 훈련을 통해, 단체를 위한 규율에 개인을 맞추고, 개개인의 움직임을 조율해서 단체의 움직임으로 통합하는 매스게임은 시각적 강렬함만큼이나 지도자들을 매료시켰다.

이는 모던한 사회를 만들어야겠다는 지도자들에게서 흔히 일어나는 현상이기도 하다. 이때 지도자들은 미개한 국민들을 계몽하고자 정책 방향을 결정한다. 즉 이런 식이다. 계몽되지 못한 국민들에게 자유는 방종을 낳을 수 있으므로, 이를 적절히 통제하기 위해서는 규율이 요

구된다. 일정한 규율을 익히는 과정을 통해 조직에 헌신하는 착한 국민들로 계몽될 때, 선진국으로 나아갈 수 있다는 '근대의 신화'가 만들어지게 된다.

생각해 보면, 내게도 초등학교를 다니면서 매스게임 군무를 추었던 기억이 있다. 1970년대 학교를 다닌 선배들은 운동회에서 카드섹션을 했던 기억을 들려주기도 한다. 그러나 우리는 근대기를 지나 포스트모던 사회를 관통하면서 집단과 개인의 문제에 대해 다시 사고하기 시작했다. 개성과 개인의 인권에 대한 문제에 민감하게 반응하면서, 퍼즐의 한 조각처럼 집단을 위해 헌신하는 개인의 삶을 공허하게 바라보게 되었다. 집단의 이익이 개인에게 피드백되지 않을 것이라는, 시스템에 대한 지독한 불신이 기저에 자리 잡고 있다. 따라서 사회주의 생명체론을 강조하는 북한 사회에서 보여 주는 아리랑 공연의 일사불란한 매스게임을 보는 우리의 시선은 불편할 수밖에 없다.

하지만 여전히 근대사회를 꿈꾸는 가이아나가 본 북한의 매스게임은, 제3세계 탈식민 약소국으로서 주체적이고 자생적인 국가의 서사와 시각적 아이덴티티를 확립하고자 하는 데 매우 매력적인 요소로 다가왔을 것이다. 가이아나인들은 몇 달에 걸쳐 매스게임을 연습하면서 '노예해방과 독립을 쟁취한 가이아나', '평화를 수호하는 가이아나', '가이아나의 아름다운 자연' 등 다민족을 강조한 이미지와 더불어 지도자를 위한 찬사의 메시지를 몸으로 체화했다. 이 공연을 지도하고, 관람하던 국민들에게 매스게임이 준 시청각적 심리적 영향은 지금까지도 가이아나의 시내 이미지와 연결되어 있다고 하니, 그 체험의 강렬함을 상상하

기란 어렵지 않다.

독립 이후 사회주의 나라로 가이아나를 변모시켰던 버넘은 점점 독재자로 변모해 갔고, 결국 체디 제이건Cheddi Jagan, 1918~97이 이끄는 인민진보당PPP은 1992년 친미정권을 수립한다. 그러자 매스게임은 '구시대 독재자의 프로파간다'로 간주되어 폐지되었고, 관련 자료는 모두 소각되었다고 한다.

한반도는 어디쯤 가고 있을까

이 전시를 보면서 1970~80년대의 세상을 다시 그려보게 되었다. 모던 사회가 지향한 국가주의 정체성이 세계 여러 나라에서 어떻게 벌어졌는지, 그 공통점에 대한 지도 그리기를 해본다. 지금 그중의 어떤 나라는 포스트모던 사회로 진입했고, 어떤 나라는 여전히 모던 사회를 살고 있다. 그리고 어떤 사회는 이제야 모던 사회의 문제를 깨닫고, 또 다른 사회로 진입하려고 몸부림치고 있다. 한반도는 어디쯤에 있을까?

세상은 넓지만 같고, 같지만 다르다는 생각을 새삼 하게 되는 긴 겨울의 이른 아침이다.

전쟁에 휘말린, 3개의 이름을 가진 남자

티모데우스 앙가완 쿠스노, 「알려지지 않은 나머지 이야기」

비가 억수같이 내리더니, 아무 일 없다는 듯이 개었다. 가을이 오는 향기가 느껴지는 뜨거운 날 아르코미술관에 들러 〈두 도시 이야기: 기억의 서사적 아카이브〉(오선영 기획, 2017. 7. 21~9. 3) 전을 봤다.

한국과 인도네시아라는 두 도시의 근현대사 전개의 유사함, 그 우연성과 필연성을 드러내 그 과정에서 얽히고설킨 사람들의 이야기를 호출하고 있었다.

전시는 "잠에서 깼을 때 공룡은 여전히 그곳에 있었다"라는 문장으로 시작했다. 기획자는 "양차 세계대전이 일어나는 동안(1914~45) 일본은 아시아에서 유일한 근대국가로 성장한다. 당시 일본은 전쟁 물자를 생산·보급하며 경제발전을 이루었다. 1945년 8월 6일 미국은 히로시마와 나가사키에 원자폭탄을 투하했고, 그로 인해 일본은 항복했다. 일본의 식민지였던 동아시아 국가들은 일제 치하에서 해방되었고, 바로 인도네시아에서는 독립전쟁(1945~49)이, 한국에서는 6·25전쟁(1950~53)이

티모데우스 앙가완 쿠스노, 「알려지지 않은 나머지 이야기」, 아카이빙·영상·사운드 설치(스틸컷), 2017

일어났다. 이후 한국과 인도네시아는 군사독재정권, 산업화, 민주화운동, IMF 경제위기와 같은 유사한 근대화 과정을 경험하고 있다"는 점에 주목했고, 이러한 기획자의 문제의식에 인도네시아 미술가들이 화답하였다.

티모데우스 앙가완 쿠스노의 「알려지지 않은 나머지 이야기」는 우리에겐 알려지지 않은 양칠성梁七星, 1919~49이라는 사람에 대해 이야기한다. 양칠성은 1919년 전북 완주에서 태어났다. 1942년, 일본군의 명령으로 반둥 포로수용소에 포로 감시원으로 배치되었다. 반둥에서의 전투가 끝나고 '빠수깐 빵으란 빡빡Pasukan Pangéan Pakpak'이라고 불리는 게릴라 집단은 다섯 명의 일본군을 포로로 생포했다. 그중의 한 명이 야나가와, 즉 양칠성이었다. 당초에 게릴라군은 포로들을 처형할 계획이었으나 코사시 소령이 처형에 반대하여 와나라자로 이송했다고 한다. 이송된 포로들은 게릴라군과 마을 주민들의 따뜻한 환영을 받았다. 이들과 함께 거주하면서 포로들의 생각은 점점 바뀌었고, 이슬람교로 개종하기를 원했다. 양칠성은 '코마루딘'이라는 무슬림 식 이름으로 개명한다. 그러고 나서 코마루딘은 네덜란드가 인도네시아를 군사 침략한 시기(1947~48)에 인도네시아 군대에 입대하여 네덜란드와 싸운다. 코마루딘은 게릴라군에도 합류하여 싸우다가 결국 네덜란드군의 수배자 명단에 올랐고, 1948년 8월 적군 스파이의 밀고로 다른 게릴라군과 함께 도라산맥에서 붙잡혔다. 그 때문에 게릴라군은 흩어지고 패배하게 된다. 코마루딘은 처형되기 전에 이슬람 의식에 따라 장례를 치러줄 것을 요청했고, 하얀색 깜쁘릇(전통 상의)과 트잡 파디의 붉은색 사롱을 입은 채

티모데우스 앙가완 쿠스노, 「알려지지 않은 나머지 이야기」, 아카이빙·영상·사운드 설치(스틸컷), 2017

죽음을 맞았다. 언론인 요요 다스리오의 정보원에 따르면, 총탄이 머리를 관통하기 직전에 코마루딘은 해방을 의미하는 '메르데카'를 외쳤다고 한다. 그의 시신은 보고르의 공설묘지에 매장되었다가 1975년 가루트의 텐졸라야 국립영웅묘지로 이장되었다.

이름이 3개인 남자, 인도네시아 국립영웅묘지에 묻히다

양칠성, 야나가와 시치세이, 코마루딘이라는 3개의 이름을 가지고 살았던 이 남자의 정체성은 무엇이었을까? 휘몰아치는 역사의 현장에서 일본으로, 인도네시아로 자신의 의지와 상관없이 국경을 넘어야 했던 사람. 전쟁의 소용돌이 속에서 끊임없이 총을 들고, 적군과 아군을 구분해야 했고, 이에 따라 총구를 겨누며 살아야 했던, 그의 실존적 고민을 지금 과연 우리는 얼마만큼이나 이해할 수 있을까? 그는 한반도의

침략자인 일본군에 어쩔 수 없이 참여했다는 죄의식 때문에, 인도네시아를 침략한 네덜란드와 처절하게 싸웠던 것일까? 그에게 조국은 무엇이었으며, 그가 갈망한 세상은 어떤 모습이었을까? 해방을 외치며 사라져간 그를 위해 인도네시아는 '국립영웅묘지'에 그를 품고, 역사 위에 그의 이름을 기록했다. 우리에게 잊히는 동안에.

인도네시아 작가 티모데우스 앙가완 쿠스노는 코마루딘의 사진을 길거리 미술가들(길거리에서 여행자들을 상대로 그림을 그려주고 돈을 버는 미술가들)에게 보여 주고 그림을 받았다. 그 그림과 함께 코마루딘의 이미지를 넣은 상품을 만들어 좌판을 깔아놓았다. 이 이미지들을 길거리 대중에게 팔고 싶다는 의지의 표현이었다.

좌판 위에 놓인 이미지 속의 코마루딘은 인도네시아의 영웅이지만, 그 시대에 존재했던 또 다른 평범한 누군가의 모습일 수도 있다. 내가 그 시대로 돌아간다면 나는 어떠했을까?

지금은 더욱더 그러하지만, 지난 전쟁도 우리만의 문제로 존재하지는 않았다. 국가와 국가가 얽히고, 그 사이에 평범한 인간의 삶이 얽혀 무수한 이산과 혼종이 벌어졌다. 그 상처가 아물기도 전에 우리는 그 상처를 감당하지 못한다는 듯 덮어버렸다. 무수한 기억이 잊혀졌고, 그 사이 떠난 이들은 사라졌다.

다시 전쟁을 이야기할 용기가 있다면, 그 전에 차마 열어보지 못한 우리의 상처를 기억해 내고 사라진 이들을 호출할 수 있는 용기가 먼저 필요해 보인다.

잠에서 깼을 때 공룡이 여전히 그곳에 있다면, 무엇을 해야 할까?

생략된 죽음 속에서 애도의 의미를 다시 묻다

안정윤, 「세상에서 제일 쓸데없는 짓을 합니다, 제가」

초등학생들 입에서도 나오지 않을 막말이 '×××' 식의 표기로 언론에 등장하고, 어른들의 싸움임을 증명이라도 하듯이 '화성-12형'으로 추정되는 탄도미사일이 일본 홋카이도 상공을 넘어 태평양 해상에 낙하되었고, '죽음의 백조'라 불리는 전략폭격기 B-1B 랜서가 동해를 날았다.

왜 싸우는지, 누가 희생되는지 생략된 채 서사를 상실한 긴장감의 수위가 점차 높아가는 TV 속의 현실은, 어느 틈에 영화 같은 리얼리티조차 존재하지 않는, 게임 속의 현실이 되어가는 듯하다.

채널을 돌리니 30여 년이 지난 '5·18민주화운동'의 죽음에 대해, 이제서야 그 원인을 조사한다는 보도가 흘러나왔다. 집단학살의 무덤이 이곳을 파면, 아니 저곳을 파면 나타날 것이라는 TV 보도를 접하며, 집단과 익명, 그리고 무명의 죽음에 대해 생각하다가 사람들의 비실재성에 아찔해졌다.

사랑하는 사람이, 외국 여행을 떠났다가 불특정 다수를 대상으로 벌

안정윤, 「세상에서 제일 쓸데없는 짓을 합니다, 제가」, 영상(스틸컷)

어진 '묻지마' 테러를 당해 죽었다. 만약 이러한 소식이 전달된다면, 그 후에는 어떠한 일들이 벌어질까? 그 사건에서, 그 테러의 현장에서, 그는 주인공이 아니라 익명의 존재, '지나가는 행인 1'로 등장한다. 그러나 눈을 감은 그 사람이 내게는 특별한, 사랑하는 딸이나 애인, 부모였다면 나는 이 죽음을 어떻게 애도할까? 당신이라면 어떻게 이 죽음을 애도하고 싶은가? 특별한 이슈도 없는, 뜻밖의 희생자에 대해, 우리 대부분은 기억하지 않을 것이다.

친구의 죽음을 애도하다

안정윤의 작품 「세상에서 제일 쓸데없는 짓을 합니다, 제가」는 죽은 자에 대한 애도를 다룬 영상 작품이다. 작가는 이렇게 말한다.

"2013년 케냐 나이로비에서 발생한 테러 소식이 인터넷 뉴스로 스쳐 지나갈 때, 그것은 나와 전혀 상관없는 일로 보였다. 세계 곳곳에서 언제나 벌어지고 있는 일. 먼 나라 이야기." 그러나 그 사건으로 친구가 죽었다는 이야기가 전해지자 그 사건은 자신에게 더없이 큰 비극으로 바뀌었다고 고백한다. "그로부터 3년간 나는 마음속에 떠오르는 슬픔을 가능한 한 누르고 덮어두려고 노력했다. 그러나 나의 기억과 슬픔은 지우거나 없애도 곧 다른 형태나 질문으로 되살아나 나를 따라다녔다. 내가 죽지 않은 친구의 죽음에 내가 죄책감을 느끼는 이유는 무엇인가? 친구의 죽음은 어쩔 수 없는 일이었나? 그의 죽음은 사고인가? 살인인가? 책임은 감정인가? 책임은 도덕인가? 테러는 무엇인가?"

테러는 개인적인 사건이 아님에도 불구하고 불특정 다수를 향한, 묻

지마 테러에 희생당한 익명의 개인은 공중의 애도를 받을 수 있는 기회를 박탈당하거나 '애도할 만한' 자격마저도 얻지 못하곤 한다.

이 전시를 기획한 아이공 디렉터 김장연호는, 철학자 주디스 버틀러 Judith Butler, 1956~ 를 인용하여 '애도의 서열'을 이야기한다. 누군가를 잃었는데, 그 사람이 사회적으로 특별한 사람이 아니라면 애도는 어떻게 일어나는가를 묻는다. 테러에 희생당한 사람들 중에는 사회적 애도의 서열에서 밀려나 있거나 폭력의 관점에서 존재로 인정받지 못하는 '비실제적인 사람'들이 있다는 것이다. 버틀러는 이러한 이들의 삶은 공적 담론이 전개되는 과정에서 생략되어 사라진다고 말한다. 이들의 삶은 사회적으로 읽혀지지 않기 때문에 이들의 죽음은 공중으로 분해된다.

그래서 우리는 다시 묻게 된다.

상실은 무엇이고, 어디로부터의 상실이며, 상실에도 서열이 있는가? 그러한 익명의 희생자가 나의 지인이나 가족이었다면, 나는 이 슬픔과 우울을 어떻게 견뎌야 하는가?

영상 속의 주인공은, 이 억울한 죽음에 대해 누군가가 나에게 그럴싸하게 세상의 논리나 진리로 설명해 주고 나를 다독여 주길 바라지만, 과연 가능할까를 묻는다. '보험료도 탈 수 없었어요.' 낮게 읊조리며, 결국 그는 이 슬픔과 우울을 견뎌내기 위해 '세상에서 제일 쓸데없는 짓'을 하기 시작한다. 포스터와 영화를 편집하면서 시간을 견디는 것이다. '지나가는 행인 1'로 죽은 사람, 그 사건에서 그는 그림자일 수 있지만, 그 또한 누군가의 하나밖에 없는 소중한 사람이고, 자신의 삶 속에서는 하나뿐인 생명을 잃은 자이다.

영상 속의 주인공은 이렇게 말한다. "그나마 제가 위로를 받는 것은, 저와 비슷한 일을 당한 사람의 영화나 다큐를 보는 거예요. 그 영상의 어떤 눈빛, 어떤 표정이 지나갔을 때, 그나마 조금 내가 위안을 받아요. 나한테 말을 하지 않아도 되는 그 사람, 나랑 유사한 마음의 상태라는 것만으로 위로를 받아요. 그래서 영화를 보고, 포스터를 모아요." 그렇게 그는 '세상에서 가장 쓸데없는 짓'을 한다.

작가는 이 작품을 통해 공적인 담론에서 '생략'된 죽음에 대해 애도하는 방법을 묻고 있다. 그 질문이 비수처럼 꽂히는 것은, 나는 이미 알고 있기 때문이다. 테러의 위협이 난무하는 세상에 내가 살고 있음을.

그래서 애도의 기능성 너머 애도의 윤리에 대해 질문을 던지는 이 작품 앞에 한동안 서 있었다.

북한산을 오르며, 낯선 삶의 독백을 담다

임흥순, 「북한산」

「북한산」(2015)은 미술가 임흥순이 북한에서 온 가수 김복주를 찍은 작품이다. 그녀가 한국의 무대 위에 올라 노래할 때와 같은 밝은색 한복을 입고 북한산을 오르며 독백하듯 이야기하는 뒷모습을 임흥순의 카메라가 따라간다. 한복을 입고 무대에 오르는 여가수를 볼 때 우리가 느끼는 낯선 기분처럼 그녀가 쉴 새 없이 이야기하는 지극히 일상적인 북한에서의 삶의 파편은 통속적임에도 초현실주의 화면처럼 보인다.

"우리 엄마 아빠 보면서 결혼에 대한 환상을 가지곤 했었죠. 왜냐고요? 우리 엄마 아빠는 사이가 참 좋으셨어요. 조롱조롱 자식들 다 앉혀놓고, 숨바꼭질을 했으니까. 아빠가 주방에 들어서면 엄마가 '무슨 남자가 주방에 들어서고 그래요! 볼꼴 사납게!'라고 하시죠. 그러면 아빠는 '종숙 동무, 외국에는 유명한 요리사들이 다 남자들이라우' 하시면서 우리한테 눈을 끔뻑끔뻑했던 기억도 있어요. 엄마가 요리한 것보다 아

임흥순, 「북한산」, 싱글채널 비디오(스틸컷), 26분, 2015

마도 우리 아빠가 해준 음식 더 많이 먹고 자랐을 거야. 우리 아빠 참 요리 잘했는데. 우리 아빠 많이 보고 싶다……."

"우리 아빠는 허풍쟁이였어요. 아마 상상력을 키워주기 위해서 그런 이야기를 한 것 같기도 하고. 사실은 지금도 그게 긴가민가해요. 우리 아빠는 먼 바다에 나가는 원양선단, 배를 탔었는데…… 어렸을 때 인어공주 동화 있잖아요? 그거 보면서 한 번은 '인어공주 다 거짓말이야. 어떻게 고기인 사람이 있어?'라고 하니까 우리 아빠가 '인어고기가 진짜로 있단다'라고 얘기하시는 거예요. 그래서 물어봤더니, '근데 그림책처럼 예쁘진 않아'라고 하면서 하는 말씀이 한 번은 바다에 나가서 고기를 잡았는데 엄청 큰, 사람만 한 고기를 잡았다는 거예요. 위에는 사람이고 밑에 꼬리는 물고기…… 말이 돼요? 내가 이제 한 20년, 30년? 한 25년 흘렀나? 그래도 뭐 인어공주 봤다는 사람은 아무도 없네. 어렸을 때는 그 말이 맞겠다 싶어서 홀까닥 넘어갔지. 그냥 '정말 인어공주가 있구나!' 이렇게 생각했는데, 뻥이었던 거 같아. 상상력 키워주기 위해서. 항상 상상 속에 살았지."

산을 오르며 읊조리는 북한 가수

그녀는 상상의 나라에서 온 것인가? 신의 나라, 신화의 나라에서 살고 있었다는 것을 이제야 깨달은 듯 독백처럼 내뱉는 그녀의 담담한 읊조림이 화면에 펼쳐지자 순간 '우리가 바라보는 북한의 모습 또한 상상의 나라가 아닌가?' 하는 생각과 겹쳤다가 다시 분리된다.

임흥순, 「북한산」, 싱글채널 비디오(스틸컷), 26분, 2015

산을 힘차게 올라가는 그녀의 뒷모습은 숲속을 헤쳐 나가는 카메라의 흔들림과 겹치면서 탈북의 과정을 상상하게 했다가 남한에서의 삶을 이야기하는 목소리와 겹치면서 다시 남한에서의 삶을 압축하는 기표로도 읽혔다.

"한국 처음 왔을 땐 똑같죠, 뭐. 우리나라니까 별로 낯설지는 않았어요. 냄새, 공기가 조금 다른 게. 그냥 '아, 너무 답답하다?', '건물이 너무 다닥다닥 붙었어.' 이런 느낌? 근데 사람들이 좀 낯설었다고 할까. 돈밖에 모르는 것 같았고, 좀 차가운 것 같기도 했고, 경계도 많이 하고. 마음이 조금 열려서 이제 어울릴 만하다고 생각하는데 사기를 몇 번 당했죠. 뒤통수 몇 번 맞고. 참 많이 힘들어서 그때 '내가 여기를 왜 왔나', '다시 고향으로 돌아가고 싶다' 그런 생각 진짜 많이 했었죠. 내 나

라, 여기도 내 조국이라고 생각했고 그랬는데. 외국인같이 취급받고. 아니, 외국인보다 못한 취급을 받는다는 느낌이 들었다고 해야 되나? 근데 누군가 계속 또 다가와서 진심을 보여 주고 문 두드리고. 정말 진실한 사람이 다가와서 계속 끊임없이 관심 보여 주고, 잘해 주고 이러니까 이제 굳게 닫혔던 마음의 문이 열리고 사람들하고 소통하게 되는, 지금의 이런 상황을 노래에 담고 싶었어요."

북한산 정상에 올라 한눈에 펼쳐지는 서울 시내를 내려다보면서 그녀는 노래를 부르기 시작했고, 노래가 끝나자 서울 시내를 향해 손을 흔드는 뒷모습과 함께 엔딩 자막이 오른다. 상처 가득할 것 같은 그녀의 가슴이 그 손끝에 실려 있는 듯해서 가슴 뭉클했다.

"아, 가슴이 뻥 뚫리는 거 같아요. 많이 좋아요. 나는 아무리 힘들어도 산은 꼭 정상까지 올라가요. 근데 인생도 그런 거 같아요. 끝까지 올라가 봐야 뭐가 있는지 알잖아요. 저 산도 정상에 올라와야 뭐가 있는지 아니까. 올라가 보지 않으면 누구도 모르니까, 어떤지. 그게 난 사는 희망인 거 같아요."

그녀의 목소리가 흔들리는 화면과 함께 계속 머릿속에 맴돌았다.

4. 북한 작가들에게 손을 내밀다

누구를 위한 피자? 모두를 위한 삐쨔!

김황, 「모두를 위한 삐쨔」

김황은 세계에서 가장 문화적으로 고립된 국가로 북한을 설정했다. 그러한 북한이 피자를 즐겨 먹는 김정일을 위해 2008년 평양에 최초로 피자점을 열게 되었다는 전제에서 「모두를 위한 삐쨔」 프로젝트를 시도한 바 있다. 문화봉쇄정책을 펴고 있는 북한 사회가 고위층을 위해서는 피자 레스토랑까지 연다는 것은 아이러니하다고 판단한 작가는, 북한의 일반 주민들도 피자를 먹을 수 있는 방법이 없을까를 고민하고, 대안으로 피자를 만드는 법을 담은 영상을 제작하기로 한 것이다.

김황은 피자 레시피 등이 포함된 영상 작품을 북한 암시장의 불법 한국 드라마 배포 루트를 따라 북한 주민들에게 배포한다. 그 후 약 6개월 동안 북한 주민들에게 사진·메모 등 지속적인 피드백을 받게 된다.

"처음부터 피자 만드는 영상을 만들고자 한 것은 아니었어요. 시작은, 나와 같은 또래의 북한 젊은이들은 어떤 생각을 하고, 어떤 생활을 하고 있는지에 대한 궁금증이었어요. 이데올로기라는 거창한 것 말고,

김황, 「모두를 위한 삐쟈」, 영상(스틸컷), 2010

그저 단순한 호기심이 있었고, 소통을 해보고 싶었죠."

이렇게 당시를 회상한 김황은 '무엇으로 시작할까?'를 고민하다가 처음으로 보낸 것이 피자를 만드는 동영상이었다.

북한으로 보낸, 피자 만드는 DVD 500장

김황은 리서치하는 과정에서 북한과 중국 국경지대에 많은 수의 밀수꾼이 활동 중이라는 것과, 중국 등 해외에서 일하는 탈북자가 20만 명이나 된다는 사실도 알게 된다. 그 후 적극적으로 영국·중국·한국 등 여러 나라에 있는 탈북자들을 인터뷰하기 시작했다. 작가는 100명이 넘는 탈북자와 인터뷰를 했는데, 이들이 편지 등을 북한 가족들에게 보낸다는 사실을 알게 되었다. 또한 외국에서 들어온 DVD를 본 적이 없다고 이야기하는 탈북자가 한 명도 없었다는 것. 그 통로가 중국 베이징에 있는 네트워크라는 사실을 접하고, 이 네트워크를 통해 자신의 작업을 똑같은 방식으로 보내기로 한다.

예쁜 주인공이 나오는 이 영상에는 북한 주민들이 실제로 피자를 만들어 먹을 수 있는 방법을 낭만적이고 밝은 구성으로 담아낸다. 맨 마지막에 시식을 하는 주인공과 남자친구의 표정이 그리 좋지 않다. 남자친구는 약간 느끼한지 고추장을 꺼내 찍어 먹으려 하자 "촌스럽다, 야" 하면서 그냥 먹으라고 눈을 흘기는 여자 주인공. 마지못해 고추장을 찍은 피자를 한 입 먹더니 금세 표정이 환하게 밝아진다.

작가는 2010년 약 500장의 DVD를 보냈고, DVD를 본 북한 주민들로부터 다양한 피드백을 받았다. 밀수꾼들의 룰, 즉 편지 등을 보낼 때,

상대방이 받았다는 확인서를 꼭 받아오게 되어 있다는 점을 알게 된 작가는 어떤 피드백이든 온다는 것을 확신하였다. 그런데 막상 피드백이 오자 놀라웠다고 회상한다.

"배우들한테 보내온 팬레터가 많았어요."

어떤 사람들은 영상을 보고 실제로 피자를 만들어 먹은 사진을 보내온 경우도 있었다. 이러한 반응은 작가가 전혀 예측하지 못했다. 그가 생각하던 관념 속의 북한과 달랐기 때문이다.

"제가 이 작업을 한 이유는 뭔가를 해보자는 것보다는 단순한 호기심과 젊은이와 소통해 보자는 것이었는데, 제게 온 피드백도 비슷한 콘텐츠였다는 점이 아이러니하게도 제겐 놀라웠어요."

배포 동영상 DVD 커버에 '별 피자'라고 적혀 있다. 이 영상의 마지막 장면에 인공기 모양의 테이블 위에서 피자가 별 모양으로 그려져 있는 것을 볼 수 있다. 인공기에서 별은 당을 의미한다. 별 피자를 조금씩 먹는 모습은, 아이러니한 정권과 문화정책을 은유적으로 보여 주는 작가의 상징이다. 이 작업은 1980년대 「민족해방운동사」 작품이 필름 형태로 북한 작가들에게 전달되어 재제작됨으로써 북한미술계에 영향을 끼치고 이후 이와 관련된 남한 작가들이 국가보안법으로 고초를 당하던 시대와는 다른 방식과 목적의 프로젝트임엔 틀림없다. 그럼에도 불구하고 예술이 사회적·문화적 시스템에 균열을 가하려 한다는 점에서 예술을 보는 동일한 관점을 지니고 있다.

김황의 작품은 북한으로부터 받은 피드백을 통해, 그렇게 고립적으로 보였던 북한 사회가 제도권 아래로는 우리의 상상과 달리 역동적으로

꿈틀거리며 바깥 사회와 소통하고 있음이 드러났다는 점에서, 역설적이게도 우리가 북한 사회를 보는 고정된 시선을 흔든다. 이 작품을 본 북한 주민들도 그러하였을 것이다. 이 점이 이 작품을 주목케 하는 이유이다.

한 올 한 올 꿰고 이으며 만나다

함경아, 「추상적 움직임/모리스 루이스 '무제' 1960」

함께한다는 것은 무엇을 의미하는가? 작업을 같이 하는 과정 속에선 어떤 '케미'가 작동하는가?

작가 함경아는 북한의 자수 장인들과 함께하는 자수 프로젝트를 지속하고 있다. 2010년 〈다다를 수 없는 장소를 넘어서는 소통〉 전을 열었고, '바느질의 속삭임'이라는 이름으로 9개의 태피스트리 시리즈를 발표한 바 있다. 2014년 삼성미술관 리움에서 열린 삼성미술관 개관 10주년 기념전인 〈교감〉에서도 「추상적 움직임/모리스 루이스 '무제' 1960」을 비롯한 시리즈 작품을 전시한 바 있다.

2008년부터 시작된 자수 프로젝트는 불통의 남과 북, 그 거대한 이데올로기의 대립극 속에서 특이한, 아니 아주 소소해 보이는 소통을 시도한 작업이었다.

화가는 밑그림을 구성해서 누군지 알 수 없고 알 길 없는 북쪽에 사는 장인들에게 보낸다. 작가는 처음에는 북한의 고어체로 개작한 국내외 인터넷 기사들, 이라크 어린이들이 그린 전쟁 공포증적 이미지를 알

함경아, 「추상적 움직임/모리스 루이스 '무제' 1960」, 자수, 2014

레고리로 구성해서 보냈고, 북한의 자수 작가들이 이를 대형 자수 작업의 밑도안으로 다시 번안하여 작업을 하면, 이를 다시 작가에게 보내는 프로젝트였다.

북한 자수 작가와 시작한 공동 프로젝트

함경아 작가의 밑그림은 중국과 북한을 왕래할 수 있는 사람을 섭외하여 전달되었다. 이 '매개자'를 통해서 진행된 첫 작업은 오랜 시간이 걸려 11개의 자수 작품으로 완성했다고 작가에게 알려 주었다. 하지만 작가의 손에는 어떠한 작품도 전달되지 않았다. 북한 당국의 검열에 의해 압수당했다는 알 수 없는 메아리와 함께 그 '매개자'가 사라졌기 때문이다. 역설적이게도 이 실패 과정이 화가에겐 분단의 현실을 생생하게 체험케 하는 계기가 되었다. 그러고는 이 작업에 더욱 몰입하게 되었다.

작가는 설치, 영상, 도자기, 사진 등 다양한 매체를 통해 많은 이가 외면하거나 알아차리지 못하는 것들, 특히 개인을 옥죄는 거대한 정치 권력·자본에 대한 비판, 사회의 각종 부조리에 대한 고발, 인간성을 파괴하는 폭력과 전쟁 등에 대한 냉소를 일관되게 시도하고 있다. 이러한 작가에게 자신이 시도한 소통의 과정에서 맞닥뜨린 분단 현실의 생생함은 이 소통을 지속하게 한 원동력이 되었다.

지속적으로 요구되는 중간 수수료와 파악할 수 없는 수수료의 흐름과 행방, 눈이 가려진 채 '매개자'의 손에만 의지해 미지의 길을 걸어가는 듯한 답답함과 불안감. 소통 과정에 관계한 사람들의 정확한 숫자도 알 수 없고, 만날 수도 없고, 하지만 전달되어 오는 작품 속에서 그들을

마주하게 되는, 이러한 역설과 리얼리티, 상상과 현실이 뒤엉킨 분단의 생생한 과정이 그의 작품에 응축되어 있다.

북한 자수의 기술 수준은 단연 세계 최고라 할 수 있는 경지에 있음은 이미 잘 알려진 사실이다. 「추상적 움직임/모리스 루이스 '무제' 1960」는 미국 추상표현주의 작가 모리스 루이스Morris Louis, 1912~62의 작품 「무제」를 자수로 작업한 것이다. 북한미술계에서는 아직도 추상작품을 받아들이지 않기 때문에, 북한의 자수 작가들이 모리스 루이스 작품을 알고 있을 확률은 매우 낮을 것이다. 모리스 루이스 작품의 서정성과 미묘한 색의 흐름이 주는 울림을 자수라는 매체로도 표현이 가능할지는 이 작품을 보기 전까지는 상상하기 어려웠다. 「추상적 움직임/모리스 루이스 '무제' 1960」은 화면 위를 문지르는 유화 붓질이 주는 색의

울림을, 화면을 일일이 꿰매는 자수라는 매체를 사용하여 유화보다 더 깊은 색의 울림을 품고 있었다. 이 작업을 끝내고서 북한의 자수 작가들은 무슨 생각을 했을까? 어떤 감정을 느꼈을까?

이 작품 앞에서 감상자들은 아름다운 작품에 수를 놓은 이름 없는, 아니 이름 모를 북한의 자수 작가들을 자연스럽게 만난다. 아니 상상한다. 북한땅에서 이름을 가진 구체적인 작가를 대신하여, 그가 만든 이미지로 자수 작가들을 만난다. 북한의 자수 작가들도 마찬가지였을 것이다. 남한의 작가가 보내온 이미지들을 몇 날 며칠 바라보면서 작업하는 동안, 그들 또한 이미지를 통해 남한의 작가를 상상하고 있었을 테다. 이미지는 때론 매혹적이지만, 이미지를 통한 소통은 늘 불안정할 수밖에 없다. 그래서 그의 작품은 소통 가능성과 더불어 불안정한 한반도를 역설적으로 드러내고 있다.

'빛나는 도시'는 한반도에 세워졌는가?

서현석·안창모, 「Utopias in Two」

　　2014년 베네치아건축비엔날레 최고상인 황금사자상이 한국관 전시 〈한반도 오감도〉에게 돌아갔다. 다양한 분야의 작가 스물아홉 명이 함께한 전시였다. 2014년 베네치아건축비엔날레 총감독인 렘 콜하스Rem Koolhaas, 1944~ 는 모든 국가관에게 '모더니티의 흡수: 1914~2014'라는 주제를 제안했다. 100년 동안 건축이 발전을 거듭해왔다고 믿고 있는 우리에게 다시 건축이란 무엇인지, 건축에서 발전이란 무엇인지 묻게 하였다. '100년 전 전 세계의 모습 속에는 다양한 건축적 특징이 있었는데, 지금은 고층빌딩으로 동일화된 도시풍경이 펼쳐지는 게 아닌가?', '도대체 100년 동안 무슨 일이 있어났던 것인가?'를 되묻는 시간이었다.

　　이에 따라 한국관의 최고 책임자인 조민수는 남과 북이 함께하는 전시를 제안했다. '모더니티의 흡수' 과정으로 바라본 한반도의 지난 100년은 남과 북이 함께 뒤돌아보는 게 가장 타당한 방식이라고 판단했기 때문이다. 이에 따라 그는 남북 건축가 공동에 의한 전시기획인 플랜A

서현석·안창모, 「The Lost Voyage」, 영상(스틸컷)

와 함께 북한이 응하지 않을 경우를 대비한 대안 플랜B를 동시에 추진하기로 결정하였다. 결국 플랜A를 현실화시키기 위한 과정이 플랜B를 통해 〈한반도 오감도〉라는 전시로 드러나게 되었다.

북한의 건축가들과 접촉이 불발되자 그동안 모은 북한 자료로 북한의 건축을 재구성하기 시작했다. 이 중책을 맡은 작가 중 하나가 바로 서현석이다. 서현석은 이 전시의 공동 큐레이터이기도 한 안창모와 공동 작품 「Utopias in Two」를 선보였다. 이 작품은 북한의 대표적인 건축가 김정희를 비롯하여 사회주의 건축을 다룬 영상 작품 「One Dream」과 남한 모더니즘 건축을 대표하는 김수근의 세운상가를 다룬 「The Lost Voyage」를 함께 보여 준다.

세운상가는 도시 슬럼화를 해결하기 위해 도시정비사업의 일환으로 기획된 공공 프로젝트였다. 공공 프로젝트이면서도 정부가 재원을 부담하지 않고 건설회사들이 각기 자본을 투자해 분양한 건물이다. 분양에 대한 부담감 때문에 참여하겠다는 건설회사가 없자, 정부가 참여할 건설회사를 지정한 1960년대 우리 사회의 시스템을 보여 주는 대표적인 건축물이다. 이런 점에서 세운상가는 자본주의 시스템에서 만들어진 건축물이기 이전에, 남한적인 시스템에서 구축된 모더니즘 건축이다. 모더니스트 김수근은 세운상가에서 가장 분양가가 높은 1층을 자동차 전용도로로 계획하였고, 2층은 상가, 3층은 인공데크를 만들어 종묘에서 대한극장까지 1킬로미터를 보행 쇼핑이 가능하도록 안전하게 설계하였다.

서현석·안창모, 「One Dream」, 영상(스틸컷)

두 건축가가 세운 남북의 이상적인 도시

역사 도시 안에서 모더니즘 건축을 접목시킨 서울과 달리 폭격으로 초토화된 평양은 사회주의 이념에 맞게 계획도시를 설계할 수 있었다. 남한과 다르게, 북한의 전후복구사업인 건축 공공 프로젝트에는 개인의 이름이 드러나지 않는 사회주의 건축 시스템이 적용되었다. 그러나 그 중심에는 일본과 러시아에서 유학하고 돌아온 김정희가 있었다.

김수근이 스타 건축가로 거듭나는 동안 드러나지 않은 건축가 김정희는 숙청되었다가 다시 김일성에 의해 복권되는 파란만장한 삶을 살았다. 김수근과 김정희는 모두 스위스 태생의 프랑스 건축가로 국제적 합리주의 건축사상의 대표주자 르 코르뷔지에Le Corbusier, 1887~1965에게 영

향을 받았고, 일본에서 공부했다는 공통점이 있다. 또한 이들이 활발히 활동하던 시기, 당대의 위정자로부터 전폭적인 지지를 받은 모더니스트 예술가였다는 점에서도 동일하다.

르 코르뷔지에의 '빛나는 도시'는 과연 한반도에 세워졌는가? 「Utopias in Two」는 이러한 두 작가를 잉태한 두 공간의 차이점과 동질성에 주목하여, 모더니즘의 건축적 이상을 심어보려 한 한반도 역사의 단면을 평행구조처럼 비교하고 있었다. 이 작품에 한동안 시선이 머문 이유는, 이 작품이 남한 작가가 이야기하는 북한의 모습임을 작가 서현석이 끊임없이 환기시키고 있었기 때문이다.

자신이 접한 자료들이 갖는 선전선동 매체로서의 특성을 부분적으로 극대화한 역설적인 방법으로 '직접 가볼 수 없는' 치명적인 조건 속에서 제작된 이 작품의 한계와 그럴 수밖에 없는 현실의 리얼리티를 작품 안에 녹여내고 있었다. 극단적인 대립 관계에 있으면서도 서로 뗄 수 없는 관계로 얽혀 있는 남과 북이 같은 뿌리에서 잉태된, 또는 서로 주고받음 속에서 성장한 폭넓은 건축 현상을 고스란히 드러낸다. 이를 통해 계획된 것과 우연적인 것, 개인을 스타로 만드는 시스템과 집단이 개인을 대신하는 시스템, 영웅적인 서사와 일상의 삶에 이르기까지 다양한 한반도의 건축 현상을 보여 준다.

여전히 우리는 북한을 잘 모른다. 북한을 잘 아는 게 현실적으로 가능할지도 솔직히 의문이 든다. 그런 면에서 이 작품은 수많은 행간과 더불어 또 다른 미래를 묻고 있다.

남북의 피아노, 분단을 넘어선 하모니

전소정, 「먼저 온 미래」

　　서울시립미술관에서 광복 70주년 기념 〈북한 프로젝트〉 (2015. 7. 21~9. 29) 전이 열렸다. 국내외의 작가뿐만 아니라 북한의 포스터와 유화작품들이 전시되었다. 그중 피아노 음률이 흘러나오는 작품이 발길을 끌었다. 전소정의 작품 「먼저 온 미래」였다.

　　전소정은 영상·드로잉·오브제·퍼포먼스 등 다양한 매체를 이용해, 연극·영화·문학 등의 타 예술장르의 특성을 미술에 접합시켜 이야기를 만드는 미술가이다. 타인의 이야기를 듣고, 그들의 삶을 관찰해서 이를 자기 내부의 충돌과 전이를 통해 작가 자신의 이야기로 풀어내는 작업을 해오고 있다. 「먼저 온 미래」는 탈북 피아니스트와 남한의 피아니스트가 만나 음악적 대화와 협의 과정을 거쳐 함께 연주하는 과정을 담은 영상작업이다.

　　전소정은, 이번 프로젝트를 위해 탈북 피아니스트 김철웅과 남한의 피아니스트 엄은경을 초대했다. "탈북 피아니스트 김철웅을 만나면서 그가 전해 주는 실재하는 북한과 내가 상상한 북한 사이의 온도 차를

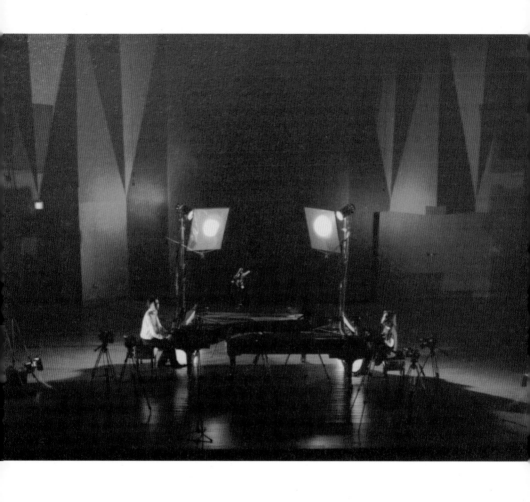

전소정, 「먼저 온 미래」, 단채널 비디오, 스테레오사운드(스틸컷), 2015

전소정, 「먼저 온 미래」 중에서, 단채널 비디오, 스테레오사운드(스틸컷), 2015

느꼈어요. 그의 예술과 나의 예술 사이의 온도를 확인해 보고 싶었나 봐요"라며 김철웅과의 첫 만남을 회상했다.

김철웅과 엄은경은 자주 만나 음악적 견해를 나누었고, 음악교육과 음악적 스타일, 곡 해석의 방식을 이야기하면서 서로의 차이를 떠올렸다. 전소정은 이 모든 과정을 지켜보며 각자 살아온 다른 방식의 삶이 굽이굽이 음악 안에서 드러날 수 있기를 바랐다.

남북 피아니스트의 공동 작업 과정을 담다

「시나브로」라고 명명된 이 곡은 북한의 민요 「룡강기나리」와 남한의 동요 「엄마야 누나야」를 주선율로 하고 있다. 김철웅과 엄은경이 작업 과정에서 나눈 대화는 이렇다.

김 : 「룡강기나리」, 이게 어찌 보면 한국 사람들한테는 알려지지 않은

곡이거든요. 이게 평안남도 민요예요. 해방 전에는 같이 불렀는데 이번에 알리는 기회도 있고 해서 본 곡을 살렸으면 해요. 거기서 불리는 본래 곡 그대로요. 나는 북한에서 연주되는 본 모습 그대로를 보여 주는 것도 의미 있다는 생각이 들거든. 선생님은 지금 곡에 대한 자유로운 해석이 가능하잖아요. 그런데 북한은 이게 정답이거든요. 여기서 변화할 수 없어요. 이런 것들에 대한 안 어울릴 듯하지만 호전적인 느낌이 현실이라고 한다면 상관없을 것 같은데 말이죠.

엄 : 좋아요.

김 : 나는 앞부분이 되게 좋아요. 그런데 뒷부분은…….

엄 : 메이저로 바꾼 것인데요.

김 : 여기서 화성적으로 바꾼 건 좋은데, 바뀌서 좋은 게 아니라 틀리게 친 것처럼 느껴지는데요.

엄 : 익숙하지 않죠? 당연히 그렇겠죠. 그런데 그게 좋은 게 아닐까요. 익숙하지 않은 게. 어떤 느낌 있잖아요. 기존의 형식에서 벗어난 듯한 익숙하지 않은 느낌을 안겨 주고 싶은 거죠.

김 : 그래요, 알았어요. 서로 다르게 가져온 문화에 각각 다른 섹션이 있고, 그 뒤에는 정말 다르지만 같이 살아야 하는 바람도 있고……. 뒤에는 민족의 뿌리 같은 게 있으니까, 중, 임, 무, 황, 태의 선을 그리고. 화합이라는 의미에서 강강술래가 나오고 「엄마야 누나야」도 동요이고, 여기에 평안남도 민요를 같이한다는 건 괜찮은 것 같아요. 함께 부를 노래가 생기는 거잖아요.

이러한 이들의 작업 과정은 작가의 말처럼 '먼저 온 미래'의 모습을 상상 가능하게 했다.

비디오는 이들의 마지막 연주를 바탕으로 제작했는데, 이념적 대립과 관념적 색채를 연결짓고 이를 음악적 연계로써 극복해 나가는 과정을 보여 준다. 영상에는 두 피아니스트를 둘러싸고 있는 12대의 카메라가 보인다. 이들 카메라는 둘의 관계에 작용하는 다양한 외부적인 힘과 시선을 은유한다. 곡의 후반부에서는 모티브로 활용되는 강강술래와 중, 임, 무, 황, 태의 선율에서 카메라의 시선은 서로 교차하면서 그 힘이 약화됨을 암시하고 있다.

사회체제가 다른 곳에서 예술은 어떤 의미를 가질 수 있을까? 과연 이념적이고 정치적인 대립을 예술가의 예술적 상상으로 극복할 수 있을까? 이러한 의문에 대한 하나의 실험이 전소정의 작품이었다.

함께 만든 성당, 함께하는 참회와 속죄

'참회와 속죄의 성당'의 모자이크 벽화

파주에 있는 '참회와 속죄의 성당'을 찾았다. 왜 성당 이름이 '참회와 속죄'일까? 성당 바로 옆에는 '민족화해센터'가 자리 잡고 있어서, 그 이유가 짐작 가능했다.

성당 내부의 조형물은 남한과 북한의 미술가들이 만든 작품들로 구성되어 있었다. 성당 내부로 들어서면 가장 먼저 눈에 띄는 작품이, 재단 위에 배치된 대형 모자이크화였다. 예수와 남북한의 대표 성인 여덟 명으로 구성된 이 화면은 북한의 만수대창작사 공훈예술가들이 제작한 것이다. 압록강변 단둥 근처 시골에 자그마한 체육관을 빌려 만수대창작사 공훈예술가들이 40일간 제작했다고 한다. 서울의 이콘연구소에서 모자이크의 밑그림을 그려 보내면, 단둥에 있는 북한미술가들이 작업하고, 그 내용을 매일매일 카메라로 촬영해 서울대교구 이콘연구소장 장긍선 신부에게 인터넷으로 보내면 이를 다시 인터넷으로 보완해서 만들었다고 한다.

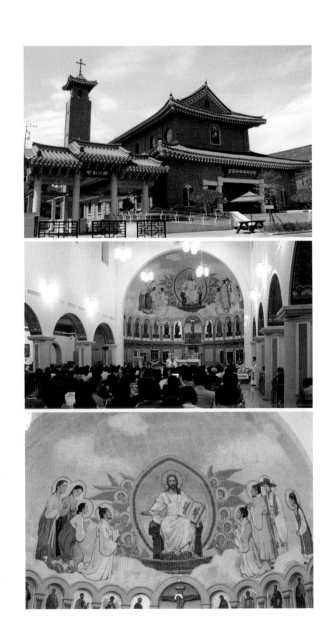

경기도 파주에 있는 '참회와 속죄의 성당' 전경
성당 내부에 배치된 대형 모자이크화
예수와 여덟 명의 성인으로 구성된 이 작품은 북한의 만수대창작사
공훈예술가들이 40일간 중국 단둥에서 제작하였다.

40일간 이어진 남북 예술가의 합작 모자이크 벽화

이러한 과정을 통해 만든 모자이크화에는 예수 그리스도와 더불어 남북한의 대표 성인 여덟 명이 그려져 있었다. 남한 출신과 북한 출신의 성인이 함께 평화를 위해 기도하는 모습이다.

사실 이 성당이 보다 흥미로웠던 것은 성당 건축물 때문이었다. 과거 신의주 진사동에 있던 성당 건물을 재현한 것이었다. 성당 내부의 모습은 함경남도 덕원에 있던 성베네딕도 대수도원 대성당에서 그 기본 형태를 따왔다고 한다. 민족화해센터는 평양 외곽 서포에 있던 메리놀 본부의 건물을 기본으로 해서, 크기를 확대하고 일부를 변형하여 구성되어 있었다.

성당 입구에는, 평양의 대동문과 관후리 주교좌성당, 함경남도 덕원의 성베네딕도 대수도원과 신학교의 모습도 되살아나 있었다. 만수대창작사 작가들이 모자이크화로 되살려놓았기 때문이다. 또한 성당 외벽에도 만수대창작사 미술가들이 작업한 모자이크화가 걸려 있었다.

북한은 모자이크화 기술이 발달되어 있다. 이는 야외에 설치된 작품의 보존 문제를 해결하는 과정과 관련된다. 김일성과 김정일을 형상화한 작품을 비롯한 주체미술의 기념비적 작품이 세월의 눈비 속에 점차 퇴색되자 이를 해결하기 위한 방법 중의 하나가 영구성이 강한 모자이크 벽화로 미술작품을 제작하는 것이었다. 1,200℃에서 구운 색유리와 타일, 가공한 천연석 재료는 그 견고성 때문에 자연 조건에서 오랜 기간 변색되지 않는다는 장점이 있다. 북한에서는 이 '모자이크 벽화'를 북한식 표현으로 '쪽무이 그림'이라고도 한다. 모자이크 벽화는 대부분

집단창작으로 제작된다.

이 성당 작업을 총괄 지휘한 신부 장긍선은 북한미술가들에 대해 "그야말로 놀라움 그 자체였습니다. 이미 그들의 재능을 익히 알고 있었지만, 자기네들이 허락받은 체류기간 내에 작업을 끝내야 했기 때문에, 러시아나 이탈리아에서는 제작기간을 1년 반을 달라고 했던 작업이었는데, 정말 날밤을 새우면서 40일 만에 끝냈어요. 놀랄 수밖에 없었습니다. 그렇다고 해서 대충 어설프게 한 것도 아니고요. 열성을 다해 성실히 작품을 잘 만들어주었습니다. 그러니까 북한식 용어로 하자면 전투식 작업이었죠"라고 회상했다. 이 화가들의 열정과 기술, 장긍선의 열의가 파주에 있는 이 작은 성당에서 함께하고 있었다.

새해가 밝았다. 올해의 남북한 평화의 기상도는 어떠할까?

오랜만에 다시 찾은 파주의 '참회와 속죄의 성당'은 잊고 있었던 그 출발의 자세와 평화의 가능성을 다시 일깨워 주었다.

백두대간이 품은 바위에서 분단을 보다

로저 세퍼드, 「돌강」

일본 교토에 있는 오타니大谷대학에서는 2016년 9월 20일부터 30일까지 뉴질랜드의 사진작가 로저 세퍼드Roger Shepherd를 초청하여 〈Just Korea─코리아의 산들은 이어지다〉 전을 열었다. 현재 전남 구례 지리산 근처에 살고 있다는 파란 눈의 뉴질랜드인 로저 세퍼드가 한반도의 산을 오르기 시작한 지도 10년이 넘었다. 2007년부터 남한 산맥의 등산을 본격적으로 시작하여 2011년과 2012년에는 북한 산맥을 답사하여, 그는 분단 이후 남북한의 백두대간을 등반한 최초의 사람이 되었다.

지리산 종주에 나서는 1월 5일 새벽 5시. "저는 여전히 결단을 못 내렸어요. 막걸리 몇 병을 챙겨갈 것인가가 문제였어요. 결국 깊은 한숨을 쉬며 한 병을 뺐죠. 두 병만 가지고 가기로 했어요. 남한 사람만 산에서 술 마시는 줄 알았는데, 북한 사람도 마찬가지더라고요. 북한은 더 심해요. 물은 안 챙겨도 술은 꼭 챙기더라고요. 이젠 나도 술 없인 산에 못 가겠어요"

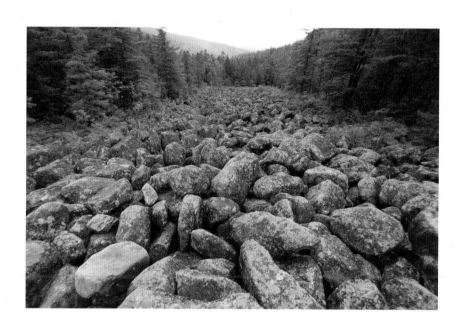

로저 세퍼드, 「돌강」(백두대간 시리즈), 사진, 2012

파란 눈의 로저 세퍼드의 이야기에서 새삼 우리 문화를 다시 생각해보게 된다.

그가 찍은 백두대간을 보았을 때, 물성이 먼저 시선에 들어왔다. 물성으로 바라다본 백두대간의 모습은 '이어진 산'의 장대한 스케일이었다. 그래서 그가 대노은산 정상에서 백두고원을 바라보며 제주도의 오름을 떠올리는 것은 매우 자연스러웠다.

그의 작품 중에 오랫동안 시선이 머물었던 것은 「돌강」이었다. 함경남도 부전군 옥련산에 있다는 일명 '돌강'을 찍은 사진이다. 어른 네 명이 충분히 앉을 수 있는 크기의 너럭바위가 2킬로미터 넘게 이어져 강을 이루듯 펼쳐져 있었다.

거대한 바위틈의 강물 흐르는 소리

"물 흐르는 소리가 들리기 시작했어요."

아무리 둘러봐도 강물이 보이지 않지만 소리는 점점 더 또렷하게 들려오기 시작했다는 그곳이 돌무더기만 가득한 「돌강」이었다고 한다. 그러나 거대한 바위틈으로 아무리 내려다보아도 강물은 보이지 않았다고 한다.

거대한 바위들이 집적되어 있는 「돌강」의 풍경은 거대한 무게를 지닌 바위의 물성이 여과 없이 전달되는 사진이었다. 그래서 강렬하다.

그런데 어느 틈에 흐르는 물이 있어야 할 곳에 거대한 바위들이 박혀 끝없이 펼쳐져 있는 「돌강」의 풍경은 아이러니하게도 우리 현실을 응축한 것처럼 다가왔다. 하나하나 굴러온 바위들이 강을 이루듯 쌓여

서 서로가 서로의 무게 때문에 옴짝달싹할 수 없게 된 형국. 그 끝이 보이지 않아서 이 돌들을 어떻게 어디서부터 해결해야 다시 이곳에 강물이 흐르게 될지 엄두가 나지도 않는 곳. 그런데 이곳에서 강물이 흐르는 소리가 들렸다는 것이다. 보이지 않는 곳에서 들려오는 소리, 장소성의 상식을 벗어난 그 역설이 이 공간에 에너지를 만들고 있다.

그 소리는 이곳이 원래는 강물이 흐르던 곳이었다는 역사성을 일러준다. 그러나 과거에 이곳에서 강물이 흐르고 있었다는 역사적 사실에 대한 인지는 우리에게 뭉클한 감동을 선사해 주지만, 우리는 순간적인 낭만적 회고에 익숙해져서 그것이 생성하는 어떠한 에너지도 감지하지 못하곤 한다.

그런데 '소리'의 현존은 회고적인 낭만성에서 나아가, 지금도 보이지 않는 저 깊숙한 어느 곳에서 강물이 흐르고 있다는 동시대성을 알려주고 있었다. 그래서 소리의 현존은, 돌무더기를 바라보는 우리의 시선을 흔든다.

우리에게 지금 이 순간 분단이라는 현실은, 「돌강」의 물질성을 닮아 있다. 그래서일까? 백두대간을 등반하면서 로저 세퍼드는 한국인에게 백두대간의 답사가 왜 '순례'와 동일한 의미를 가지는지 발견하기 시작했다고 했다.

그의 사진에는 당연히 외국인의 눈이라는 타자적 시선이 반영되어 있다. 그 타자적 시선이 우리를 어떻게 바라보는지, 이제는 더욱 민감해질 필요가 있는 시대에 우리는 서 있다. 그래서 그의 전시가 오타니 대학의 일본의 미술사학자 기타 에미코喜多惠美子와 재일동포인 정우종의

공동 기획으로 교토에서 열린다는 사실 또한 주목하지 않을 수 없다. 다층적인 타자적 시선이 우리의 분단 문제를 어떻게 보고 있는지, 더 적극적으로 드러내고 토론해 보는 시간이 절실한 현재에 우리가 서 있기 때문이다.

대결과 폭력, 상처의 나이테를 어루만지다

임민욱, 「절반의 가능성」

임민욱은 근대화 과정에서 누락되거나 숨겨진 것들, 눈에 보이지는 않지만 침묵 속에 존재하는 요소에 주목하고, 이들을 다시 역사 위로 들춰내는 작업을 해왔다. 그래서 그가 근대기 우리에게 닥친 분단을 통한 장소의 상실에 반응하는 것은 자연스럽다. 장소의 상실, 잘려진 허리, 없어진 반쪽 등 분단 문제 또한 그의 작품에 지속되고 있는 화두이다.

그래서 그는 자신이 명명한 '근대화의 유령들'을 따라 역사를 호출하곤 한다. 그는 과거를 통해 예술가의 시선으로 미래를 상상하고, 그 미래에 서서 현재를 다시 응시한다. 「절반의 가능성」이라는 작품 또한 그러하다. 「절반의 가능성」은 영상과 설치 작업이 결합된 작품이다. 이 작품에서는 사망한 박정희 대통령과 김정일 위원장의 장례식 때 카메라가 포착한 집단적인 슬픔의 영상 기록이 등장한다. 그리고 이 장례 영상은 결국 거대한 폭발 장면으로 역전된다. 폭발 후, 화면은 욕망하고 있지만 잡지 못하는 두 개의 내민 손으로 이어진다.

그런데 이 화면 앞에는 방송국의 '뉴스데스크' 같은 공간이 설치되어 있다. 작가는 분단에 대한 제도화된 기억을 만드는데, 작동하는 언론 미디어의 문제에도 집중하고 있다. 김정일 장례식에 참석해 오열하는 주민들의 모습이 오버랩되는 화면에서, 임민욱은 각 체제 속에서 체제 유지를 위해 맹목화되고 있는 언론 미디어와 주민들의 눈물, 그 사이에 대해 묻는다. 한반도의 가능성은 미디어와 이데올로기의 승리에서 오는 것이 아니라 인간의 원초적 본능인 눈물의 힘, 이를 토대로 한 파괴와 융합 과정에서 나온다는 메시지는, 화면의 폭발력만큼 강력하게 전달된다.

"통일, 흐름을 회복하는 것이 아닐까요?"

작가는 이 눈물에 대해 이렇게 말한 바 있다.

"움직이는 것, 탈것, 흐름에 관심이 많았습니다. 몸에서는 전이의 결과로 눈물이 흐른다는 것을 다시 생각해 보았습니다. 무엇이 움직여 녹아내리는 것일까. 시체는 아파하지도 않고 눈물도 없고 움직이지도 않습니다. 그러니까 살아 있다는 것은 아픔을 겪는 것이고 측은지심이란 것도 짐승과 다른 인간다움의 측면에서 생겨나는 것이지요. 그런데 움직이는 것은 어디론가 흘러들어 가 불안정하고 불확실한 상태를 만들어 전복성을 지니기도 합니다. 눈물은 넘치는 기쁨이나 아픔의 증거이고 상반된 두 개로도 작동하니까, 남북한의 분단 상황에서는 역설적으로 서로의 눈물샘이 공동구역이 아닐까 생각해 보았습니다. 그 눈물샘은

임민욱, 「절반의 가능성」, 영상(스틸컷), 2012

임민욱, 「절반의 가능성」, 영상(스틸컷), 2012

서로의 상실에서 솟구치고 고갈되며 끊임없이 싸우며 채우고 있었습니다. 그래서 차라리 저는 두 눈물을 비교하며 공통된 것을 찾고 싶었습니다. 「절반의 가능성」 2채널 프로젝션은 그런 눈물의 갈림길 같은 것을 형식적으로 표현해 본 겁니다. 왜냐하면 눈물의 가능성이 전복되어 흐르게 될 때를 상상해 보고 싶었으니까요. 통일은 하나가 된다기보다 흐름을 회복하는 것이 아닌가요. 그 흐름은 아름다움과 밀접한 관계에 있고, 그렇게 흐르는 눈물 속에서 우리가 어디서 비롯되고 어디로 가야 할지를 생각해 보고 싶어 '절반의 가능성'이라는 제목도 떠올렸습니다. 흩어져 있는 공동체의 눈물은 그리워서 흐르기 때문에, 미래에는 막힌 것을 뚫어내는 힘으로 흘러 반가움으로 넘쳐날 수도 있다고 상상했습니다."

어디론가 서로 흘러들어 가 불안정하고 불확실한 상태를 만드는 흐름, 그 불안정과 불확실함이 결국은 막히고 중단된 것을 뚫는 전복성을 지닐 것이라는 작가의 믿음이 읽힌다.

눈물의 현실 화면은 작품 속에서 결국 이데올로기의 땅을 폭발시킨다. 카리브해의 과들루프섬에서 영상을 담았다는 이 장면은, 과들루프가 상징하는 열대 한국이라는 미장센을 통해 원초적 힘을 드러낸다. 근대가 만든 이데올로기 간의 이분법적인 충돌이 여전히 작동하는 이 땅, 이 세상이 포스트모던 시대를 논하든 포스트모던 이후의 시대를 논하든, 여전히 '근대'에서 한 발자국도 나아가지 못한 이 땅은 작품 속에서 폭발되어 사라진다. 그러고는 다시 인간의 원초적 본능의 따뜻함을 호출한다.

그의 이러한 바람은 열감지 카메라로 찍은 따뜻한 손으로 나타난다. 시각적으로 다르게 보이는 두 손을, 온도에 따라 색을 표현하는 열감지 카메라로 바라보면 같아 보인다. 인간의 체온은 누구나 같기 때문이다. 그의 화면은 서로 다른 듯 보이는 두 손이, 실은 같은 온도를 가진 동질의 손임을 우리에게 시각적으로 보여 준다. 시각이 아닌 촉각으로 만나는 것의 의미를 우리에게 다시금 상기해 주고 있다.

우리는 삶 속에서 수많은 '불일치dissensus'를 만난다. 남북 분단의 화두 속에서 그 '불일치'는 대결과 폭력과 상처로 나이테를 쌓아가고 있다. 그래서 이들 '불일치'를 대하는 임민욱의 시선이, 우리가 '불일치'를 마주할 때마다 호출되기를 바란다. 흐르게 하는 것, 시각이 아닌 촉각으로 보는 것, 보이는 것 이면의 원초성을 상상해 보는 것이 그의 시선

을 따라가다 우리가 만나는 지점이기 때문이다. 이를 통해 작가는 두 동강 난 한반도, 그 절반의 가능성에 대해 다시금 우리가 상상해 보기를 제안하고 있다.

박계리는 한국 미술가들의 정체성과 분단 트라우마에 대한 연구를 지속해 오고 있다. 2003년 「김정일주의 미술론과 북한미술의 변화」로 『조선일보』 신춘문예 미술평론 부문에 당선된 이후 꾸준히 북한미술 관련 논문을 발표해 왔다. 이화여자대학교 미술사학과에서 박사학위를 받았으며, 이화여자대학교 박물관 큐레이터, 한국전통문화대학교 초빙교수, 홍익대학교 융합연구센터 연구교수를 거쳐 현재 통일부 통일교육원 교수로 활동하고 있다. 지은 책으로 『모더니티와 전통론—혼돈의 시대, 미술을 통한 정체성 읽기』 등이 있다.

이 책은 한국문화예술위원회의 문예진흥기금 지원을 받았습니다.

북한미술과 분단미술

작품으로 본 북한과 우리 안의 분단 트라우마

ⓒ 박계리 2019

초판 인쇄	2019년 6월 1일
초판 발행	2019년 6월 7일

지은이	박계리
펴낸이	정민영
책임편집	정민영
편집	이남숙
디자인	이선희
마케팅	정민호 이숙재 양서연 안남영
제작처	영신사

펴낸곳	(주)아트북스
출판등록	2001년 5월 18일 제406-2003-057호
주소	10881 경기도 파주시 회동길 210
대표전화	031-955-8888
문의전화	031-955-7977(편집부) 031-955-3578(마케팅)
팩스	031-955-8855
전자우편	artbooks21@naver.com
페이스북	www.facebook.com/artbooks.pub
트위터	@artbooks21

ISBN 978-89-6196-361-9 03600